Leaves
Publishing

根 以讀者爲其根本

莖 用生活來做支撐

葉 引發思考或功用

果 獲取效益或趣味

麗江到瀘沽湖畔的

八堂課

風信子HYACINTH

麗江到瀘沽湖畔的八堂課

編 著 者：陳建宇
出 版 者：葉子出版股份有限公司
發 行 人：宋宏智
企劃主編：萬麗慧
執行主編：鄭淑娟
行銷企劃：汪君瑜
文字編輯：吳舜雯
地圖繪製：Puja
美術設計：許丁文工作室
印　　務：許鈞棋
登 記 證：局版北市業字第677號
地　　址：台北市新生南路三段88號7樓之3
電　　話：（02）2366-0309　傳真：（02）2366-0310
讀者服務信箱：service@ycrc.com.tw
網　　址：http://www.ycrc.com.tw
郵撥帳號：19735365
戶　　名：葉忠賢
印　　刷：鼎易印刷事業事業股份有限公司
法律顧問：北辰著作權事務所
初版一刷：2004年9月　　　　　新台幣：350元
I S B N：986-7609-34-4

國家圖書館出版品預行編目資料

麗江到瀘沽湖畔的八堂課 / 陳建宇作. -- 初版
. -- 臺北市：葉子, 2004[民93]
　　面；　公分. -- （風信子）
　　ISBN 986-7609-26-3（平裝）

　　1. 旅行 - 文集

　992.07　　　　　　　　　　93010804

總 經 銷：揚智文化事業股份有限公司
地　　址：台北市新生南路三段88號5樓之6
電　　話：(02)2366-0309
傳　　真：(02)2366-0310

※本書如有缺頁、破損、裝訂錯誤，請寄回更換

謹以本書
獻給羅桑益世活佛
以及旅途中識與未識的人們

從偶然到必然　陳建宇

「意念的偶然會是偉大歷史的必然！」

我不知道在何時何處，看見這一句話的，從此牢記不忘。如今被舜雯逼著下筆寫序，這句話悠悠忽忽地跑出來見人了。或許是我，有一點狂妄吧？也許我是，有一點直覺吧？也或許，是我老實的當下的創造過了。

每當我校讀本書的初稿、二稿、五稿……定稿，我心中就會清楚的浮現敦煌本的《六祖壇經》，我指的是精神義理的一脈相承，那石破天驚的人本質的自由，自在。誰家沒有清風明月？當然，我指的也是我把「直指人心，見性成佛」八個字，在當代做了具體的實踐與創造，其中詳略，請自行翻閱本書，自當明白。講到這裡，我也常有：「知我者，謂我心憂；不知我者，謂我何求？」之慨。

話說《麗江到瀘沽湖畔的八堂課》不僅是旅遊書類，也是心靈書類，而它真正的價值是業已創造了新一代的禪宗史。這麼說，語法是有一點矛盾，然而不打緊，我們先這麼說，時間自會證明是也不是！是則證明了我的直覺與創造，不是則證明了我的狂妄和無知。是與不是全讓時間來歌頌，全給時間來嘲弄吧！

自一九九五年起，我隨緣隨興舉辦國外開悟之旅，記憶中到過紐西蘭、加拿大、捷克、奧地利、馬來西亞……。紐西蘭還辦過兩梯次的開悟之旅，那是我唯一待上個把月的國家。遺憾的是，多少遊戲三昧*盡成風中傳奇。

我僅記得和不同的面孔在雅行家——那是一座玻璃之屋——雄辯滔滔講禪，雲彩就這麼從一方來，八方成形，再一疏忽，八方明月已拱在眾人頂上了。

遺憾的是，當我獅子奮迅，當我老婆心切時，缺少了幾隻健筆來做最忠實的記錄。當然，也就不免辜負了多少空山靈雨，多少冰原水域，多少城與堡，多少王侯公相，天才英傑。

而今，老天爺賜下了以舜雯為首的筆陣，不問可知，人我山水了無遺憾了。

而後，我更敢說：「意念的偶然會是偉大歷史的必然！」

接著，我該來談一點本書無中生有的過程：從詠蓁、佳慧、舜雯、權交提供的個人遊記，到正文、文傑、紀瑄、淑菁、湘惠、東京、馨儒、元均等人幫我整理的課堂實錄，其間經過多少次的拼貼、裁切、重組以致於融合成一體，這種種無一不是意念的偶然。而其中的主事者舜雯，我不能不把她頂在頭上，膜拜再三。

而這件事，難，難在既要關照旅遊心理、人性水平、觀光景點，又不能失去禪修精髓、事實真相以及史地人文，而這種種無一不是偉大歷史的必然，由不得輕忽的！就像這一趟開悟之旅，成員可以不照破身心的城堡，我卻不能不讓他遊覽自性的風光一樣；學員可以不必超越自我的窠臼，我卻不能不讓他親嚐

心靈的自由一樣！而這一切，我們都做到了！用我的話說，老實的當下的創造過了。

最後，我要說以文正為首的攝影小組也做到了！為我們留下從麗江到瀘沽湖的影像！謝謝你們。相信我，你們所留下的是歷史的影像，這一點且交由時間來印證吧！

又，為了保護當事人在此時此地的隱私權，書中的人名大多並非真實，必要時，身分、學經歷亦略為更易。

序成。翅膀又來電，力促「九寨·成都心經之旅」於十月廿三日成行，我已應允。讀者諸君若有心靈旅遊之意興，歡迎報名，行程種種請見書後。唯一的條件是，您要有成為下一本書主角之一的準備。就這樣！

一句話：您闔興乎來！

2004年4月2日
於台北師大學舍

* 遊戲三昧：心靈臻於無上覺悟之境，而為絕對自由，不受任何對象所囿。

《六祖壇經第八頓漸品》：「見性之人，立亦得，不立亦得，來去自由，無滯無礙，應用隨作，應語隨答，普見化身，不離自性，即得自在神通遊戲三昧，是名見性。」

《無門關》：「逢佛殺佛，逢祖殺祖，于生死岸頭，得大自在，向六道四生中，遊戲三昧。」

PART 4　自性的指引——眞實冥想

PART 5 遊覽自性的風光

附錄

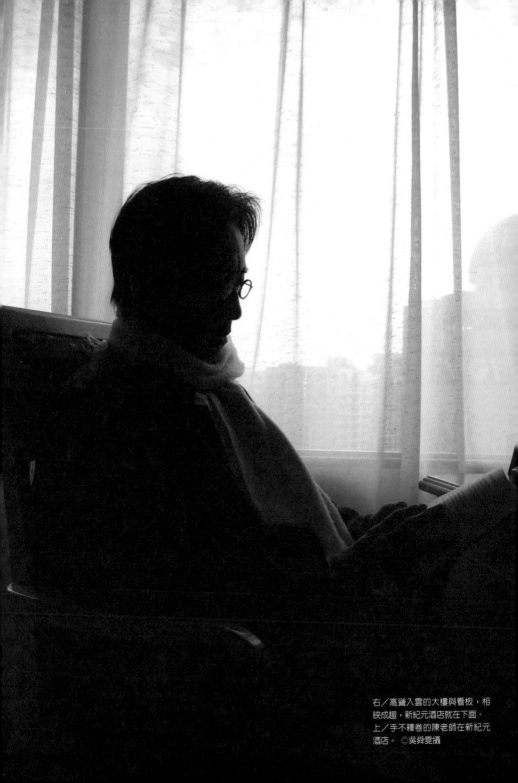

右／高聳入雲的大樓與看板，相
映成趣，新紀元酒店就在下面。
上／手不釋卷的陳老師在新紀元
酒店。 ◎吳舜雯攝

Part 1

點燃感官的火燄

有翅膀的都飛向雲南

從一個形單影隻的獨行客，變成一群夥伴的領航員，是雲南這塊土地，給了我展現的舞台，我感激它。將一個停滯不前的空談者，點燃成行動者；而讓一場原本單調的獨角戲，豐富成眾人的開悟之旅，是陳建宇老師釐清了這舞台的背景，我感激他。

——翅膀

這次旅遊，肇始於一個人的邀約，否則，在這深秋我們仍窩在台灣，無緣一探麗江古城，甚至來到里格島與雲彩共舞。

一路上，總有個穿著牛仔衣褲的男子在東奔西跑，這個瘦削蒼白的男人，在台灣叫做「翅膀」，在中國大陸，一群花樣年華的女孩口中，又名「小白哥」。在他一聲又一聲的吆喝中，我們出門在外的需要與匱乏，一一獲得滿足。

有時，看他聳著肩、駝著背、兩手插在褲袋裡，像隻安眠的紅足白鶴，靜靜倚在角落休息；有時又睜著一雙斜長的鳳眼，露出狐狸似的狡詐笑容，與夥伴促狹打鬧。翅膀還有個一貫的堅持，就是玉樹臨風的瀟灑外表。不論何時何地，總會看到他披著「翩翩公子哥兒」的外衣。

祖上積德，三十歲以前都沒在社會上工作，靠家裡補給的翅膀，這兩年到中國旅行，結識了一群年輕人，他們二十五歲不到，都熱愛旅遊或從事相關工作。基於幫助朋友的豪氣，及姑且一試的心情，他在昆明出資組了一個小旅行團；在更深山、原始的「女兒國」，嫵媚多姿的瀘沽湖畔，翅膀同樣發心幫助當地青年獨立，也出資經營了「希望酒吧」。

二○○三年五月，剛從雲南風塵僕僕回來的翅膀，興沖沖地帶著照片，要給陳老師以及竹眠觀賞。打從網路上相遇開始，他對陳老師即有一份敬重與服膺，他想帶「換帖的兄弟」（提到陳老師，翅膀就會告訴你這個多年前的秘辛，他們曾經「桃園四結義」，年齡最大的陳老師榮膺小弟的頭銜，翅膀則是「二哥」），以及他相當看重的好友竹眠小姐，到美麗的瀘沽湖一遊。

有著斜長的鳳眼，狐狸似狡詐笑容的翅膀，其實是個不折不扣的傻子。

這番似無心、似有意的話，讓翅膀心虛，對於旅行社的事，他只是抱著可有可無的投機心態，把順子等人拉上了船，就叫她們往前划，並沒有用心去參與。

陳老師接著告訴翅膀，現在不會想去哪裡玩，時間上也不允許。如果要去，就要帶著學生，進行一趟不僅是遊覽的「開悟之旅」。

這些話，就像一陣風聲透進來，讓翅膀心裡的海螺起了共鳴。自此，他便忘不了那席話。馬不停蹄地，他再度收拾行囊，重新踏上這塊「雲與湖」的故鄉。

再度由昆明通過麗江，來到瀘沽湖畔，翅膀這時看待身邊的湖光山色、客店人家，心境大為不同。腦袋裡籌劃著一群人遊覽的路線，以及一堂堂直指人心的課程該在哪裡發落？這趟行前探路走得特別慢，一步一履，一道菜或一張床，都是翅膀和順子等人的心意，構成了幾個月後，我們一行人即將經歷的「開悟之旅」。

然而陳老師對翅膀說：「既然你已經接觸到那塊地方，也成立了旅行社，難道就只是出出錢，沒有想要認真投入嗎？」「你有給夥伴一個目標嗎？有指出那個方向嗎？」「每一條路都要自己先走過，然後帶他們走一遍，再讓他們自己去走！」

鴨子也有翅膀，所以先到昆明

紗窗外的晨光，由灰濛漸漸透亮，巷落裡傳來低低的人語，陽臺上一排扶
桑，很久沒見花開，葉子卻依然翠綠。一隻白頭翁飛來停在陽台的磁磚
上，側轉著頭，上下打量，屋內的人則忙著清點旅行前的行李。

十一月二十二日，神采奕奕的古
荔，一大早就來載竹眠。一掃連日
加班的疲態，古荔看起來很高興。
隨後兩人又轉往三重接陳老師，只
見老師照例從巷子裡走出來，身著
黑綢唐裝、灰布褲，趿著尼泊爾皮
製涼鞋，手抓報紙，背上一只裝滿
書籍的黑布袋。老師可以說是嗜書
如命，家藏就有十萬本，出遠門，
當然一袋書跑不掉了。

以前人生禪也辦過幾次國外開悟之
旅，每次都由肯領軍，這次也不例
外。到了機場，肯早就站在航空站
前等候大家，收證件、點行李，指
揮一切。原本一切都很順遂，但
是，接下來的烏龍一樁接一樁，有
人快登機了還塞在高速公路上，有
人集合時間已到，還沒邁出家門。
一大早還笑咪咪的肯，臉色越來越
凝重，看來，一臉福泰的肯這次應
該有機會瘦下好幾公斤。

飛機在香港落地時已是中午，還得
轉機往昆明，我們就像鴨子一樣，
悠哉地被呼趕著，搖搖擺擺逛過
一家又一家的免稅商店。

雖然去過大陸不少地方，雲南行卻
是頭一遭，有空我們便做些功課，
翻閱行前從網路上列印的資料。據
說雲南之名是來自「雲嶺之南」的
簡稱，它的位置在中國版圖的西南
邊陲，和緬甸、老撾、越南等國接
壤，面積約有九個台灣大。從地形
來看，如果以元江谷地和雲嶺南段
從中為界，雲南省便大分為東西二
部，東部是雲南高原，大半是坡度
和緩的溶岩丘陵；西部則是縱谷
區，有高山和深谷相間，海拔較
高，地勢險峻；到了西南邊境，高
度才漸漸低平。

由於雲南地處低緯度、高海拔，形
成了獨特的氣候和地理環境，不但
提供許多動植物生存的條件，也是

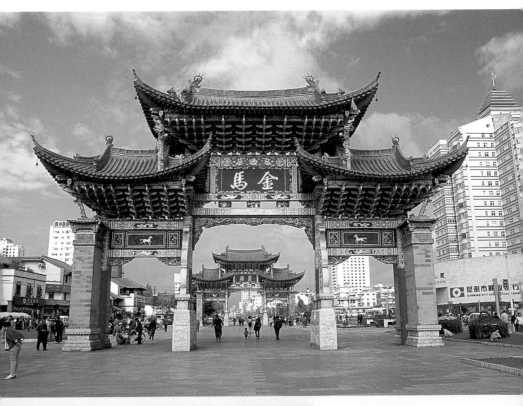

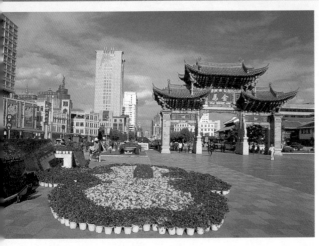

↑挾著歷史所賜的精神性金牌，今天金馬、碧
雞仍然氣定神閒地挺立著。這不是暮色中的
金馬、碧雞，因為我們重回昆明拍的。
←大廈、鮮花、牌坊，風情特異的昆明市容。

15

中國最多少數民族聚集的省分，在全國五十六個少數民族中，雲南有二十六個民族人口達五千人以上。多元的民族風情與奇特的習俗，時常令外地人嘖嘖稱奇，常被冠以「怪」字。從十八怪到二十一怪、八十一怪都有，而且怪得頭頭是道，其中一怪是「四季衣裳同穿戴」，足以形容此地氣候冷熱瞬變、溫差大，因此人們穿衣沒有定則，四季服飾時相混淆。

甫下飛機，迎接我們的是三個年輕、美麗又幹練的女孩，她們是小董、順子和夏虹。在台灣有點晃悠晃悠的翅膀，一著陸就成了瞻前顧後的領隊，他帶領這三個女孩，以及日後陸續出現的朋友，組成了一支浩蕩的歡迎團。看來，我們只好把昏昏欲睡的頭腦交給昨日。眼前，一趟開悟之旅就要開始了。

→街上隨處可見的茶行。
↘昆明市街上的回族小販。
↓書報攤。

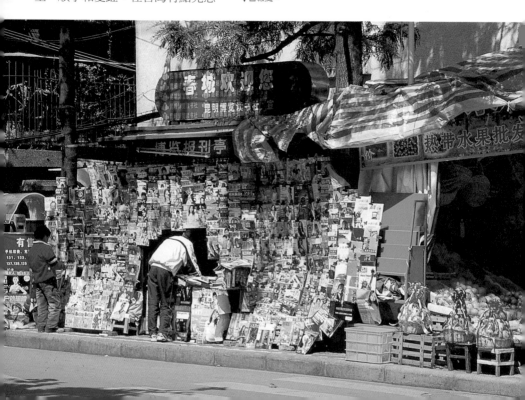

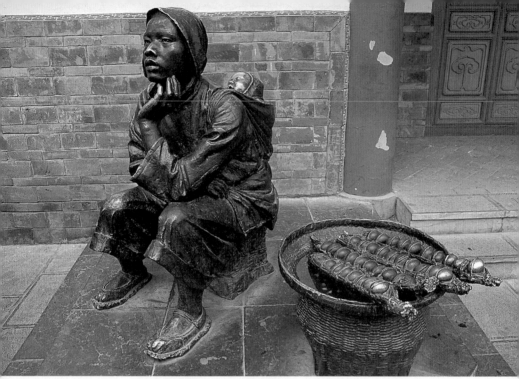

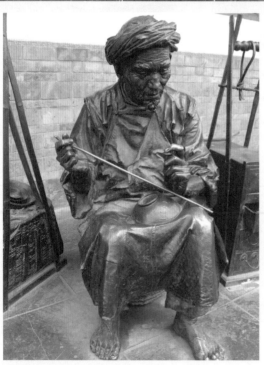

↑雲南第一怪：雞蛋用草串著賣。
←釘碗，一個不為時代所需，已被
　淘汰的行業。◎吳舜雯攝

昆明的第一印象與滋味

昆明的陽光，豔亮得叫人睜不開眼。機場周邊，到處聳立著繪製豪華、幾乎遮蔽天空的大幅看板。寬敞的快速公路錯雜，全年無休地接送四季人潮。無論深圳、上海，還是烏魯木齊，中國各大城市機場的景象，都十分相似，令人一時眼花，不知道身在何處？

走出昆明國際機場，刻意深呼吸了幾口，海拔一千多公尺的昆明，空氣果然較為乾燥冷冽，打了幾個噴嚏後，登上小巴士，我們要前往今晚下榻的飯店——新紀元酒店。

巴士上，小董已在向我們介紹這座春城了。不到二十五歲，巴掌臉，個子嬌小的小董，是個聰明伶俐的彝族女孩，長篇大論介紹起自己的家鄉，輪轉得很。她又教我們講少數民族的語言：「阿施瑪」、「阿黑哥」（彝族對好男好女的稱呼，而「阿白哥」則指的是風流倜儻、揮金如土、吃喝嫖賭樣樣行的花花公子），小董唱了幾首少數民族歌謠，炒熱了初來乍到的氣氛。

原本就有花城之稱的昆明，自從舉辦了花卉博覽會，整座城市更加五彩繽紛。在重點道路上，一畦一畦鋪排著繽紛的花圃。就像台灣一樣，全台的城市總讓人覺得面目相似，在中國也有這個情形。然而昆明卻格外秀麗，因為這些花花草草吧！即將進入冬天的昆明，竟然有著春天的氣息。

當小董以異常興奮的語調，催促車上打盹的人醒來時，我們趕緊尋找任何金碧輝煌的東西。這才注意到向晚的天色已暗，天空出現美麗的

昆明街景。　◎吳舜雯攝

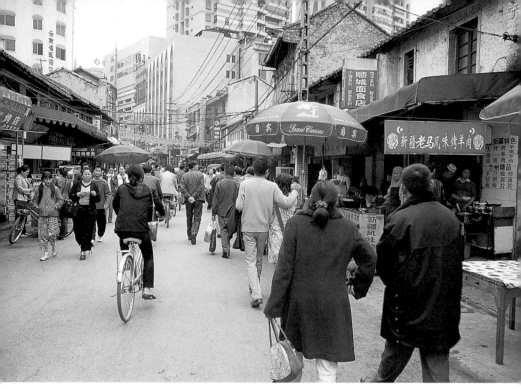

雲霞,暮色裡,看到兩座並不特別
出色的仿古門坊。第一眼又覺得突
兀,似乎高樓大廈的環伺,對金
馬、碧雞這兩座牌坊起不了威脅。

通常不和諧的情況出現時,人們才
會尋找解釋,沒有例外的,這兩座
牌坊也有故事。相傳在漢朝,此地
出現過所謂「金精神馬」和「縹碧
之雞」的祥禽吉獸,不但記載在漢
書裡,也代代相傳在雲南人心裡。
到了明朝,官方將此傳統象徵與政
治結合,首度建立了「金馬」、
「碧雞」和「忠愛」三坊,主要是
用來表彰當時執政者的功績。

儘管歷經幾次毀壞與重建,最近一
次,還是託世界園藝博覽會之福得

以重建,然而挾著歷史所賜的精神
性金牌,今天金馬、碧雞仍然氣定
神閒地挺立著,供遊人仰望,並且
在傳說和想像中重新創造它們的價
值。小董的導覽尚意猶未盡,我們
投宿的新紀元酒店卻已經到了。

太陽下山後,氣溫陡然下降,即使
穿著羽毛衣仍覺得冷。趁著晚餐前
還有一點時間,我們聽了翅膀的建
議,哆嗦著去了飯店前方,回族餐
館林立的「回族一條街」。

踏進這條街,立即聞到一股誘人的
烤羊肉騷味。各色的飯館招牌上,
濃墨大字寫著「大盤肉」、「大盤
羊」,頭戴圓形小帽、輪廓深明的
老闆,害羞卻期待地望著你。

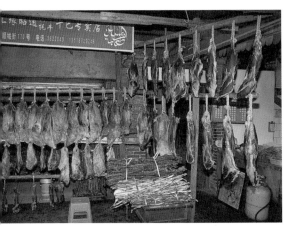
牛乾巴，一隻牛不管大小，都能做出廿四塊的牛肉乾。

深黑色的犛牛肉乾垂掛在簷下，看得目瞪口呆的遊客，讓肉乾店師傅臉上浮現滿意的笑容。犛牛肉乾又叫「牛乾巴」，據說一頭牛不論大小，根據牛身的肌理，都可以做出十二對，也就是廿四塊的牛乾巴來。

我們撿了人氣最旺的攤子排隊，老闆戴著回族小帽，扯嗓彈舌，不知所云地叫賣著，一邊不停手翻烤著羊肉串。我們買了一串嘗鮮，羊肉出乎意料的韌，要咬爛吞下近乎不可能。

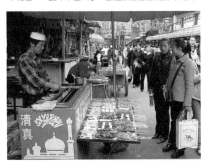
讓人垂涎欲滴的清真燒烤。

晚餐設在高朋滿座的「吉鑫園」。這是一家氣派的餐廳，很會塑造氣氛，有穿著少數民族服飾的少女迎客，又有各種民族舞蹈與雜技表演，席間還有表演另一種特技的茶博士。

掮著一只細長嘴的銅壺，茶博士有辦法打老遠射出一道水柱，正中你的杯裡。幫他拍照時，茶博士挺在意自己上相與否，急著要看數位相機上的畫面。只聽得一聲「哎呀，帽歪了！」茶博士嘟噥著，趕忙把帽扶正，又央我們再拍一張。問他這身手藝練了多久？他不好意思地說：「半年。」

難忍羊肉串的香氣，吃飯前，忍不住先嚐一串。

晚餐也有著名的雲南名菜──過橋

米線。服務生小心翼翼奉上一碗浮著雞油，看似平靜，其實滾燙的雞湯，我們把薄肉片、火腿片、生雞蛋先放進湯裡攪動，再下燙過的鮮蔬、米線，用筷子拌勻之後，挾起泛著油光的米線，嗜，滋味的確鮮美不凡！

當舞台上開始表演歌舞、噴火、刀梯特技時，我們也逐漸停了手中的筷子。這是在雲南的第一餐，除了過橋米線，還有汽鍋雞、北京烤鴨、涼拌辣麵等大菜，一道接著一道，吃到腸胃再也無法負荷，只能乾瞪眼。令人心驚的，菜還是一道道的上！

這趟旅行中，永遠吃不完的，大魚大肉、又油又鹹的「盛宴」，便成為我們飲食的基調。而拉肚子也成為此行的共同困擾，到最後，只好一再叮囑餐廳：「多幾道青菜，少放點油！」

點一碗五塊錢的八寶茶，就可見識茶博士的特技。

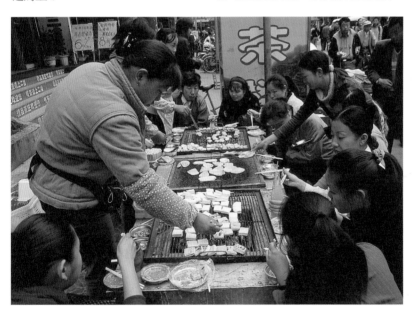

令行人趨之若鶩的烤臭豆腐。

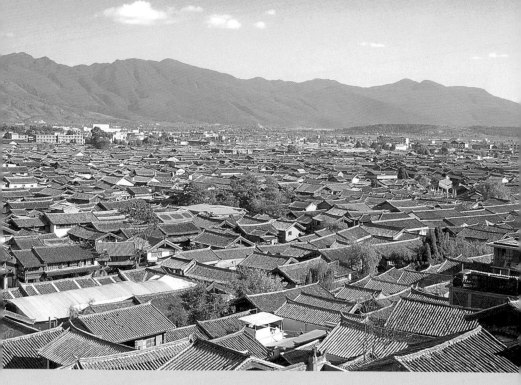

第一堂課

2003/11/22晚上

從熱鬧的「吉鑫園」回到下榻的新紀元酒店，

我們不是走向各自的房間，

而是前往佈置好的會議室。

等大家坐定，

陳建宇老師目光炯炯，

搜尋了全場，

他第一次在課前準備提要，

為了這趟旅程中的第一堂課。

↑麗江古城。

陳老師提醒我們，利用旅行
這個小小的方便，投入未
知，卸下身心的執著！

活在當下，有「舊」的念頭嗎？

十一月十九日，翅膀特地從雲南回
來，這趟旅行出發前，由肯召集所有
成員開了一次行前說明會，會中宣佈
此行分成三個小組，由城光、肯、義
守三人擔任組長，而米多麗、竹眠和
葭菲是隨團文字記者，還有一名攝影
記者林文正。大家在課堂上的互動及
旅行中的點滴，將被記載下來出版成
書。於是打從機場，就見到三位記者
持著錄音機、錄音筆，繞著組員詢問
各式的問題，而阿正也在周圍梭巡，
隨時捕捉人物和風光。

坐了兩趟飛機，從台北到香港，又從
香港到昆明，我們這一行不到二十人
的團體，遠離了原來生活的時空，來
到一個嶄新的環境，陳老師提醒我
們：

「放下在台灣的經驗和記憶，尊重當
下的時空環境，讓這趟旅行可以帶來
全新的經驗，這是第一點。

其次，第二堂課也叫做『點燃感官的
火焰』，明天我們去到麗江時，怎麼

點燃感官的火焰呢？我們是否可以在這九天裡，全心融入新的環境呢？我們不曉得明天會發生什麼事、看到什麼風景、吃到什麼食物？只知道麗江非常美麗，我們能不能讓麗江的風光點燃感官的火焰，而不是用自我的意志去努力？這也是為何要遠離台灣的時空，進行這趟心靈旅遊的原因。用旅行這個小小的方便，以達到投入未知的效果，卸下身心的執著。」

此時，薇琪提出問題：「投入未知的心靈旅遊很好，可是如果舊的念頭跑進來呢？」

「念頭不會有舊的，每一個念頭都是全新的！」陳老師看著薇琪說，「你們去觀察，哪一個念頭是舊的？每一個念頭都是新的，最多是後念追前念，可是後念也是新的。感覺上，好像念頭有一個循環，我們以為它從哪裡來，到哪裡去了，一來一去。你說

舊有的東西跑出來，事實上，是妳在想著它。」

薇琪又問：「假如它自己跑進來呢？」

陳老師隨即質疑，什麼東西會自己跑進來？從哪裡跑進來？「妳正在聽我講話，正在昆明，正在第一次來到的會議室，面對很多第一次見面的人，結果妳說舊有的經驗、念頭跑進來，為什麼會有這個現象？妳要去看。為什麼人一直不敢投入未知？已經在嶄新的環境裡面，還延續著已知的架構，還覺得有舊的東西跑進來，真的是這樣嗎？」

老師認為沒有一個念頭是舊的，每個念頭都在當下發生。「有任何念頭是昨天產生，直到今天才被知道的嗎？我們怎能不去注意、不去覺察這個事實呢？要記得，讓當下的事實、緣起的真相，而非記憶中的自我，來點燃感官的火焰；讓全新的環境、自然的世界，而非自我的努力或意志，來點燃感官的火焰。」

「開悟之旅」的第一堂課，陳老師說：「念頭不會有舊的，每一個念頭都是全新的！」

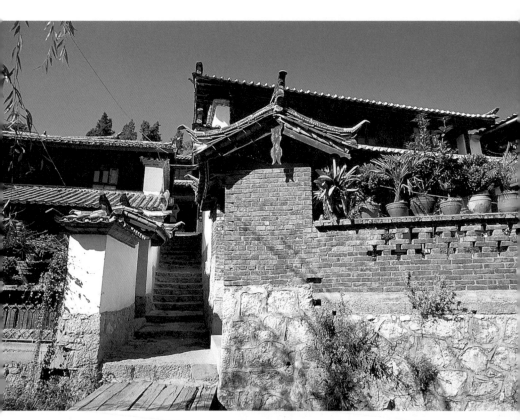

晴朗的早上，安靜的巷弄，那排綠色盆景後面，不知道住著怎樣一戶人家？

人與鳥，都活在虛空中

在台灣的人生禪學舍中，都可以看到《十隻鳥》的蹤跡，那是陳老師所寫的現代禪詩。近著又有「新十隻鳥」，其中「鳥八」是這樣寫的：「飛翔乃生根於天空／活在當下／猶如草木自己會生長／是自然，不是自我／是其然，不是意志」，陳老師便以這段詩為喻。

「鳥的自在飛翔，猶如生根於天空，就像人在大地自由行走一樣，鳥的大地是天空。一隻鳥的當下是什麼？是虛空。人和鳥一樣，都活在當下，就像自己會生長的草木一樣，自然其然，如其所是，無關乎任何自我意志。」

陳老師提示我們，讓當下緣起的自然和環境點燃感官的火焰。可是，這會不會陷入另一種努力的企圖：要「努力」活在當下、「努力」點燃感官的火焰？

「對不起！所謂的『努力』，那是自我，是意志、經驗，也是記憶，不是當下的分享，不是生命的本質。所以覺察，加上抽離過去的時空，投入未知的旅程，以及剛才所說的，如果你靜心覺察，沒有一個念頭、思想不在當下發生，每一念都是新的。聽懂這個，我們的課程便算完成了！」

薇琪問陳老師「其然」是什麼意思？

陳老師答：「自然其然，不是自我意志。我們的人生經驗是：我要變成什麼、要去到什麼地方、要追求一個成功的目標，讓別人尊敬我。那叫自我的意志，叫生命的掙扎。我們掙扎一輩子，都在doing，並非being，即使得到一個愛你的人、一個成功的事業，卻對生命的真相沒有任何了解，對生命的本質沒有任何契入，永遠不曉得當下我是誰？

現代人得身心症、文明病，是因為認同的永遠是舊的，拿『今天』活在『昨天』裡。如果人只能這樣，便不可能點燃感官的火焰，因為充滿了記憶與投射，充滿要達到的慾望，這時候沒有任何覺察，感官會是死的。

這九天，各位按照『鳥八』的訣竅，投入未知的旅程，全然點燃感官，不延續舊有的記憶和經驗，不只感官的火焰會被點燃，甚至身心的城堡也會被照破。」

陳老師繼而談到，前面兩堂課的主旨是點燃感官的火焰，好像感官、身心還是存在的。到了第三、四堂課，他會告訴我們如何『照破身心的城堡』，照破身體、心智的實在感、延

續感。為什麼要照破身心的城堡呢？因為不照破的話，人會害怕生、老、病、死，害怕未知。人並非沒有愛、沒有成就才悲哀，而是不認識自己是誰才悲哀的。這些「有」無法讓我們在死亡、在「無」裡頭圓滿解脫，這是舉辦這個「開悟之旅」的原因。

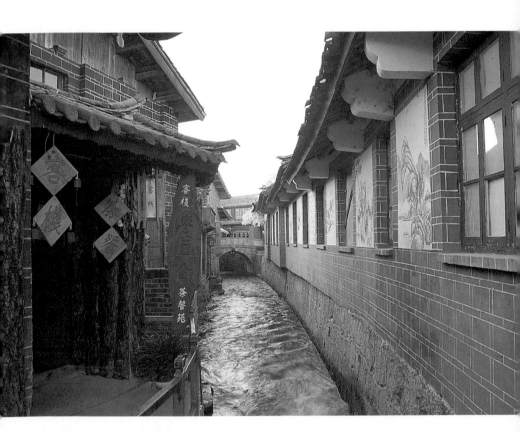

古城處處可見傍水而築的商家，既賣茶餐，又是客棧。

嗯？看四方街的四張臉。

遊麗江，點燃感官十件事

麗江很美，是世界文化遺產之一，素有「東方威尼斯」之稱，也有點像布拉格。家家戶戶都有流水、垂柳，單單小橋就有三百多座，非常有歷史感。明天一早就要出發前往麗江了，我們分成三組，將用半天去徜徉，也用全部的感官去接觸古城的風光。到了第二堂課，我們得報告遊歷麗江之後，體會到什麼？有什麼感動？

陳老師要我們給他一個物證或心證，「那可能是一個鏡頭或一塊布，在一間不知名的店裡與一個陌生人互動，或者坐在河岸邊垂柳下，悠閒地曬著太陽，望著一片白雲遠去。」

重要的是，如何在麗江點燃感官的火焰呢？行前，老師在網路上找到一份資料，這是前人遊麗江之後，覺得值得在古城嘗試的十件事情。既然是前人的經驗，陳老師不要求我們色色照做，如果可以別出心裁更好，這裡只是舉個例子，看看人家如何點燃感官的火焰，全然活在當下的一個示現。

「第一件事，到萬古樓聽鳥叫，並且與麗江的一位老人搭訕。麗江是一座有八百年歷史的古城，據說演奏納西古樂的那些老頭子，最老的超過八十歲。麗江多的是超過八十歲的老奶奶、老爺爺，請你們去接觸他們的山河歲月。

第二，去吃一碗黃豆麵。之前聽鳥叫是用耳朵，這是用嚐的。

第三，看四方街的四張臉。麗江古城有一個廣場叫四方街，四通八達，去

觀察四張臉孔，感受他們的生命。

第四，去發現一條屬於自己的小巷弄。麗江的巷弄不大，曲曲彎彎，都是石板鋪設的，可以去摸摸那些有幾百年歷史的建築。

第五，拜訪一名隱士或狂人。麗江有許多無名的生活家、街頭藝術家，去認識一個。

第六，觀察一位麗江的老太太，看看她在做什麼？

第七，喝一口麗江的井水。如果能帶回來更好，說說你喝了以後的感受。

第八，得到一張麗江當地人或店舖的名片，不要拿了名片就走，讓它發生一段故事。

第九，去吃粑粑。我不知道粑粑有幾種？據說粑粑吃起來酥脆可口，只有麗江的水和麵粉才能做出這個味道，請你去找到吃起來最有感覺的。

第十，麗江房子不管怎麼小，都有個院子，種些花花草草的，麗江人對自己的院子很有感情，想辦法進去裡頭呆一會兒。

我講得很清楚了，除了這十件事，如果你有創意，要自己去玩也好。點燃感官的火熖吧！讓任何事情發生，不必壓抑。」

辮子藝術家。在麗江母親的懷抱中，沒有人顯得特出，一律是安詳自在了。
◎林權交攝

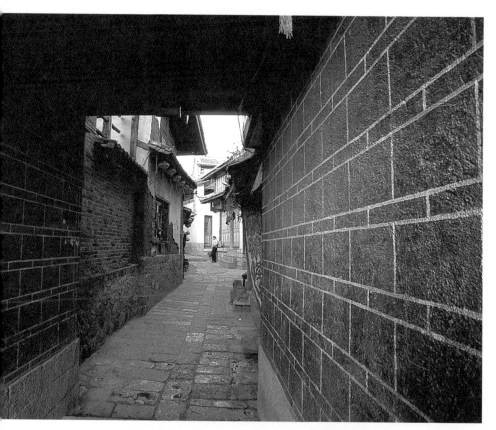

發現一條小巷弄，一對小石獅子和一個人，這些都不屬於自己。

用一句話介紹你這個人

由於彼此互動還不太深入，老師建議大家自我介紹，用一句話介紹「你這個人」，而非頭銜、職業和學經歷，譬如他是這樣介紹自己的：

一個人
一個寫詩的人
一個喜歡修行的人
也是一個接觸生命的人
滄海可以桑田
桑田可以滄海
而我依然是我
一往情深
走過這人間

有了這個例子，大夥兒由左而右，依序介紹起自己。

高登
洋溢著愛家氣質的男人。

「五年的愛情長跑，我是妻子眾多追求者中，條件最差的一個。提親的時候，她媽媽原本不肯的，因為我一無所有。結婚，錢還是我太太向朋友借的，金飾是向我姊姊借的。所以不管多苦，我都會照顧她一輩子。」

高登還有兩個可愛的女兒，他滿足地說：「這一生有這三個女人，就是最大的幸福了！」

矮牆邊，裝飾意味大於食用的玉米屏風。

秀秀

來到了陌生環境，秀秀常會封閉自己，不敢說話，「這趟旅程，行前我很緊張，因為我很依賴。我嫁到很好的先生，還有好婆婆，兩個好兒子。我在家裡就像先生的女兒一樣，沒什麼特別的負擔。我能來旅行，要感謝對我盡心盡力的朋友們！」

吉娜

吉娜謙稱直到這兩年，才開始懂得怎麼和自己相處：「生命帶領我看到很多問題。以往我不是為自己而活，而是為了家庭，為了扮演好媳婦、媽媽、妻子的角色，卻沒有留一個空間給自己。我很感謝老公，我所有的自信都是他給的。如今我懂得怎樣活出自己的每一天，對將來也充滿了使命感。」

傑西

傑西自認一路走來都很順利，「吉娜常形容我是個機器人。」他笑著說，「鎖定目標之後，就要把它精準完成。吃飯也是看到一盤菜在那邊，就要把它吃完。以前我沒這麼敏感，比較理性，這次旅行開始有一點開放，很高興有這樣的經驗，讓生命有所不同，謝謝大家！」

義守

義守形容自己是個無可救藥的樂觀主義者，「想讓我悲觀非常困難，我的格言是：人生這條路，我用過心，那

仔細觀察古城中水道的魚，都是逆流而游。

才叫喜歡過；我付出過，才能說參與過；我愛過了，才會是幸福過。這是我目前生命裡最大的體驗。」

白娃

從第一份工作開始，就有了挫折的白娃說：「與工作夥伴開會時，我沒辦法清楚表達，搞不清楚狀況，也聽不懂別人在說什麼，然後就被機構解雇了。後來開始想瞭解自己，如果自己不夠成熟，去做社會工作也無法幫助別人。」

薇琪

去年結束了一段二十年的婚姻，薇琪表示，這是再好不過的事情了。

「二十年的婚姻，讓我發現自己是個

徹底沒有自我的人，再回溯到小時候，三歲父親離開，五歲母親也相繼離開……把傷痛攤開來的過程很痛，可是也發現了自己有能力去面對。到底生命的意義是什麼？我和外在對應的關係又是什麼？我好像五歲的孩子，正在從頭學習怎麼過活。」

葭菲

葭菲大學畢業之後，一直找不到生活的目標，有陣子處於失業狀態，「那段時間我很封閉，直到透過米多麗認識了竹眠，參加她的家族星座課程。在竹眠的課程裡，我第一次學著怎麼面對自己。這是我活到現在最大的轉變。」

卡蜜兒

這次能夠成行，卡蜜兒很感激老公。

「我先生是個重視物質、理性的人，而我常會脫序，在我先生看來是trouble，所以相處上有很多問題。這幾年，女人該碰到的事，我都碰到了吧！這是跟老師學禪滿好的基礎，比較能體會人生的酸甜苦辣。我現在會盡量與人接觸，以前我就像老師說的，沾醬油，沾一下就走，但是慢慢的，我可以更深入別人的生命，把我的愛給別人。」

米多麗

米多麗今年三十一歲，有一個很溫馨的原生家庭，「我很喜歡文字工作，

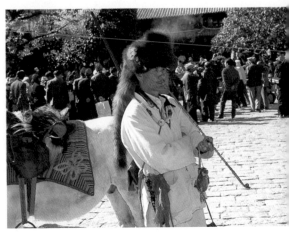

四方街廣場上，馬幫老爹怡然自得抽著旱煙，也是觀光景點之一。

不過以前注意力比較分散，沒辦法發揮。直到上陳老師的課以後，原來服務的公司倒閉，才開始經營寫作的園地。要和陌生人一起旅行，我原本覺得有點困難，後來發現大家都很友善，課程又是這樣的直接、犀利，應該可以促使我更加的敞開與面對自己。」

城光

號稱台灣水牛的城光，進入生禪第一個問的問題就是婚姻，「我不會表達，也不容易聽懂人家的話，大家都覺得和我雞同鴨講，可想而知，我與太太的相處常有衝突，無法溝通。我生性比較木訥，特長是苦幹實幹，對修汽車有一些天分，所以可以從黑手幹起，做到一個修車廠廠長。」

竹眠

竹眠談到去年元宵，向老師請教一個長久以來的困擾：「我常覺得如在夢

中，擔心自己醒不過來。那時老師問我：『夢裡的人是真的還是假的？如果是假的，那醒過來的也是假的。』我靈光一閃，對呀，我堅持的問題是多麼荒謬！於是我的眼界改了，本來往東走的，如今卻急轉彎，往一個不同的方向走。生活還是一樣，但世界真的不同了。」

古荔

古荔坦言，生命中最大的挫折是在感情上，「經歷過幾段不愉快的感情，我有一陣子比較消沈，泡在低迷的情緒裡很久很久。直到這半年，才作了決定，與其讓自己泡在情緒裡面，無所事事，還不如去做一點事情。現在的我覺得很快樂，因為有種被支持的感覺，忙碌也讓我能夠從情緒裡跳出來。」

肯

肯形容自己打從一出生，就是個幸福

的人，「我是老么，從小沒吃過什麼苦，這輩子不管求學、出國或者工作都很順利。成長背景對我的影響，好處是我不會很小氣，因為要獲得很容易，壞處是別人都幫我把路鋪好了，所以我做事想得多，做得少。目前的功課，是怎麼在行動上把愛傳達出去。」

阿正

最後一位，是我們的攝影師阿正，「套一句廣告詞：相逢自是有緣！未來九天的相處，也許以後各分東西，不會再見面了，就當作一段回憶，不管痛苦或是溫馨，人生的每一段落都其意義。」

陳老師：「很高興今晚大夥兒都做了真正的自我介紹，樂於讓別人接觸自己，也樂於接觸別人。謝謝各位！」

見時間已經不早，今天坐了兩趟飛機，舟車勞頓，明天還要趕早搭飛機到麗江，陳老師囑咐我們早點就寢。大家互道晚安，便回房休息了。

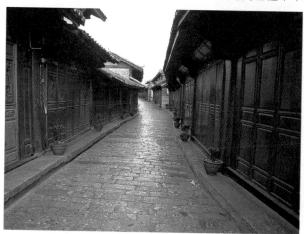

這是清晨，阿正用鏡頭捕捉到的清寂。

後記——遠離熟悉的生活

遠離了原來熟悉的生活，來到陌生的土地，我們不由得既興奮又緊張，彷彿重溫一次畢業旅行的時光。晚飯後，有人商量到哪兒逛街時，陳老師提醒我們，待會兒有一堂課要上。

第二堂課也叫做「點燃感官的火焰」，老師問大家：「明天，是否可以全心融入新的環境，在麗江點燃感官的火焰呢？」

麗江的風光，對很多人來說是全新的，老師藉由旅遊的設計，引導我們進行有趣的觀察，在不知不覺中，啓動了一種自發的專注。這種無目的的專注，有助於生命躍入未知。若不敢投入未知，感官便無法被點燃，即使在生活中有所運作，也是套用舊有的思想和情緒的模式，不可能有感動。

鳥在天空自在飛翔，而大地猶如人的天空，天與地的當下豈非虛空？要點燃感官的火焰，就得接受當下的緣起，因為自我的努力，會讓我們再度落到已知的目標，拿「今天」活在「昨天」裡，無視天地間源源不絕的新意。

陳老師建議的遊麗江十件事，像十個有趣的遊戲，引得學員們躍躍欲試。他提醒我們只要不壓抑，允許任何事情發生，有意無意間，除了外在的景象，也會引發內在的變化，這時我們已經是在未知中，也點燃感官的火焰了。

清晨，遊客還沒甦醒，店家還沒開張，素顏安怡，沉靜自在的麗江。

麗江古城地圖

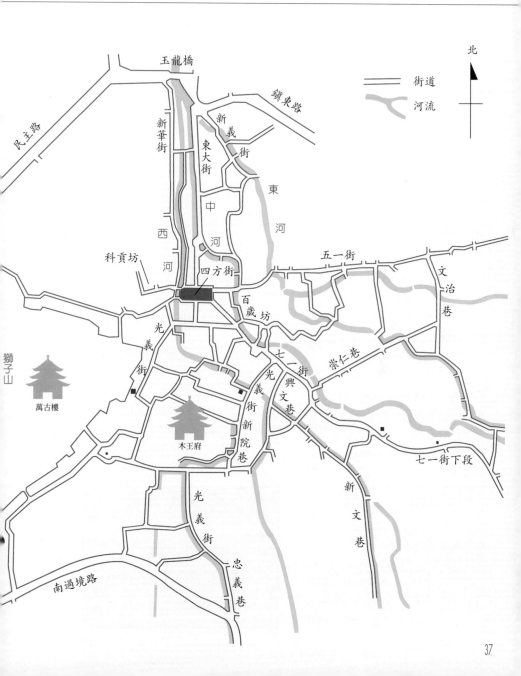

北

街道
河流

玉龍橋

鎮東路

民主路

新華街

東大街

新義街

東河

中河

西河

五一街

文治巷

科貢坊

四方街

百歲坊

崇仁巷

七一街

光義街

光義街新院巷

興文巷

獅子山

萬古樓

木王府

七一街下段

新文巷

光義街

忠義巷

南過境路

麗江從來就很商業
古城出賣的是幸福

十一月二十三日，我們搭了一小時的飛機，從昆明到了麗江。清冷的早晨，大家嘴裡呵著白氣，拖著沈重的行李，蹣跚往麗江古城走去。轉過一個彎，就看見兩座巨大的水車，嘩啦嘩啦地轉動著。

清澈的河水，溫柔地推動黑色水車，高大的輪幅隨著歲月轉動，不時撩起旅人心底的鄉愁。一行人腳步應和著「月下鳳尾竹」柔媚的曲調，古城入口，遊客爭相與白粉照壁上，江澤民俊秀的墨跡合影。

拖著超過五十公斤的行李箱，行過高高低低的五花石板路，在海拔兩千多公尺的古城上，提著行李只走了十分鐘，都喘得心臟猛跳。行李箱的輪子卡在石板縫裡，軋軋的輪聲刺耳極了，正慚愧亂了古城的幽靜，卻發現無人在意。來往的過客，也像本地見慣的流水，日夜無歇，潺潺流過麗江。

一身現代裝扮走入古代城鎮，就像走入時光隧道。腳底踩著發亮的青石板，兩旁是販賣各種藝品的店舖。這些店舖與老建築，很搭調地舊瓶新裝著。動輒兩三百年以上歷史的古宅古院，在店家的巧手佈置下，更符合目前觀光客的口味。

我們氣喘吁吁，抬頭看著石階上，兩扇敞開的厚門，一塊年代久遠的匾額，上面題著「李家大院」，一副只此一家，別無分號的派頭。進了大門，不是原本以為的正廳，而是左拐、過穿堂，迎面而來天井投下的燦爛天光。

晴日不飛塵，雨天不泥濘的五花石板路。

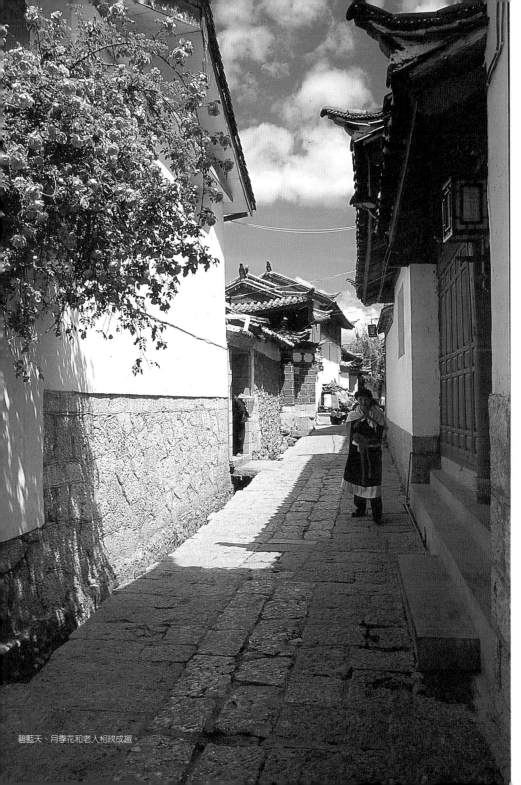
碧藍天、月季花和老人相映成趣。

古城的水質潔淨，魚兒也很有精神。

李家大院，一副只此一家，別無分號的派頭。

進到寧靜的四合院，四面廂房分上下兩層，廊下幾根樑柱，杵著圓圓的石墩。院落裡均勻鋪著鵝卵石，安置幾張長板凳和木桌，院子打掃得很潔淨，各色悉心照料的盆景羅列，這時節只見到蘭花開放。廂房的木門和隔窗，花樣都不同，有鳥禽動物、人物神像，也有四季花草，色澤樸素，雕工典雅。

客棧是一位年輕的木小姐在打理，她穿著傳統服飾，不多說話，腆著笑，倉卒奔走提放行李、倒開水，主人歡迎的盛情，全隱在體貼的行動裡。

進到院子，僅此片刻，心情轉為沉靜、鬆緩，勞頓的筋骨也舒坦了。這分舒坦，該是很多人的夢想吧！在這樣的家園裡，容得下生活中的一切，連我們這些宇宙過客，都覺得自己回到家了。

對老往雲南跑的旅人而言，麗江似乎是他們的最愛。如果問起麗江哪裡好？他們常在發表了半天高論後，加上一句：「可惜這裡越來越商業化了！」其實，這些人不懂麗江，麗江從來就很商業！因為，在這裡出賣的是一種幸福。來吧！如果你一直緊張地在城市裡過日子，來這裡住上幾天，就會明白。

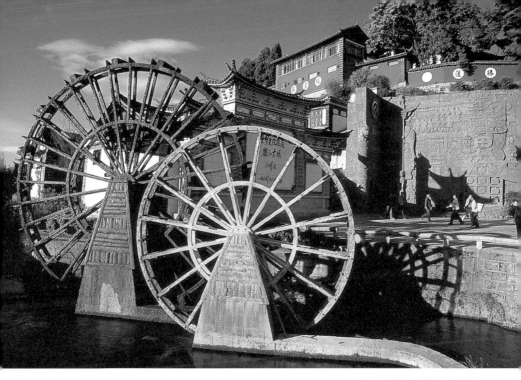

↑ 高大的輪幅，隨著歲月不停轉動。
↓ 寧靜的四合院，廊下幾根樑柱，杵著圓圓的石墩，這時節只見到幾莖蘭花開放。

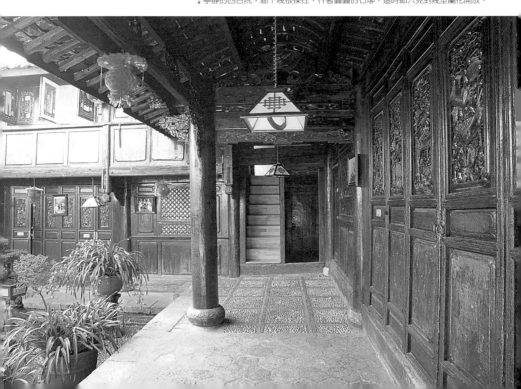

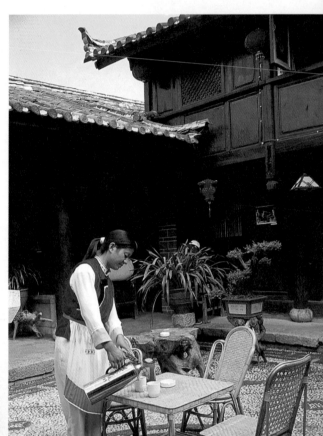

→客棧由一位年輕的木小姐在打理,她不多
說話,腆著笑,奔走提放行李、倒開水,
主人歡迎的盛情,全隱在體貼的行動裡。
↓院落裡均勻鋪著鵝卵石,原本安置的板凳
和木桌,再回雲南時,已換成藤桌與藤
椅。 ◎吳舜雯攝

無法修護的古蹟

都說麗江是一座古城，但，是怎麼個「古」法？

我們把行李放下，沒工夫細看三百年歷史的客棧，便急著出門逛逛了。原因之一是昨晚在昆明，我們就被派了重要任務，要在麗江古城中「點燃感官的火焰」。可以透過任何事，比如和本地老人搭訕、吃一碗土產的「黃豆麵」、拜訪一位隱士狂人、找一間院子發發呆……，可以想見，這大半天會很忙！

另一個重要的原因，是這麗江古城的氣氛。老實說，它已經不怎麼顯「古」了，絡繹不絕的觀光客，改變了這座古城的氣氛，使得它顯得有一點矯情、一種不屬於尋常生活的虛幻。一家緊貼著一家或賣木雕、印染衣布、各色東巴文布包等等的商店，發出一種強力召喚：「來！快來逛逛我吧！」

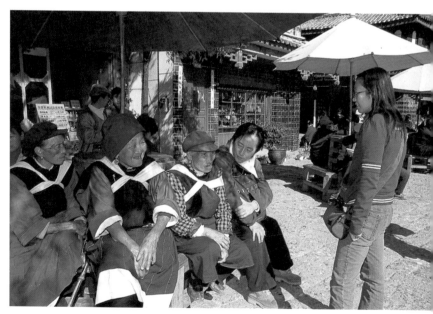

納西老太太坐在四方街的角落，閒適地觀察四方遊客來去，也被遊客觀賞。

我們分組出發，謹記陳老師所提的
「十件事」，打算一一履行。幸運
地，才出李家大院不久，就在「鹿
源客棧」門口，遇到兩位曬太陽的
納西老人。他們都有八十多歲了，
除了有點重聽，身體還算硬朗。我
們這群人像蜜蜂見了花朵，圍著他
們又是拍照、又是訪問。這裡面最
突出的是吉娜，她就像個盡職的記
者，跟前跟後，鉅細靡遺問了好多
問題，還好沒忘噓寒問暖，向老人
買點東西。這些老人很有耐心，反
應雖然緩慢，但始終笑瞇瞇的，遊
客們動不動就要求拍照，他們也樂
於配合。

在麗江古城，十步之內就會遇到這
樣的老者，穿著納西族傳統服飾，
三三兩兩，敦敦實實地坐在家門口
曬太陽，兼賣點水果、青蔬。我們
向一個沒牙的婆婆買了一顆金瓜，
有點像橘子，外皮像蝦蟆凹凹凸凸
的，吉娜聊著聊著，竟聊到人家家
裡去了。

老婆婆的兒子原本在二樓修剪花
木，見客人到訪，擦了手就下樓招
呼。成年的孫子們都到外地工作或
讀書，家裡只剩老人或即將步入老
年的人。坐在門口的老太太，與周
遭的建築、街景老得無分軒輊，卻
像孩童般，注意力只放在眼前要賣

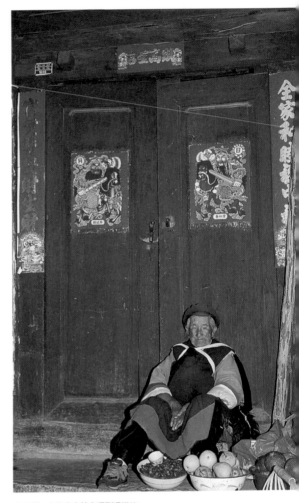

在古城，十步之內就會遇到這樣的
老者，穿著納西族傳統服飾，三三
兩兩，敦敦實實地坐在家門口曬太
陽，兼賣點水果、青蔬。

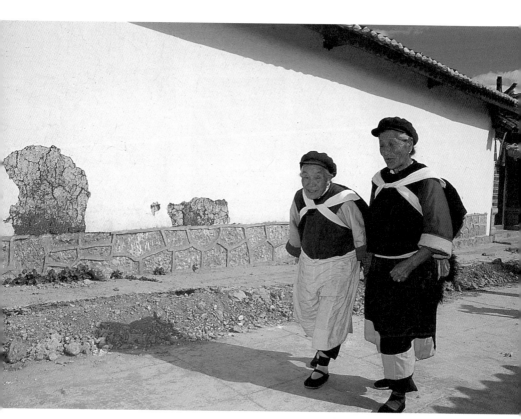

的金瓜，即使兒子提到遠行外地的孫子，也沒讓她回過神來。

麗江是個很適合老人居住的城鎮。在長年紫外線的照拂下，這兒的老人沒有一張蒼白的臉，那膚色形容，與厚敦敦有滄桑味道的石板路、石塊砌成的牆柱非常相契。老人已經融入了這個城，成為麗江古城的一部分；不斷隨著歲月消逝的他們，卻是麗江古城中無法修護、最珍貴的「遺產」。

↑老來相伴的好姐妹。
→「福福進戶」，歲月靜好。

下午，陽光溫暖，一位白族老太太經過陳老師身旁，兩人自在地攀談起來。

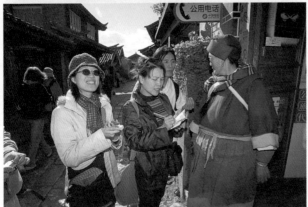

遇見老婆婆，一夥人就像蜜蜂見了花朵，圍上去寒暄，認真地錄音、做筆記。

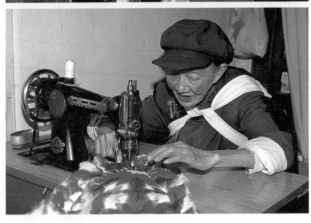

瞧，做起針織活兒，我可是老當益壯！

哼著雅致小曲的麗江

小橋、流水、人家，這是麗江古城處處可見的容顏。

黑龍潭公園。

被青山環繞的麗江古城，由於形狀像一方大硯，又名「大研鎮」。古城始建於宋朝，當初建城是先開闢河道，再沿河水的走向做築城規劃，據說當時的統治者姓木，忌諱成「困」，所以沒有修築城牆，在中國城市建築中，是個特殊的例子。

徜徉在麗江古城，處處可見四通八達的渠道，水質十分清澈，肥碩的魚兒穿梭其間。從黑龍潭流出的玉河水，分東流、中流、西流三支入城，再分散成無數支流，穿街過巷，形成戶戶臨溪，家家垂柳的景緻。水道上的小橋，大小共計三百多座，有雅致的扶手拱橋，也有僅鋪上兩塊木板的便橋，是麗江的特色之一。

沿著水道走，鱗比的木造房舍一間挨著一間，每戶都不超過兩層。摸著年代久遠的斑駁門柱，古老悠遠的感動，從指尖蔓延開來。這就是

玉河水，分東
流、中流、西流
三支進入麗江古
城，再分散成無
數支流。

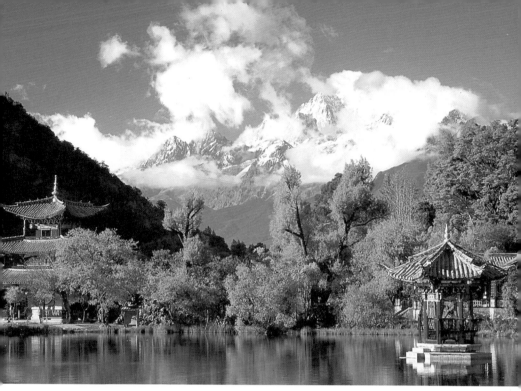

黑龍潭公園。

麗江，伸手可及的一磚一瓦，都遠超過我們的壽命，而我們正用有限的肉體之軀，試圖接觸一個相對的永恆時空。

水道邊一排楊柳垂蔭，在陽光照耀下格外青翠，偶爾吹過微風，擺弄柳枝，波光粼粼，綠色的水草像女人的長髮，隨著波流擺向一方。路旁一個大鐵桶，養著好些小魚，一個穿著納西族服飾的女孩坐在一邊，說這是放生魚。

吉娜立刻買了兩條放進水中。兩條魚下水之後，便相依偎、怯顫顫地游在一起。

傑西正想幫老婆攝下這幅景象，發現吉娜沒了平常的歡顏，認真地看著水裡的魚。傑西也把相機收起來，靜靜靠了過去。夫妻倆就這麼怔怔地望著魚兒。我們留下了這對夫妻，其他人繼續往前走。

來到開闊的四方街，這是四面來，八方去的旅人匯集之地，也是古城最熱鬧的廣場。令人驚訝的，據說四方街還有自動沖洗街面的設計。前人在修建四方街時，於高處的水道設一閘門，並將廣場造得中央突起，四周較低，到了深夜，降下水閘，讓河水漲上來，順勢漫過廣場，將垃圾塵灰沖到廣場四周的排水暗溝，再流到下水道。

49

沿著四方街輻射出去的街道，散佈
販售工藝品為主的店舖，以及別具
特色的酒吧、餐館。這一帶是購
物、用膳的好去處，也是出發探索
古城的起點。隨意選了一條街道走
去，沿途景物轉換，相對於四方街
的繁榮光鮮，越往下走，民居越發
簡樸，彷彿女伶卸了妝，一張素淨
的面容正粲然巧笑。行人越來越
少，當地人朝我們微笑致意。這很
像多年前，漫步九份山城的印象，
在祥和中透著寧靜，隱隱感受到一
股大地穩定的脈動。

走得累了，便找個地方坐下來。眼
前一條河道，緊鄰著一排房舍，作
工十分精巧。仰頭上望，樹上微禿
的枝椏，搖曳在午后水藍的天際。
樹下一個老婦，正在水道旁賣力刷
洗衣物，背上一個小兒，大眼東張
西望，咿咿啞啞兒語著。一老一
少，與麗江古城譜出某種動靜一如
之美。此時，風吹小徑，水流河
岸，人聲語笑，這是古城最雅致的
小曲。

↗河岸的餐館，只用塊木板，搭起一
　座便橋通行。
→水邊浣衣的少女，應我們拍照的要
　求，笑著把一件衣服洗了又洗。

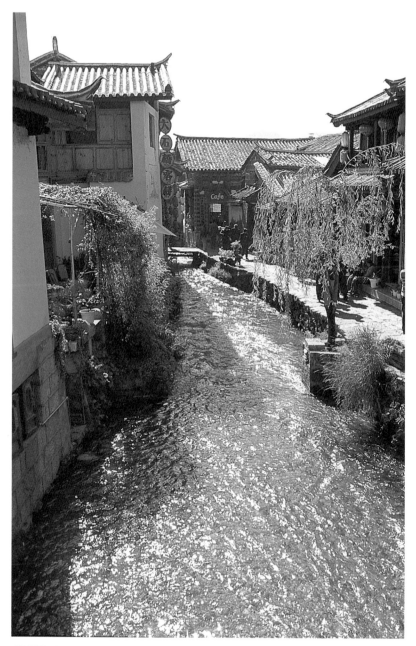

典型的麗江上午：潺潺的河水穿街過巷，是本地人的生活命脈。

哎呀喂喲！黃豆麵

為了當下點燃感官的火焰，我們興奮地在古城中穿梭、悠遊。哎呀！小橋、流水、人家；哎呀喂喲！老人、黃豆麵、麗江粑粑！

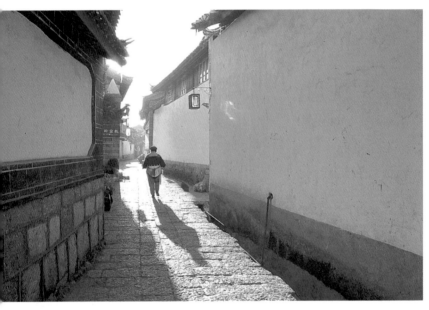

晨曦下，阿正捕捉到的第一個人。

原本說好了集體行動，一碰到琳瑯滿目的店家小舖，木雕、篆刻、棉麻漂染服飾、桌巾、繡花提包、彩飾紗簾……，大家的注意力不免參差了起來，於是三三兩兩，不覺散了。

到了中午，為了找尋「傳說中」的麗江粑粑、黃豆麵解饞，我們還歷經了一番波折。找到一家掛著麗江粑粑招牌的店家，卻覺得太油膩，

借問這兒有黃豆麵嗎？「沒！」年輕的老闆說黃豆麵不好吃，他來這兒住了好些年，也只吃過一碗。

離開主要街道，走到小巷子裡，才比較有尋常百姓生活的氣息。我們經過一家「吉利舖」小吃，轉過一個更窄的巷子，遇到一個黑黑胖胖的婦人，端著一鍋香味四溢的「滷雞腳」。城光見了，眼睛一亮！也許這裡有好吃的？

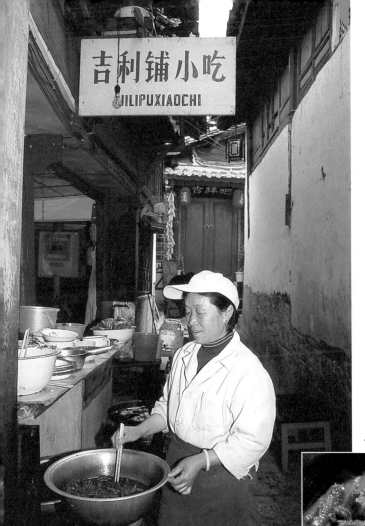

←↓吉利鋪及其著名的美味雞爪。

巷子口坐著一位老婦，也長得黑黑胖胖的。城光請教她哪兒有黃豆麵可吃？她回身一指，巷子裡一口正在冒著蒸汽的鍋，她說：「這兒有，有好吃的呢！」

原來這裡是「吉利鋪」的廚房，方才那位端著雞腳出去的就是老闆娘。我們點了黃豆麵、麗江粑粑、

雞豆涼粉和滷雞腳。這次的粑粑吃
起來，和剛剛的口感完全不同，酥
脆可口，也有嚼勁。秀秀發揮台灣
女兒的熱情，趕著老闆娘叫「胖金
妹」（小董教我們的納西族語，意
指美女），而且口不擇言地讚美老
闆娘手藝好，說得老闆娘一張臉紅
通通、笑不攏嘴，不管什麼菜全多
給一點，吃到我們撐得不行。

吉利舖好像這附近人家的「食
堂」。當我們唏哩呼嚕吃著黃豆麵
時，有一家人靜靜地來到店裡，除
了夫妻倆，還有一個老爺爺，一個
小男孩。他們都不大說話，有時看
著聒噪的我們，眼神有點害羞，還
有一種溫吞的善意。

少見的粑粑師
傅，全身穿戴
都很講究。

納西人就像此時灑落街道、安靜溫
暖的冬陽，面對帶來收益也帶來干
擾的觀光客，他們常會露出這樣的
笑容。這種笑容，恰好成為一種想
像古城原貌的參考點。在遊客還沒
甦醒，店家還沒開張，清晨燦金的
曙光底下，麗江古城，該是素顏安
怡、沉靜自在的吧！

酥中帶脆的麗江
粑粑。
◎吳舜雯攝

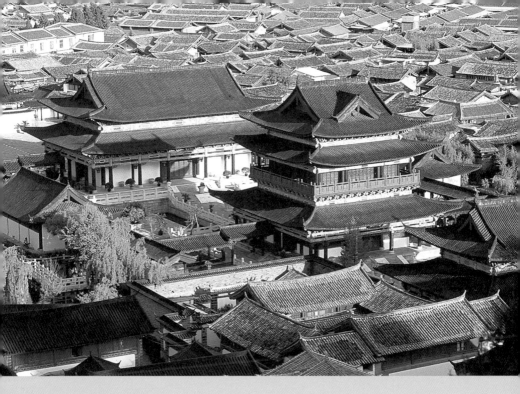

第二堂課

003/11/23下午

遊歷了麗江古城之後，

大家齊聚李家大院等待上課。

沒想到教室不是在客棧中，

那鋪著鵝卵石的四方院落。

陳老師一馬當先，帶著我們爬了一段曲折的石梯，

來到可以俯瞰麗江古城的黃山公園。

坐在公園的石階上，

面對古城緊鄰駢比的黑瓦屋頂，

開始這趟旅程的第二堂課。

↑徐霞客於《滇遊日記》中寫到：「木氏居此二千載，宮室之麗，擬於王者。」可見他對木王府印象之深刻。

在水願爲夫妻魚，優游生命

黃山公園位於麗江古城西北，遠看猶如一隻臥獅，所以此山又稱「獅子山」。公園中遍植柏樹，古木參天，清風拂面，勞頓全消。

山頂上，有座位在麗江制高點的「萬古樓」，它算是古城的「地標」建築物。萬古樓取納西語「溫古倫」的諧音，意指登上此樓，可暢懷覽盡美景。

碧藍天下，遠山蒼翠，俯看山下櫛次鱗比的民居瓦房，眼前美景古樸如畫。

我們並未上萬古樓，而是在入園的石階上坐定。陳老師首先問坐在階梯上最前排的傑西，今天經歷了哪些事情？

傑西是一家通信公司的負責人，這次在肯的邀請下，賢伉儷一起來參加人生禪舉辦的「開悟之旅」。聽到陳老師的問話，傑西如數家珍地說：

「我們一出門，就碰到兩位老人家，是一對兄妹，一位八十八歲，另一位八十歲，他們開了一家雜貨舖。在對談當中，我覺得老先生挺天真的，不像一般滄桑的老人。之後，我太太放生了一對魚，過去我不會做這種

事，因為還要花錢。放生後，這對魚就游在一起，很孤寂也很恩愛，我太太看著便流淚了。

後來我們去看銀飾，賣銀飾的婦女穿著傳統服飾，背後有著披星戴月的裝飾。她們雖然向你推銷，更在意的是彼此的互動，你不買她也不會覺得怎樣。在四方街，我發現來來往往的人真的不一樣。外地來的年輕人走路速度有點快，東張西望的；一對老外，行李背得很高，走路稍微慢一點，同樣東張西望；還看到一個穿犛皮裝的老頭，垂著頭走路，好像有心事。」

傑西溫和低調，太太吉娜則熱情活潑，喜歡從積極的面向來看待人生，她期許自己是周遭人的天使。幫助需要幫助的人，是這對夫妻在事業有成以後，念念不忘的事。他們預計在二○二○年，賺到兩億元，和高登等人合資贊助「人本大學」的設立。

↑黃山公園中古柏參天，幽香習習。
→萬卷樓一隅。

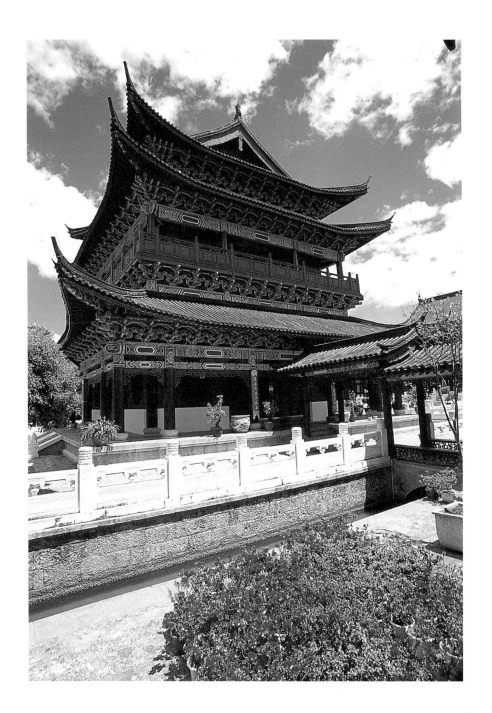

陳老師聽說吉娜放生了一對魚，便問她：「妳為什麼哭了？」

吉娜說她原本只想單純地放生，願牠們幸福、快樂，「當兩條魚放下去時，我就感受到兩條生命亦步亦趨，就像靈魂伴侶一樣，牠們的生命這麼美好，無憂無慮。我們也可以像水中的魚、天空的鳥一樣啊！可以很單純，優游生命，每一處、每一景都有驚喜。」

「嗯，聽起來有點喜悅，有點淚漬，有點感動。薇琪，妳經歷了什麼呢？」陳老師把目光投到一個留著娃娃頭，戴眼鏡的女士身上。

嗜茶如命、對料理自成一套賞味哲學的薇琪，在這趟旅程裡成為一名學生，品嚐自己烹調出來的人生料理。

「剛剛聽到吉娜講的，」薇琪扶了一下眼鏡說，「我很感動，雖然我不在場，卻可以感受到。與大家在一起第二天，從不認識到認識，這分感動是從心裡深處出來的，對這個地方也有一種熟悉的感覺。老師說要點燃感官的火焰，我在台北也會做這些事情，可是在這裡是很當下的，可惜沒什麼豔遇，哈哈！然後，知道了什麼叫高山症，一路走來，頭昏腦脹，我很高興最後還是決定來了。」

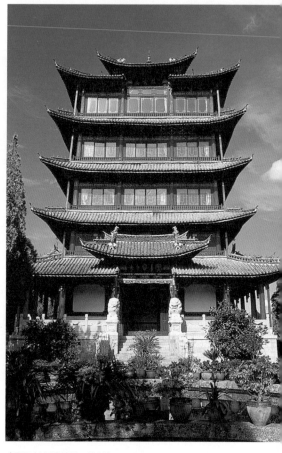

↑麗江古城的制高點，萬古樓。
→萬卷樓中藏萬卷，江山如畫畫江山。

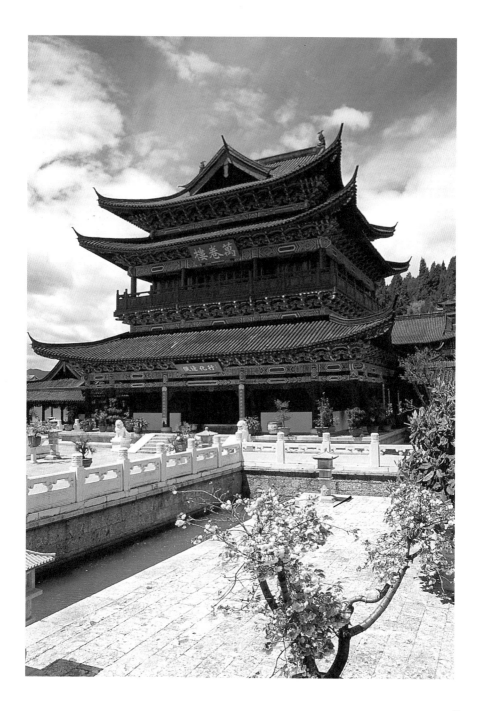

↑萬古樓的特色之一，以龍為裝飾者凡九千九百九十九個，合樓頂藻井一龍，成萬龍之盛。
↓萬古樓中具少數民族傳奇色彩的壁畫。

感動從空無中來，要羨鴛鴦也羨仙

整合了傑西、吉娜與薇琪三人的表達，陳老師提到點燃感官的火焰有三個要件：

「第一是參與，不能把自己抽離出來；第二個是在當下要很專注，心無旁鶩，才容易引發第三個要件，感動。當這三個條件聚集時，就點燃了感官的火焰。由於我們平常不是這麼專注地參與生命的進行，而是在腦袋裡打算盤，能夠具備這三個條件，才會引發內在核心的反應，一種悲天憫人的情感就會流露出來了。

參與、專注、感動、呈現，如果你在平常就這樣活著，不是散亂、昏沈、掉舉、心不在焉的，那麼感官會是很敏銳的，對生命將會有很深的感動，人格也會有深刻的呈現。你一直在現場，讓一切呈現，觀察一切，就像大自然的管道一樣，你的能量圈、磁場就這樣同步出現了。

如果你們學會這個，正確的說，是回歸本來，慢慢地就不只是活在自我或家庭的範圍裡，不會看到兩條魚相偎相依，便感到孤寂。一對鴛鴦在一起，內心還是孤寂的。為什麼兩個人感情好，孤寂感反而更深？你們走了一輩子，只是一對鴛鴦，只羨鴛鴦不羨仙。如果是仙，會願意接受生命發

仔細觀察，會發現水道中的魚都是逆流而游。

生的一切，沒有任何執著，他是飄逸出塵的。大羅金仙和所有的人類都是鴛鴦，民胞物與，那時就不只是兩個人相偎相依，而是與眾生亦步亦趨了。

接下來還有七天的行程，你們要保持這樣的參與、專注、感動，讓內在最深的、真實的感情，透過身、口、意得以呈現。一路上持續點燃感官的火焰，點燃得很強烈，照破身心的城堡才有可能。」

陳老師的話觸動了薇琪，她問道：「早上飛機降落的時候，我看到雲層有各種顏色的變化，平原上有一層薄

薄的霜，山巒很美，卻有不同顏色，如黃綠、深綠、淺綠之分。感動是不是也有程度之分，或者是純粹的感動而已？」

陳老師認為感動基本上是無限的，不是在一個焦點上，以致於有程度之分，而且別忘了它的前提是「參與」一切生命的活動，「專注」於當下一切的發生。

「感動從內心出發，而內心是無形無相的，它有點像靈感，你不知道它怎麼來怎麼去？當下又在何處？是怎麼回事？我們常把感動變成某個焦點，把它從無限變成有限。我們的頭腦只認可那個，不曉得感動的發生，是那樣純粹、浩瀚。千萬別把感動集中在某個焦點上，變成一個記憶和框限，以為它就是那樣而已。

剛才講到坐飛機的經驗，我們從空中可以看見地面的整體景象，飛機一降落，便失去一眼看到整體的可能，這告訴我們什麼？一隻螞蟻爬過你家的書桌，要爬多久才能穿越？可是我們用手一揮，就能拂過整張書桌。如果我們對生命的看法，不只是一份工作、關係，而是人在宇宙中的位置，甚至更進一步，宇宙自然法則也是個體自然法則，誕生宇宙和誕生生命的法則、真理是一致的，這有沒有可能呢？

還要記得一件事，這種境界每個人都可以達到，就像任何人坐飛機一爬升上來，都可以一眼看盡天下。我們的生命也可以這樣，從相偎相依的鴛鴦開始，到和整個生命同步互動。這種愛，在死亡面前就不是恐懼、悲傷，而是無限的感動。」

登上黃山公園，不急著上課，先拍張紀念照。

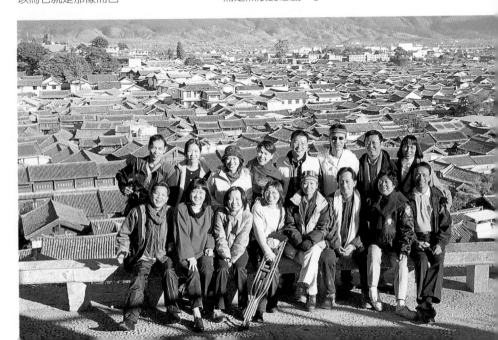

好幾個感動和一個自信

參與、專注、感動，是點燃感官火焰的三要件。讓你猜，畫面中誰符合三要件之一、二？

鳥語陣陣，陽光穿過蓊鬱的柏樹林，灑在我們身上，微風吹過，林木窸窣，還聽見攝影師在樹叢裡穿梭的聲音，他正試圖捕捉我們專注的神情。不似山下的熱鬧，除了我們，只有兩位女遊客來到黃山公園，她們好奇地坐在一旁觀察我們。

隨團中，有個年紀最大的朋友，高登。他總是笑臉迎人，面對我們這些後生晚輩沒有架子，很難想像他是一家汽車零件公司的老闆。高登也像一部耐操的房車，只要調好車況，他的馬力十足，千山萬水跋涉都穩健有力，讓人懷疑他真的年過半百了嗎？

要到黃山公園上課，必須走一段蜿蜒的山徑，我們正在苦惱古荔如何爬上

石階，高登就自告奮勇要揹她。當我們走到山頂，早就上氣不接下氣，癱在路邊休息。回頭卻見放下古荔的高登，直嚷著半山腰垃圾太多，還想跑下去清理，十足像個小伙子！

感性的高登說今天有好幾個感動，第一個是在古城內見到老婆婆時，突然間想起過世的祖母。「自從撿了她的骨以後，我已經好久好久沒想起她了。看到那個老人，我就想起我的祖母。」

其次，看到古荔也讓高登想起一個小學同學，她的腳和古荔一樣小兒麻痺。

「小時候我好喜歡和她在一起。從小，我就夢想長大以後照顧她。現在不知道她怎麼樣了？等我回到故鄉，我會到她家裡走一趟。」

高登曾經為肝病所苦，甚至一度傳出病危，直到練習氣功，不到一年的工夫，健康便改善了。如今，他可以揹古荔上山。

第三個則是想起太太，「結婚以後，

第二堂課在黃山公園
上，大自然是我們的
教室，禪的道場。

科貢坊，小小的一條巷子裡，前後一共中了三個舉人，一個進士，官府特立此坊。

我就一直依賴我太太。今天我要買她的褲子時，竟然不知道她的腰圍！這對我是個提醒，我應該更關心她。」

陳老師笑著說：「高登點燃的不只是感官的火焰。在表達時，他的臉皮是顫動的，感情很細膩，他的聲調、表情，以及對世間的一種愛，也隨著抖動、湧現出來了。」

下一個是古荔，她靦腆地說：「謝謝高登，我讓他揹上山雖然舒服，可是也很不安。我今天花了很多時間瀏覽

木雕店，一家看過一家，直到進了一家叫做『白海螺』的店裡，才坐下和老闆攀談起來。」

看見我們很專心地聆聽，陳老師便說：「現在，你們感官的火焰是點燃的，因為你們用整個身心參與，而且專注。這種參與和專注裡就有一種感動，這種感動和講話的人是同步、連結的，這也是一個脫離自我中心的微妙技巧。好，繼續！」

古荔說：「進到這家店以後，我發現

牆上掛的一些作品，不同於其他的店，老闆說，那是他自己的的創作。我們聊了很久，我了解到一個二十六歲的年輕人，在理想與現實之間掙扎的心情。老闆名叫李四雨，他有一句話，我覺得很有趣，他說：『自信的定義，不在一定達到什麼目的，而是相信奔赴目標時，有可能失敗，還是有勇氣爬起來，繼續往前走。』

古荔不記得在白海螺待了多久，等她出來時，已經下午兩點多。走在路上，才發現已經餓得走不動了。

陳老師聽了這個自信的定義，覺得當中有著緊張和焦慮，「或者這樣講，自信是你可能失敗、可能成功，成功、失敗都是你，你都接受，你還是原來的你啊！那才是自信。成功是讓

你更有資源去幫助別人，失敗則是說你盡力了。」

「老師是說成功、失敗都接受？」薇琪問。

「對！因為失敗、成功都有可能。當人可以接受一切的可能，那才叫自信；當人只接受某種可能，那叫做自卑。人不是自大，就是自卑。」

老師忽然轉頭對古荔說：「當妳還沒真正走上生命的道路，一直在頭腦裡面，在環境變化中高低起伏；至少妳要有一種直覺、信心，在死亡的終點妳會遇到我！我還是可以幫妳把麗江粑粑吃完，哈哈！」陳老師提到他幫古荔把粑粑解決掉的故事，忍不住哈哈大笑。

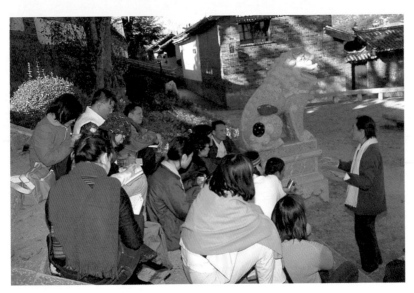

活在當下，讓一切呈現，觀察一切，就像你是大自然的管道一樣。

因為愛，在生命的最終依舊跳舞的老女人

接下來輪到卡蜜兒。

卡蜜兒是我們的魯凱族公主，也是某些男性同胞眼中的「肖查某」（閩南語，瘋女人之意）。這意味著她體內潛藏的不安因子，時常激昂地燃燒，也代表她內在有股源源不絕的生命力，足以沸騰四周的空氣。

卡蜜兒整個早上都與李家大院的木小姐在一起。

客棧是木小姐的舅舅開的，也是舅舅的家，交由二十一歲的她在管理。木小姐不太會煮菜，正跟著一個比她小的男孩學習。木小姐趕早要去菜市場，卡蜜兒便央求跟去。

到菜市場要二十分鐘，兩個人聊了一路。

「木小姐說要先買魚，可能這裡離海較遠，只看見草魚，大中小讓你挑，價錢和台灣差不多。市場裡還有些小店舖，賣一些小五金、刀子、鍋子之類。」

下午卡蜜兒和大家去吃粑粑，因為他們這夥人很聒噪，引來很多人。卡蜜兒便邀請當地人來一段納西族的歌，也向他們小學了一段。

鄰近木王府的忠義菜市場。　◎吳舜雯攝

陳老師拍手道：「好啊，唱一下！」

卡蜜兒清了清喉嚨：「阿累累、阿累累、阿未勒勒、烏累發發西、發發西……。很簡單的一首歌，它的意思是：麗江、麗江，是個很美的地方，請你來坐啊！」

這時很巧的，公園上頭一所小學的孩子們，也唱著相同的歌謠：「阿累累、阿累累、阿未勒勒、烏累發發西、發發西……」晚風徐徐吹來，大家聽著，有點暈陶陶了。

卡蜜兒說當地人看見她那麼興奮，也跟著興奮起來，就說：「來！教妳跳

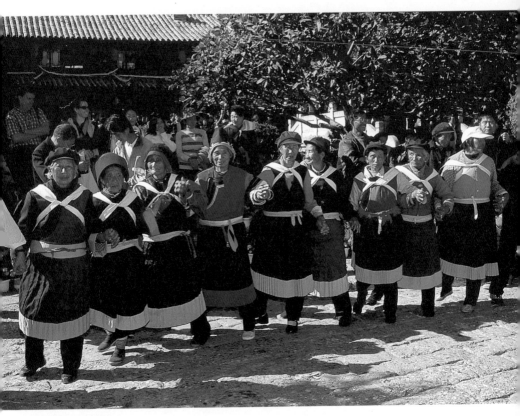

婆婆們的舞步可整齊了！

舞。」雖然空間很擠，他們就在那小店舖裡跳了起來。

看見路人被自己的熱情感染，卡蜜兒很高興，「真是美啊！我現在比較容易與人接觸，會很快進入對方的心裡。雖然萍水相逢，也能和他們牽手、擁抱。他們或許會覺得這個台灣女人有點瘋，但我內心是很澎湃、很感動的。我覺得自己有好多愛，分一點給你沒關係啦！」

回來的時候，卡蜜兒還碰到一個藝術學院畢業的大男孩，叫田濤，「他長得滿帥的，不過有老婆了……我可沒有其他的企圖！」

陳老師擠眉道：「聽起來，有點燃妳的火焰喔！」

這個年輕人是陶藝家，也開了一家店，店名陶瓢吧。

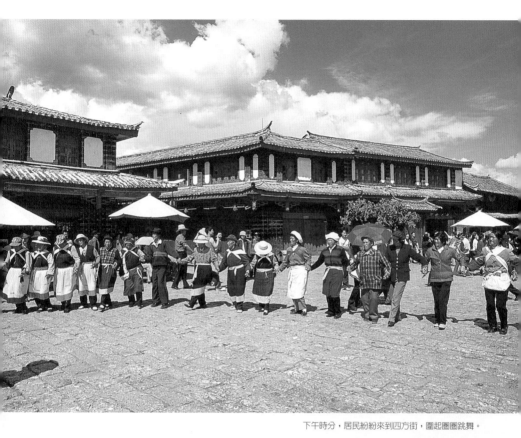

下午時分，居民紛紛來到四方街，圍起圈圈跳舞。

卡蜜兒問他，最喜歡自己哪一個作品？田濤拿出一個陶藝作品，有三面，一面是年輕的裸女，沒有穿衣服，一面是中年女人，第三面則是老女人。卡蜜兒意味深遠地說那個老女人看起來像在跳舞；在卡蜜兒心裡，或許也希望自己在生命的最終，依然跳著舞吧！

埋首於瓢上畫草圖的田濤。　◎吳舜雯攝

在生命的現場，恍神或者層層轉進

陳老師調侃常演出失蹤記的白娃：「輪到妳了，不要說不知道講什麼？妳常在狀況外，怎麼點燃感官的火熠呢？」

白娃是一個手長腳長，瘦高型的女孩，有時覺得她彷彿斷了腰骨，腰部以上的每處關節都可以擺動，腰部以下則輕飄飄的，像走迷蹤步一般，沒

個定位，一有風吹草動，就隨之起舞，不曉得又晃到哪兒了？就像嗜菸的她所點燃的那陣煙霧，忽遠忽近。

白娃游移著迷離夢眼，半晌才說道：「我就看到樹啊，覺得很感動，還有聽到很多音樂，也很感動。看到一些老婆婆，也有感覺當地人與觀光客的互動⋯⋯對了！還有看了很多藝術

專心雕刻的少女，現今有幾人能心住一境？

家，和他們聊天。」

停了一會兒，陳老師問大家：「白娃的表達，和卡蜜兒有什麼不同？」

吉娜對白娃說：「我覺得妳並沒有開放，沒有把真正的感覺呈現出來。妳說感動，可是妳表達的時候，我們感覺不到妳為什麼感動？」

陳老師補充道：「白娃對生命要靠近一點，不要跑到狀況外，突然去抽個

煙，又掉頭回來，沾一下，又溜走。不要用這種方式，永遠要在生命的現場。當妳感動的時候，整個身心都是湧動的，而不只是說很感動，忽而又跳到其他的脈絡，恍神。在生活裡，妳要改變這樣的態度和方式。」

然後，是秀秀。從事美髮業二十多年，很享受這份工作帶來的成就感。今年初一家人才去過捷克、峇里島，秀秀說，她的膽子很小，能獨自來參加這趟旅程，相當不容易。

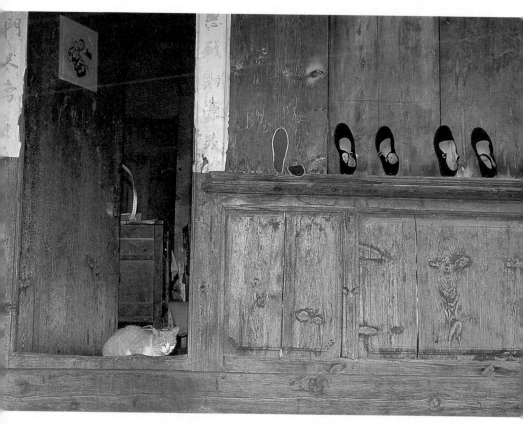

窗臺上曬了一天的布鞋，應該吸飽陽光的氣味了！

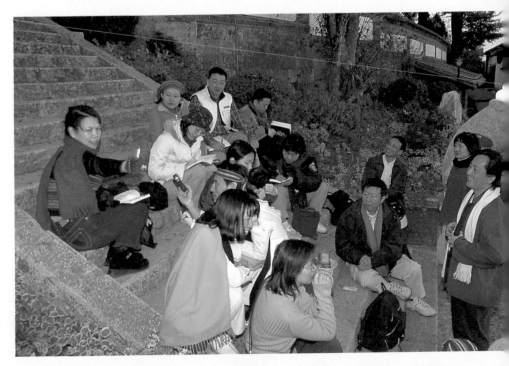

今天在古城裡，秀秀選了一座小橋，在橋下脫了鞋，伸腳去感受水的冰涼，「那種冰涼從腳底慢慢上來，傳到身上變成一種清涼，我已經好久好久沒有這種感覺了。」秀秀因此回憶起小時候和媽媽去河邊洗衣服、抓蝦的情景。

後來在一家玉店，聽到老闆的一句：「玉逢有緣人，不賣有錢人。」秀秀覺得很受用，老闆的櫃台後恰好有一幅孔雀開屏，秀秀便讚美老闆：「你隨時是孔雀開屏，隨時在報喜訊。」

秀秀還吃到了黃豆麵，原來黃豆麵是用豆漿做的麵，有乾的，也有湯的，「我點了一碗湯的，三塊錢，裡面有肉燥和韭菜，很好吃。也買了衣服，隨時換穿，看起來真的很麗江。」秀秀準備把衣服帶回去，借給朋友拍照，因為衣服下水以後，可能就褪色了。

秀秀很高興能參加這個不一樣的團隊，「當我在下面拍古城的時候，就覺得景色很棒了，想不到爬上黃山公園，景色更好。希望這一趟開悟之旅，也能看到層層轉進的景觀。」

秀秀覺得拍古城的時候，景色已經很棒了，想不到爬上黃山公園，景色更好。

麗江人情濃，活著真好！

米多麗，是日文「綠」的發音，她的腦袋裡有許多點子，就像她不停更換的名字一樣。有時柔弱多情，一派小女人模樣；有時批評政局又非常嚴苛，不容妥協。米多麗的愛恨情仇，就像她的名字一般，綠油油，蓬勃地生長著。

米多麗報告她的觀察：「在台北看到的老人，臉色比較晦暗，這邊可能是太陽曬多了，老人的臉都紅通通的，感覺很單純、樂於親近人。我們去了一位老太太的家，我只向她買了一顆水果，她還是很熱情地招待我們。這個地方的人情味比台灣還濃，可能它

哇！你在說什麼？害大家笑成這樣？同樣一座古城，不同的人便有不同的遊歷心情。

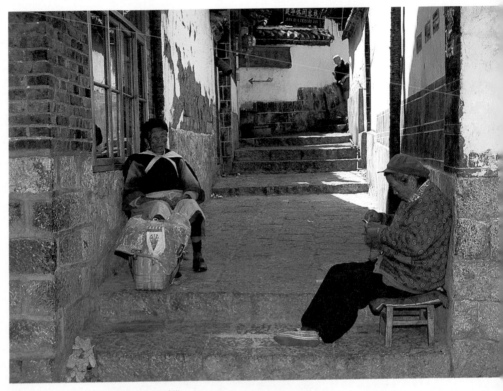

不管年紀多大，那晾在陽光下的時光，仍要珍惜。

是山城，比較原味吧！」

米多麗先前有點擔心，怕遇到一直纏
著買東西的人，然而她發現這兒的店
家都滿和善，沒有看到客人不買，態
度就變差的老闆。

有一段時間米多麗是一個人逛的，後
來遇到城光和秀秀，便相偕去吃了黃
豆麵和粑粑。「之前吃的粑粑比較油
膩，這次的粑粑是放在石頭上烤的，
有點像北方麵餅。」

雖然第一次來到麗江，米多麗覺得對
這塊土地很有感情，不覺得它是異
鄉。走在這裡，就像在中影文化城，
有機會她會想到這邊長住。

另外，米多麗描述秀秀一進入血拼狀
態，完全沒了羞澀，可以說是快、
狠、準。「秀秀一邊買衣服，一邊變
換造型，又央著城光拍照，十足千面
女郎的氣勢。遇到胖金妹，就和她們
一起唱歌，好熱情！整個人像一團熊
熊烈火。而城光給人默默服務的印

象，就像一頭台灣水牛，應該得到此行的最佳服務精神獎。」大家聽了米多麗貼切的形容，紛紛大笑起來。

葭菲的頭上，戴著一頂紅白毛線織成香菇狀的帽子，是在地攤殺價買來的。說起這場划算的交易，她就非常得意，在她的生活中，也有許多這種省錢的小秘方。雖是慣性失業者，葭菲那曾經名列北一女、台大的聰明才智，倒也讓她擁有精簡的生活智慧。

「今天對我來說，算是滿特別的一天……」葭菲一臉感動，不停地眨著眼睛，像要忍住淚水。

陳老師馬上調侃她：「這句話是她的發語詞。」

接下來，葭菲表示真正點燃她感官的，不是這裡的風景，而是白娃，在逛麗江古城時，她們兩個一直走在一塊。

「白娃真的很有趣！以前我都喜歡同店家哈啦，今天不必做這個角色，因為白娃會一直問一直問。我們遇到很多男藝術家，是特地去找的。互動時，白娃很熱情，有些問題也許對方聽了會昏倒；可是她的心是打開的，急著與對方接觸。」

在她們的尋訪路線上，遇到了兩個比較特別的藝術家，短暫的相處，讓葭菲的心湖激起陣陣波瀾。「其中一個長得像木村拓哉，令我吃驚的是，他的作品有一種火熱的力量。雖然他用木框把作品框住，然而框不住他的熱情。我問他想不想到外地去？他說不想。那個空間很溫暖，人都很隨和，不會覺得我們的問題很突兀。」

後來葭菲和白娃逛到了傳統市場，「我的腳有一點痛，就和白娃坐在一棟房子前抽煙。當時很安靜，看著附近的樹木，陽光灑下來，樹木好像在發光，天空是那麼清澈，就覺得自己很幸福。很想大聲說：『活著真好！』還可以抽兩口煙。」

有人對麗江的第一個鮮明印象，是渴醒的！

舊地重遊的肯與義守，還在舊地嗎？

接下來是這次旅程的總領隊，肯。

肯四年前第一次到麗江來，那時昆明正舉辦世界花卉博覽會。肯有個四川籍的朋友，朋友的親戚是當時雲南省副省長，所以那次肯受到了上賓的款待，住五星級的飯店，也有導遊帶去買東西。這次的旅程，自然與上次截然不同。

肯說：「老師昨晚的提醒很重要。我們常給自己一個角色，反正來這邊就是觀光客，戴上這付眼鏡，便只會看到商品，想要殺價，其他東西就看不到了。」

對肯來講，很多地方都是舊地重遊，這一次可得發現一些不同之處。所以他說：「這次買東西，除了價格之外，我還會問問那是什麼做的？後來去吃粑粑，店家給我兩種口味，一個甜的、一個鹹的，甜的還會澆上一層糖漿。如果問我粑粑的滋味，我覺得就像千層的蔥油餅，每一層的口感、顏色都不太一樣。」

為了喝一口泉水，肯在尋找井水時遇到一家茶葉行，因此要到一張名片。因為父親中風，肯特別留意一些有相關療效的東西，後來他買到了當地的黑螞蟻，據說對血管毛病有幫助。

肯結識的茶行老闆叫做川哥，金門人，從小在新加坡長大，祖父那一代就從緬甸軍政府那裡，得到一座產玉的礦山，目前麗江的玉市有百分之四十由他家供應。除了自己喜歡玉石，川哥還到北京讀過礦物研究所。

肯拿出一小塊普洱茶，傳給大家聞一聞。

「川哥建議，買普洱茶最好不要買餅狀的，那都是新茶，味道不好，也不便宜，塊狀的才好。」

嗅了一下手中的茶屑，肯說道：「這個味道和以前買的不一樣，比較清香。一般的普洱茶都有霉味，好的普洱茶近鼻聞沒什麼味道，要深吸一口才聞得到。」

覺得這家的普洱茶很好喝，肯又把卡蜜兒和米多麗找來。米多麗喝了，覺得不錯，買了三兩要送給爸爸。老闆聽到米多麗要買給爸爸喝，就算便宜一點，還用罐子裝，特意包得很好看呢！

義守與肯是十多年的朋友，有七、八年沒見了，去年心血來潮參加一個活動，就這麼被肯「逮到」了。肯提到人生禪要辦一個開悟之旅，義守覺得

他，後來越做越不像話，沒完沒了。」

原來練氣功的高登，早上自然氣動了。據說高登氣動時，動作非常漂亮，完全在「目中無人」的狀態。

晴朗的下午，恰逢納西人出殯，親屬皆在頭上裹著白布。（下頁照片續）

這個提議不錯，而且在他的旅遊經驗裡，雲南算是最舒服的地方。

「陳老師昨晚的分享，讓我有一種安心。我對自己的察覺，一直非常清楚，所以我非常自由，不太聽別人的意見。我會有自己的選擇與判斷。昨天老師的一些指引，基本上也是快樂的事，不是什麼規定。」

義守覺得今天是個有趣的開始：「早上三點多，我就被這邊的空氣嗆醒，好渴呀！醒來第一件事就是趕快找水喝，不然喉嚨快炸掉了。喝完水之後，我就知道，喔！這裡也需要一杯水，因而又倒了一杯放在桌上。」

口氣一改，義守神秘兮兮地說：「早上有個人突然『起乩』，本來不想理

義守談到這趟旅行，自己背了一包，發現薇琪也背了一坨，人和背包形影不離，結果對照一看，裡面都是茶葉和茶具。一到李家大院，薇琪急著泡茶解癮，也不管肯吃喝大夥離開客棧。

當義守結束了報告，天色已慢慢暗下來。少了太陽的加溫，晚風顯得有些刺骨。坐在石階上，開始覺得石頭有些扎人，大家縮在一起，恐怕也偷偷期待，公園裡的小學校，敲起悅耳的下課鐘聲吧！

陳老師識破了大家的肚腸，笑嘻嘻地說：「翅膀叫我們趕快下山，他怕趕不上晚飯，阿正、竹眠、城光就明天再報告。」第二堂課，在此劃下了句點。

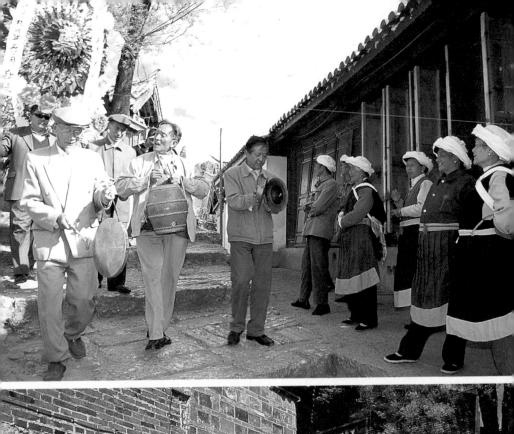

後記──點燃感官的要件

為了點燃感官的火焰，學員們走入麗江古城，有的人在小橋流水處徘徊，有的和街頭的納西老人搭訕，有的終於吃到了麗江粑粑、黃豆麵，也有人走入人群，和當地人締結了情誼。透過「遊麗江十件事」的設計，我們自然經歷了參與、專注與感動的過程，這三者正是點燃感官火焰的要件。

看見兩條相偎的魚兒，傑西、吉娜夫妻感受到了彼此的扶持，同時也為人生無常感到淒然。而平時如膠似漆，對無常是不會在意的。高登則在距離妻子萬里之遙時，驚覺到自己對伴侶的陌生，連妻子的身形尺寸都很茫然。古荔遇到了一位年輕藝術家對理想和自信的詮釋，不也間接詮釋了古荔一直以來，不太肯定的人生天職與自我信心？

除了參與、專注和感動，「呈現」也是重要的一環。要在生命的現場，允許感動從身心湧現，這時我們的感動，將會引發其他人的參與、專注以及感動；就像卡蜜兒等人與麗江人相互點燃的熱情，變成一種善的、愛的循環，即使第一次見面，也能如此真誠流露！

兩頭石獅子俯看山下櫛次鱗比的民居瓦房，美景古樸如畫。

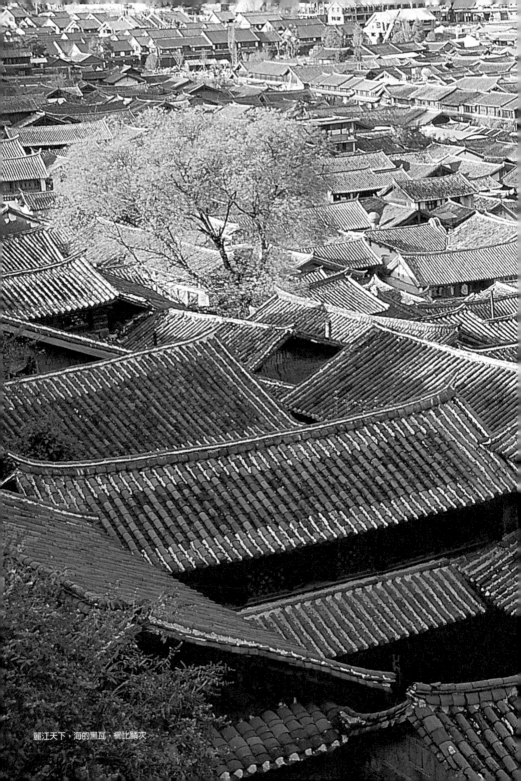
麗江天下，海的黑瓦，櫛比鱗次。

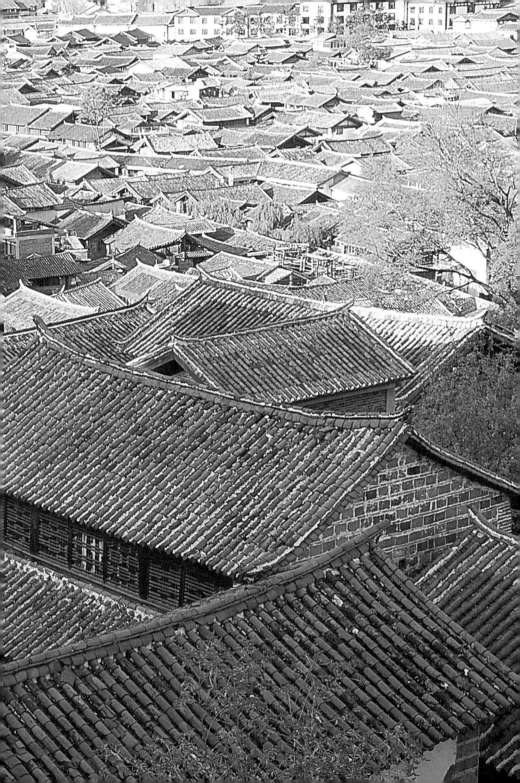

上／雲杉坪上望遠方。
右／陳老師於黃山公園
下的客棧茶樓。

Part 2

照破身心的城堡

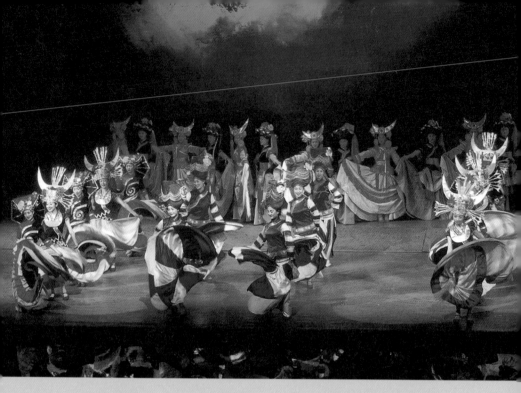

第三堂課

2003/11/24上午

昨晚飯後，

一行人趕去欣賞一個多月前就訂好票，

堪稱中國百老匯的「麗水金沙」。

坐在絕佳的位置上，

出神入化的聲光以及如詩似畫的舞蹈，

讓我們感官的火焰整夜狂野地燃燒著。

今天早上，趁著餘溫未散，

陳老師就在李家大院的中庭擺下龍門陣，

在茶香和談笑中，我們進入了第三堂課。

↑麗水金沙炫麗的的燈光和舞蹈，令人嘆為觀止。

↑一早，在李家大院的中庭裡，晨風清涼得有點刺骨，就著翅膀親手泡的熱茶，我們紛紛回溫，開始回憶起昨晚看秀的點滴。

↓陳老師提醒我們：「當你在表達時，別忘了你也正在創造你所認知的狀態。」

麗水流動金沙，點燃了感官的火焰

一早，在李家大院的中庭裡，晨風清涼得有點刺骨，就著翅膀親手泡的熱茶，我們紛紛回溫，開始回憶起昨晚看秀的點滴。

陳老師說「麗水金沙」應該已經從視覺和聽覺上，點燃了我們感官的火焰，雖然也有人睡著了。

「它不只是服裝特殊、顏色美麗，連手指都可以跳舞（昨晚有一幕以手和腳代表孔雀與大象的舞蹈），文正拍照時也說儘管很美，卻不好拍攝。」昨晚阿正嚷著沒想到是這種畫面，他沒帶適用的器材來，沒辦法盡情補捉。

接下來，老師問我們看到了什麼？而且提醒我們：「當你在表達時，別忘了你也正在創造你所認知的狀態。請注意聽、注意觀察，以便知道你在表達時，怎麼運用語言文字在解釋和認知當下。」

老師啜了一口茶，把錄音機交給坐在旁邊的卡蜜兒。

卡蜜兒去過很多國家，幾乎有名的秀都看過了，「我覺得麗水金沙這個表演，假以時日，會有更豐富的面貌。它滿炫的，內容也都與『情』有關，

可以弄得更棒，但是好像缺了一點東西，可能是時間的關係，每一個少數民族無法深入呈現。當感官的刺激比較強烈時，我就想睡覺了。」

「是那一段不好看嗎？」陳老師問。

「應該是身體疲累吧！可是表演正熱鬧，又沒辦法休息。當我決定不要昏沉時，精神就來了，後來去泡酒吧，看麗江的夜色，精神都很好。」卡蜜兒也提到攝影師帶給她另一種感官的刺激，阿正是名副其實的夜貓子，白天與晚上判若兩人，越夜越美麗。

卡蜜兒結束談話之後，我們自然把眼光移向下一位成員。

陳老師卻忽進來說：「聽卡蜜兒說話時，我們內心都有反應，這反應代表什麼呢？當我們那樣反應並認同時，是否就以為對方是那個狀態呢？」

老師常常這樣，拋出一些問題，逼我們中斷因循的心境，檢視自己的反應。的確，剛才卡蜜兒的一席話，我們心裡是有反應的，可是，好像也很模糊？

「我可以給她一些回饋嗎？」一向勇往直前的吉娜，這時跳出來說。

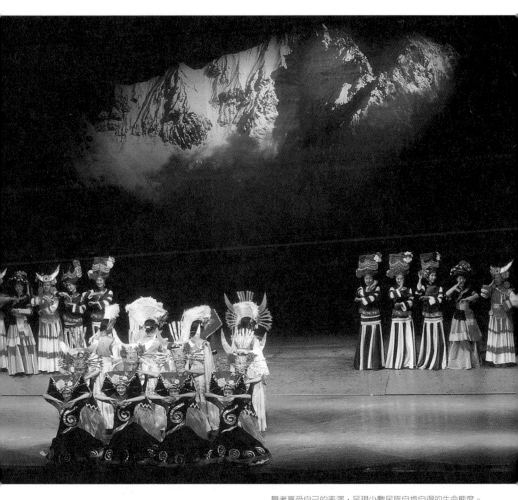

舞者享受自己的表演，呈現少數民族自肯自得的生命態度。

陳老師說：「當然可以，不過要小心，所謂的覺察，不等於認同喔！我們在回應的時候，也正反映自己所認可的，小心我們是否就在那樣的狀態裡面？」

吉娜便問卡蜜兒：「在妳的生命裡，是不是常這樣子？當意志去支持身體的時候，身體就活過來了。妳是不是都想做最好的？從妳的表達裡，感覺妳常會『缺了什麼、還不夠』，所以把自己搞得很累？」

「因為卡蜜兒有一雙又直又長的腳嘛！」陳老師拿卡蜜兒的鳥仔腳打趣，卡蜜兒理直氣壯地說：「我這可是能吃苦耐勞的腿呢！」

一陣插科打諢之後，老師又把話題接上：「對啊！每當我們聽到什麼，內心便有一些反應，當我們認可那個反應時，我們也會處於那個狀態，也就為那個人貼上標籤了。這時候，我們便無法活生生接觸那個人。所以，我們能觀察自己是如何聆聽的嗎？

就像看過麗水金沙，我們就有種種態度出來。當我們認為它可以更好時，我們和它是有個距離的。這個距離也常是我們對人生所採取的一種反應和態度。

人如果能在當下，與萬事萬物的互動中，都這麼直接看到一切的反應，慢慢地，就不會固定在某種人格狀態、

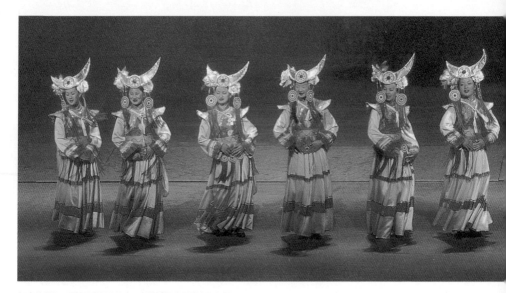

舞者的動作、眼神和燦爛的笑容，都點燃了我們感官的火焰。

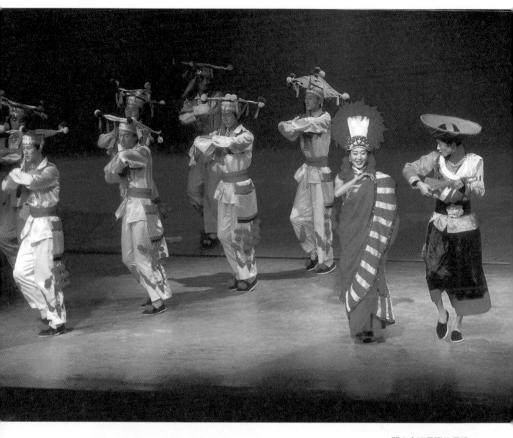

某種你要給別人看到的形象，你多少
會比較自由自在、安詳寧靜，不會隨
著環境和關係起變化，而覺得悲傷、
疲累。隨著這種觀察，當我們年紀越
大，才會產生相應的解脫智慧。」

引導我們點燃感官的火焰之後，陳老
師把課程推進「照破身心的城堡」。
這一席話，很明顯與前兩堂課的層次
不同了。

麗水金沙呈現的意境，
就像《詩經》裡的「思
無邪」。

舞者享受自己，就是舞蹈本身

接下來發言的是竹眠。

留著一頭烏黑長髮，沉靜低調的竹眠，初與她接觸，往往會覺得她是個溫婉體貼的女性；可是在五官分明的面容下，流著卑南族血液的她，野性十足，劇奸除惡絕不手軟，是個讓人又敬又愛的奇女子。

昨天的課程中她還沒有分享，所以她提及初到麗江的感覺：「我喜歡這裡，很舒服，以前只在桂林有過這種心境。這裡的建築幾乎全是傳統民居，有種純樸和沉穩的氣氛。抵達麗江的興奮，一直到登上黃山公園，才慢慢沉澱下來。」竹眠開始有一種生活在這裡的感覺，不再是走馬看花。

「我細細觀察、感受團裡的每一個人，看到大家有一種交融，好像我們的故事開始交疊在一起，不再是各自獨立。晚上去看麗水金沙，我全然開放感官在欣賞，很放鬆，後來有一段沒什麼高潮起伏，就睡著了。」

陳老師打趣說：「可見妳需要被刺激吸引！」

被老師一取笑，竹眠憶起昨晚昏睡過去，又被一陣巨響驚醒，睜眼一看，有人在吹奏一只長得拖到地上，喇叭狀的樂器。

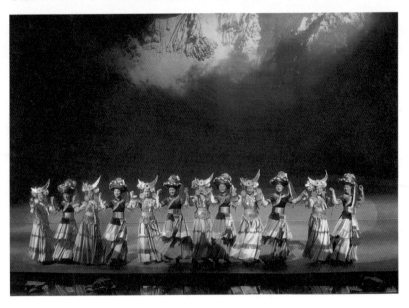

麗水金沙不光表現雲南本地的民族特色，還參閱了西方劇場的元素。

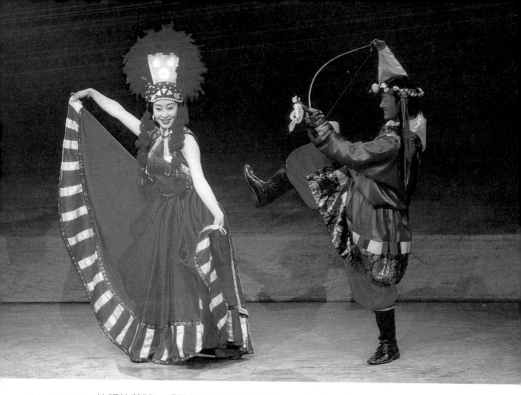

少數民族奔放
的情感，充分
流露在舞者的
舉手投足裡。

竹眠笑著說：「難怪很多宗教儀式使用類似的樂器，原來是用來把人吵醒的。令我印象深刻的是，台上的舞者都很享受自己的表演，呈現一種少數民族自肯自得的生命態度。我也會被某幾位舞者吸引，因為他們的姿韻特別協調、靈動。」

聽到竹眠的描述，陳老師也有感而發，麗水金沙呈現的意境，就像《詩經》裡的「思無邪」。天地之初，一派天真，男女互有好感時，怎麼輾轉反側、寤寐思之，怎麼親近互動，眼波流轉。

「有些舞者真的很吸引人，很歸於中心，不是做一個空殼子的表演，他們

的動作、眼神和燦爛的笑容，都點燃了我們感官的火�。竹眠提到舞者很享受自己，這時舞者就是舞蹈本身了。同理可證，當一個人很享受自己，他就不會是自大或自卑，只會覺得世界很美、生命很美，和萬事萬物都是交心的；只有不能享受自己的人，才必須給出一個形象，等待別人來接受他，他其實是空的、是假的，也是痛的、苦的。」

陳老師重申，當一個人能夠享受自己，和別人才會有真實的關係，我們所做的這些探索，如點燃感官的火焰，以至於照破身心的城堡，才有一點可能。

這是什麼境界？排斥與融入的遊戲

接下來輪到最負責任的城光，他提到昨天遊麗江的時候，聚集組員一起出發，才一會兒人全散了，最後城光和米多麗、秀秀走在一塊。

城光說發下豪語絕不購物的秀秀，一逛街就破了功，露出血拼的本色。

食物也是城光描述的重點之一。他提到一家特別的小吃店：「他們很熱情，我們一進到裡面，就覺得坐下來很有吃的感覺，整個人就出來了。」

老師好奇地問道：「坐下來很有吃的感覺，整個人就出來了？那是什麼意思？難道沒有食物以前，你人是模糊的；有食物以後，整個人就出來了？」

「就是坐在裡面，包括煮東西給我們吃的老太婆，還有她的感情，給我們的感覺，那種……我不會講。」

陳老師再問一次：「整個人就出來了？」

城光也重複一次：「整個人就出來了。」

陳老師眨眨眼：「很奇妙的話。」

說話一向直來直往的吉娜，也問城光：「整個人就出來了，這是什麼境界？」

城光回答：「沒有境界。」

吉娜又問：「就是你活出來了，你很開心，是嗎？還是怎樣一個狀態？」

「就像在這個庭院，若心不在這裡，可能就飄到哪裡？如果把心整個融合在這裡……」城光講不下去了。

陳老師接口說：「就出來了？」

吉娜很好奇那是不是享受當下？

陳老師鄭重地說：「進去，就不是出來；出來，就不是進去。城光可能還得對自己做一番地氈式的搜索，看看是出來，還是進去？這事不能浪漫想像，或者講些煞有介事的話來充數。」

老師轉問我們：「有沒有人要回饋城光？」

傑西覺得城光好像責任感很重，吉娜則認為城光一直要照顧別人，忘記了自己要的是什麼？

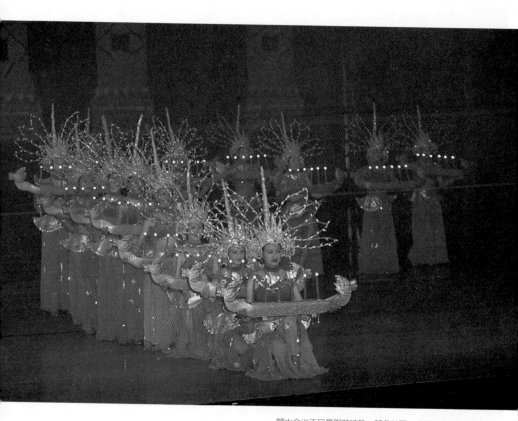

麗水金沙不只是服裝特殊、顏色美麗，連手指都會跳舞。

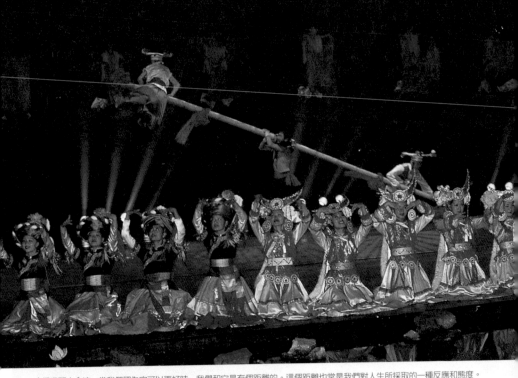

↑看過麗水金沙，當我們認為它可以更好時，我們和它是有個距離的。這個距離也常是我們對人生所採取的一種反應和態度。
↓從視覺到聽覺上，麗水金沙都算是華麗無比的表演，雖然也有人睡著了。

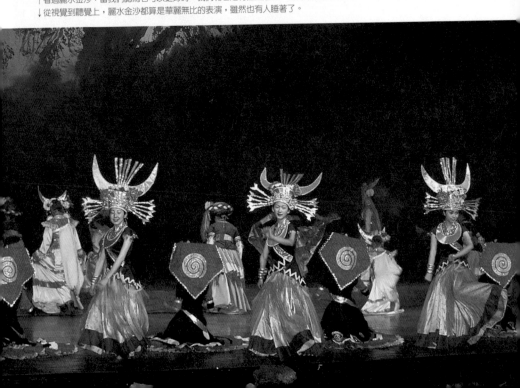

陳老師的注意力轉向另一個人，「白娃，妳在麗水金沙看到什麼？」

「我看到我的能量和他們互動的狀況。」白娃說。

「怎麼說？具體一點。」

「一開始，我覺得是一種排斥的能量……」

「一種排斥的能量？」

白娃敘述直到後來融入以後，她的身心狀態才產生變化：「除了世界不一樣，看到的東西不一樣，我的身體也不一樣了。然後就覺得很神奇啊！之後我也搞不清楚了。」

陳老師提醒白娃：「能不能用一句話來表達這兩種差異？排斥前和融入後有什麼不同？這一點很重要，因為接下來的課程是『照破身心的城堡』。妳原本排斥一件事，之後卻融入了，不僅妳的能量，連眼前的舞蹈、世界都不一樣了。妳必須了解，自己和外在是怎麼樣互動的？能量又有什麼樣的轉化？」

白娃想了一會兒：「就是一個世界比較醜，一個世界比較美。」

陳老師問：「融入後世界變美了，排斥的時候世界和妳有點疏離，妳的意思是不是這樣？」

老師進一步談到，表達是一種能力。當然，表達的不就是實際的狀況，不過語言是必要的。「語言是一種力量，所以，想辦法表達妳的感動。動乎中，形諸外。透過語言，讓我們了解妳所感受的世界，好不好？妳的感受性很強，但表達很薄弱，就有受困的現象。」

吉娜對白娃說：「妳非常敏銳，可是當妳對焦在自己身上時，就有很多的否定；當妳焦點對外，融進去時，妳就享受了。相信自己，妳可以呈現的，相信妳的能量。」

老師：「感謝吉娜，我的意思也是這樣。」

傑西也鼓勵白娃：「雖然妳有些迷惘，試著用熱情把自己熱起來吧！」

聽到這對夫妻一來一往的鼓勵與讚美，白娃笑著點頭致意。

男女追逐的幻想，和完整表達的能力

喜歡表演，也和朋友搞實驗舞團的米多麗，提到麗水金沙出神入化的燈光，讓她嘆為觀止；有個女孩被眾多男孩追求的那一幕，更令她印象深刻。

「那個女孩很歡快地被追逐著，我看到那段舞蹈很興奮，這就是少數民族生活的情調！摩梭族走婚那一段，我也覺得有意思。在我們的文化裡，男女是很有分際的，少數民族的表現卻很天然，從內在發出一種情感後，就不顧一切撲上去了。我看了很喜歡！」

陳老師反問米多麗：「妳只是喜歡，不打算以後就這樣活著嗎？看到喜歡的，就撲上去，不因為妳是個女生？」

米多麗嘆道：「說來容易做來難，還是會有很多考慮……」

老師：「妳喜歡麗水金沙那種男歡女愛的舞蹈，沒有禮教分際的美好感受，不過妳決定只喜歡那齣戲，並沒有要活出來。也許妳這輩子兩性關係的臨界點，最多就到這裡，不會有行動了，那就好好當個作家吧！把這些幻想寫在小說裡就行了。」

米多麗則不服氣地說：「不會啊！我在台灣也經常追男生啊！只是現在考慮比較多。」

老師調侃了米多麗一會兒，就把焦點轉到義守身上。

義守覺得印象深刻的，不是麗水金沙的內容，而是去和回來的這一段路上。

我們一到麗江，導遊便詳細解釋高山症的癥候，然而沒有人受到影響，活跳跳地與在平地無異，除了薇琪。

陪著病懨懨的薇琪同行，義守覺得這條路走起來特別漫長。「薇琪一直在說服自己有高山症，走不快，因此我們落後大家許多。回想起來，我疏忽了讓大家連結上薇琪的狀況，一路上承受不諒解的眼光。薇琪讓我明白，人在不同的狀態下，心是很混亂的，搞不清楚要停在哪裡？我並不想逼她好起來。既然認為自己有病，我想請她就好好當個高山症病人，不要又幻想當個正常人，這樣反而病上加病。」

最令義守感到適意的，是白天大家都散了，直到晚上才齊聚一堂，聚焦在同一件事情上。

對於麗水金沙，義守有另一番觀察：「我看表演的經驗非常多，也策劃過各種演出活動，所以更有興趣的不是表演內容，而是台上那些表演者是用什麼樣的位置、角度和方式在表達？有些舞者很享受被觀賞，有些則是很享受自己的舞蹈，我比較注意的是她們的表情和伸展的舒適度。」

義守詳細陳述了他的看法，舞者又是如何點燃了自己的感官，整體來說，他覺得太過冗長，就像一席盛宴，吃到最後有點食不知味。

話語一歇，陳老師即贊許義守做了一個很完整、很美的表達：

「他的人有站出來，不管是喜歡或不喜歡的，從他的表達裡，我們都接觸到義守。這是城光和白娃要學習的，一種完整的，你有在裡面的表達，而不是躲在觀念和語言背後，表達老半天，接觸不到你這個人。那不夠，也會讓你的能量出不來。所以不只是感官被點燃，包括內在某種能力也開啓了，這是在這個課程裡可以學習到的。」

舞者生動地表達了男女互有好感時，怎麼輾轉反側、寤寐思之的情景。

少數民族的生活，搬上舞台就是藝術?

錄音機來到肯的手上，肯首先談到邀請薇琪參加這趟旅程的因緣。

肯與薇琪是在加拿大上課時認識的朋友，最近再度聯絡上，肯便邀請薇琪參加這次旅行。由於薇琪臨出發前，一直三心二意，求神問卜，無法決定。在最後期限時，還把肯約出來談。肯知道，矛盾的薇琪在尋求一個令她心動的理由，然而去不去該由自己決定，而不是要別人來說服。肯的心裡有了打算，薇琪去不去是一回事，他必須把真正的感受告訴薇琪。

當時，肯說了重話:「像妳這種貨色，沒有男人會要妳的!除非妳先把自己搞好，好好做個人，學習認識自己!」

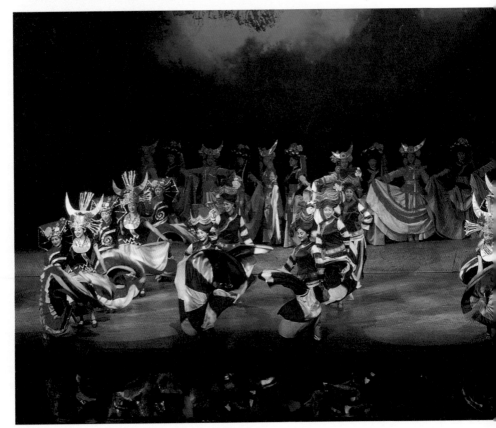

台上一分鐘，台下三年功，每一個舞碼都很有特色，各有各的精湛。

沒想到薇琪不但不生氣，反而豪爽地決定：「好！衝著你這句話，我去了！」她體認到為了揮別「自己什麼都不行」的陰影，必須踏上認識自己這條道路，否則這輩子白來了。

昨晚看完表演，薇琪告訴肯：「我這趟是來對了，謝謝你。」熱情擁抱肯之後，便說想回去洗個澡，好好睡一覺。結果，我們在小吧黎坐不到半小時，看見薇琪又來了。

肯打趣說：「這傢伙看起來一點都沒有高山反應！等我回到李家大院，都快十一點了，她還在院子裡和義守泡茶。那時她那種開朗，對茶的品味、體貼，一點也不像有高山症的人。哎！她真是個謎樣的女人！」

至於麗水金沙，肯特別注意台上的美人兒有沒有在看自己。當他與舞者兩目相接時，肯形容道：「我好像看見這個女孩就是我的伴侶，和她相處的情景、影像就跑出來了，像做了一場夢。」

肯就用這種方式，想像自己與不同的女人，發生不同的風流韻事。他戲稱一場表演下來，就談了二十幾場戀愛，大家聞言都笑倒一地。

陳老師接著點名秀秀：「來，經常需要勇氣的秀秀。」

「台上一分鐘，台下三年功，一個人都要學這麼久了，何況一個團隊呢？每一個舞碼都很有特色，各有各的精湛。那些服裝真是五彩繽紛，我最喜歡舞台上擺了水池和蓮花，這個設計太棒了！很有層次。」秀秀說到摩梭人走婚的舞蹈時，嬌羞地笑了。

昨天晚上，秀秀很不舒服，上吐下瀉，一下跑茅房，一下找垃圾桶，折騰了一個晚上。「我當時想到平常怕黑又怕鬼，這時覺得黑和鬼都沒什麼要緊了，一心只想這個毛病馬上停止就好了。哈哈哈……，所以我又跨了一步。」

秀秀的確跨出了一步，在陳老師的帶動下，我們全體給她一陣熱情的掌聲。

接下來，輪到發言時總是先說「要講甚麼？」的葭菲。

對於演出者的用心，葭菲覺得很感動。「設計舞蹈的人應該蒐集過很多資料，不光雲南本地的民族特色，還參閱了西方劇場的元素。昨天看到大象和孔雀舞，我好驚喜！很簡單的意象，卻弄得這麼有趣！少數民族的愛恨情仇都很直接，不矯飾，聽他們高亢的趕豬調、趕羊調，生活就是藝術，可以領略到一股生命力。」

終場時，所有民族出來謝幕，看得台下觀眾眼花潦亂。

接著，大家的注意力轉到擎著相機喀擦喀擦拍照，不大表達意見的文正。

陳老師手一揮：「你們看看，文正是不同啊！白天拍照，到了晚上就獵豔。有人說你的黑夜比白天還美麗。來，講講這幾天的感觸，你還沒有同我們講過話哩！」

文正一開口，即拿出專業說：「麗水金沙啊？我以攝影者的觀點來看，可能和你們不一樣。」

「好耶！」眾人鼓譟著。

阿正在台灣拍過很多舞蹈表演，大大小小的舞團都拍過了，不同於我們的驚豔，他的看法是：「麗水金沙主要是展現一種少數民族的活力，缺點是太觀光化了。台灣的雲門舞集則會設計各種畫面，很藝術的。有沒有看過金黃色的稻穀灑落的畫面，還有『渡海』？麗水金沙雖然五彩繽紛，給觀光客的視覺感受很棒，但我覺得還達不到藝術的標準。」

談到這兒，我們心裡不免有個模糊的問號：截取少數民族的生活素材，搬上舞台就是藝術嗎？

已過中午，照拂在身上的陽光愈來愈強，一堂課又結束了。整個上午，不只陳老師，我們也全神貫注參與其中，此時才發現飢腸轆轆。於是老師一聲令下，大夥兒迅速恢復中庭原狀，大步往餐館邁去。至於麗水金沙的迴響，就留給風兒去傳頌吧！

後記——完整的表達，當下的創造

先前在麗江古城，白天的時候，大家分頭接觸不同的對象和場景，到了晚上，我們才共同聚焦在麗水金沙，一齣大型的民族歌舞表演。

同樣的一場表演，有人著眼在舞台的佈景、聲光，有人注意到舞者的姿態、表情，有人則羨慕少數民族想愛就愛的歡快，也有人免不了從職業的角度出發，評比這場歌舞秀的價值。

炫爛聲光的刺激，我們點燃感官的火焰自不在話下，陳老師進一步指出，做任何表達時，自己一定要站出來，別躲在觀念和語言背後，讓人接觸不到自己。人如果不能接受當下的自己就是完整的，自然會疲於拼湊記憶的殘像，奈何感動已成餘燼。表達時當然不會有熱情、也不會有力量，再多的遣詞用字，表達都不完整，只是一些概念的湊合。

惟有完整的表達，才能讓生命的能量出來，這時不僅感官被點燃，內在某種能力也會開啟；即使描述的是過去的經驗，因著一分真誠，一種全新的感動，都會是一種當下的創造。而這種當下的創造、當下的力量，便能照破我們身心的城堡。

因著一分真誠，一分全新的感動，都會是一種當下的創造。

夜生活在麗江：泡吧！

古城夜色綺麗，我們早有耳聞，逛過河道旁簇擁的酒吧，領略過熱情招搖的紅袖，最後，我們走進了小吧黎。

可不要被麗江古樸素雅的房宅、婷婷裊裊的小橋流水所矇蔽。

君不見，白晝裡排在水岸旁，鋪著印染桌布、插著鮮花的小桌，遊人三三兩兩，吃飯、喝茶，好一派悠閒的景致；一到晚上，點上透著紅黃光暈的燈籠，原本不起眼的餐館，頓時換上豔裝，變成酒吧，難以想像她白天清純的模樣。

流行音樂穿過垂柳、小橋，繚繞水岸邊的酒吧。白天逛街的人大半都來了，有人坐在露天的小桌，就著燭光小酌；有人窩在酒吧裡唱歌、談話；或者燉上一鍋羊肉，悠閒地吃著。麗江的酒吧，沒有頂級的聲光效果，不過在古城的加持下，這兒的酒吧有種特異的風情，像塗了胭脂、穿上紅衣的大姑娘，既嫵媚，又有一種恰到好處的嬌羞，讓人想坐下來，投入她的懷抱。

我們在麗江度過三個夜晚。除了最後一夜血拼之外，其他兩晚都是盡我們所能的，去領略麗江夜晚的風采。我們去看了兩場表演：最華麗的歌舞秀麗水金沙，以及最古樸的納西古樂。泡吧則是麗江夜生活的招牌節目，我們也沾醬油地去了小吧黎。

小吧黎也是麗江的名吧之一，是大陸女子與法國丈夫合開的小酒吧。就著麗江典型的原木裝潢，別上民族風味的小裝飾，再加上老闆娘傳奇的異國婚姻，催化了這兒的人氣。

這晚，我們也見識到攝影師阿正的「真面目」。阿正瘦瘦高高，五官相當突出，截至目前為止，他總是穿著相同的一套土黃色衣服。你以為他不修邊幅，頭髮不茂密的他，可是要天天洗頭的。

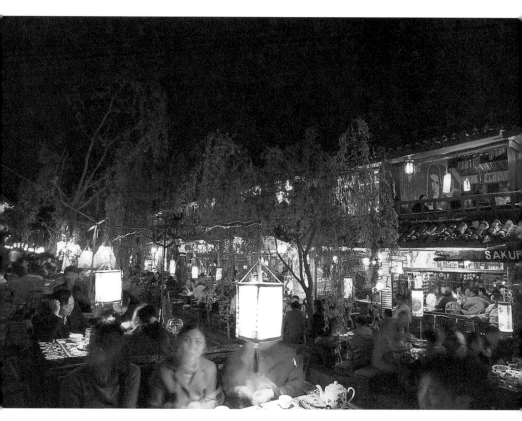

夜在麗江，點上霓
虹，原本古樸的餐
館，頓時換上豔麗
裝，變成綺麗的酒
吧，整個西河畔彷
佛紅袖招搖了起
來。

從第一天，阿正就開始失眠，隨著
旅程天數累積起來，我們有點擔心
他的健康，於是「昨晚睡著了沒？」
成了每天早上對他的問候語。阿正
會睜著大而微凸的眼睛（到後期，
出現了一些血絲）說：「沒，雖然
睡不著，精神很好。」

倒是，看著瘦瘦薄薄的他，背著沈
重的攝影器材跟著我們上山下海，
加上夜夜失眠，就怕他支撐不了。

阿正曾經一個人背著攝影機在新
疆、西藏旅行半年，從他的旅行動
線就知道他不喜歡拍「很多人」的
照片。尤其麗江古城已成爲觀光勝
地，不論何時總是遊人如織，阿正
每每無法暢快地按下快門，只有拼
著大清早起床，利用清晨的一點空
檔，來捕捉他心目中古城安靜的原
貌。

酒吧裡，遠從瀘沽湖來接我們的摩

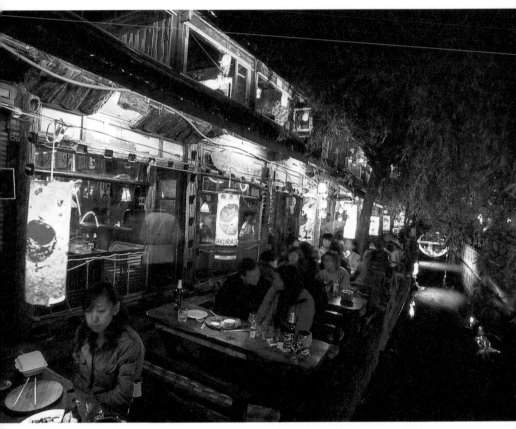

一到晚上，點上透著紅黃光暈的燈籠，原本不起眼的餐館，頓時換上豔裝，變成酒吧，難以想像她白天清純的模樣。

梭少女拉都，現場高歌了起來，她與女服務生是舊識，兩人一搭一唱。那位綁著紅頭巾的女服務生，格外喜歡和阿正周旋。原本低調的阿正，不知是酒精的催化，還是眾人起鬨，忽然像點燃的火柴棒一樣，蹦蹦跳跳，與紅頭巾女孩拍照時，一隻手很自然就摟住對方的肩。

和全世界的酒吧一樣，麗江的酒吧對異鄉人也有著催情的作用。只是，這根火柴棒並沒有燃燒得徹底，沒鬧多久，吃喝得差不多時，大家就一哄而散了。阿正並沒有留下來和女孩續攤，而是乖乖地回到李家大院，繼續他下半夜的祈禱：瞌睡蟲啊！你會不會終於光臨？

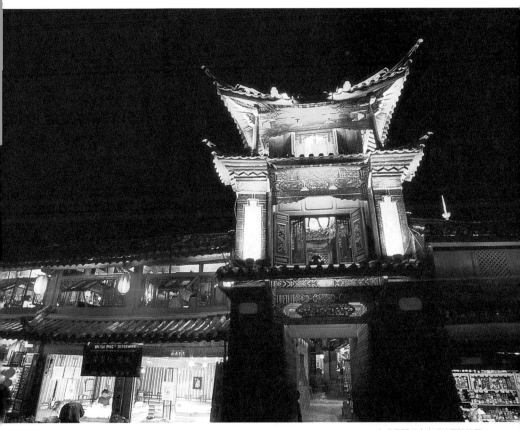

泡吧是麗江夜生活的招牌節目。

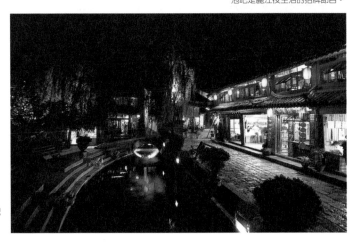

古城的加持下，酒吧
有種特異的風情。

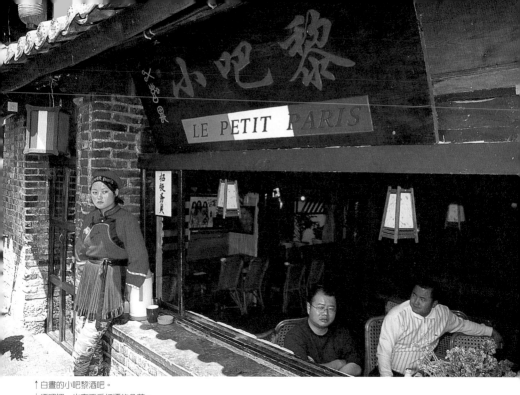

↑白晝的小吧黎酒吧。
↓酒吧裡，也有不受打擾的角落。

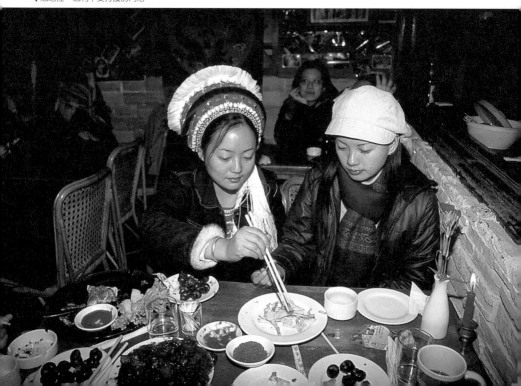

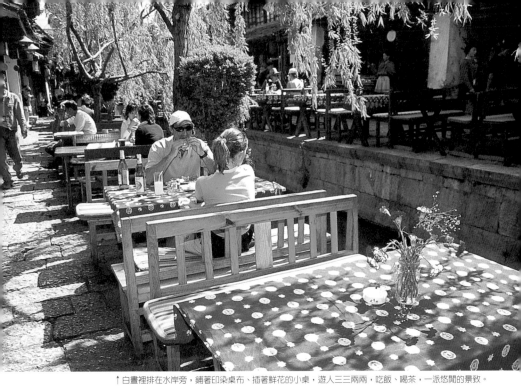

↑白晝裡排在水岸旁，鋪著印染桌布、插著鮮花的小桌，遊人三三兩兩，吃飯、喝茶，一派悠閒的景致。

↓如果厭倦了水濱的酒吧，麗江也有望山的茶館。

乍暖還寒的一天

在麗江古城就可以看見玉龍雪山的峰頂。既然名之為雪山，就應該會下雪吧？阿正看了看遠方的雪山帽，搖搖頭說：「這次可能看不到雪了！」

來到麗江，不能錯過玉龍雪山。

結束李家大院的第三堂課，下午，陽光明豔，我們一行人穿戴厚重，往玉龍雪山出發。

在車上，導遊小周告訴我們可以乘纜車或騎馬，爬升到海拔三千公尺左右的雲杉坪。在那裡，還有一堂課在等待著我們。

援例，小周為了克盡職責，不容大家耳根兒清靜，在車上精神抖擻地細數玉龍雪山的來歷。

碧藍的天幕罩著我們，車子奔馳在敞直的馬路上，迎面拂來透腦涼風，冷得讓人睡意全消。心情，倒是清閒下來了，不似在古城時急著東張西望。

途中，我們下車到白水河，體會一下寒天泡冰水的滋味。據說納西姑娘會要求追求者裸足站在這條河中，看能不能堅持個三分鐘，來考驗對方是否真心？

城光聽了，馬上踢掉涼鞋跳進河裡，大家笑著問他，也沒見他愛上哪個姑娘？這會兒湊什麼熱鬧？

天氣好，天空一片澄藍，陽光怡人，山頂上的積雪，像一尾騰空的玉龍。

白水河在陽光下閃閃發光，清淨的河水，對人心似有洗滌的作用，讓人忘了這幾天旅途的勞累。我們忙著按快門，想將眼前的美景盡量拍攝下來。

約莫一個小時，車子來到山腳下，吉娜、傑西夫婦及高登、義守等人，摩拳擦掌策馬上山，其他人則依原計畫搭乘纜車。纜車的外型類似公園座椅，只在腰間給你扣一條

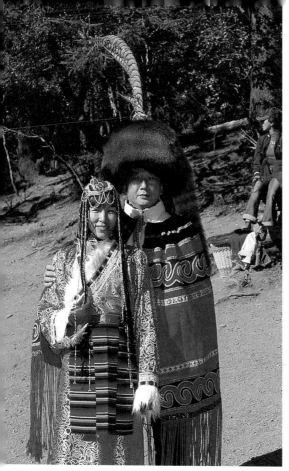

酋長與我，開悟之旅的經典劇照。

皮帶意思意思。坐在上面，可以直接感受到氣流的起伏，腳下騰空的滋味，讓懼高的竹眠緊閉雙眼，慘叫連連。

隨著纜車逐步升高，距離地面越遠，峰頂也越來越近了，四周隨著秋聲變色的林木，在我們眼前腳下遞嬗著，絳紅金黃，與蒼白的山峰和湛藍的天空，形成一幅絕美的圖畫。

下了纜車，要再走一段棧道才能到達我們的目的地——雲杉坪。古荔不方便走山路，獲得搭乘轎子的貴族服務。我們在森林裡邊走邊唱歌，其他遊客則驚喜地看著我們。

一路上杉樹林立，風吹過，樹葉窸窣作響，雖然午后暖陽籠罩，往上走，空氣越來越稀薄，也越覺寒冷。

出了棧道，視野頓時開朗，雲杉坪不是峰頂，而是一片寬闊的草坪。秀麗挺拔的玉龍雪山清晰地矗立在眼前，枯黃的草地鋪展，濃密的杉樹林在遠方屏蔽著，紅男綠女悠遊其間，還有穿戴少數民族衣飾招攬生意的小販。

我們一到，租衣的小販立刻擁攏過來，遊說我們拍照。肯與卡蜜兒兩人各租了一套，魯凱族深輪廓的卡蜜兒，很適合這種裝扮，而肯的噸位也足夠撐起一個酋長的威儀，於是留下了一幀經典的「酋長與我」的劇照。

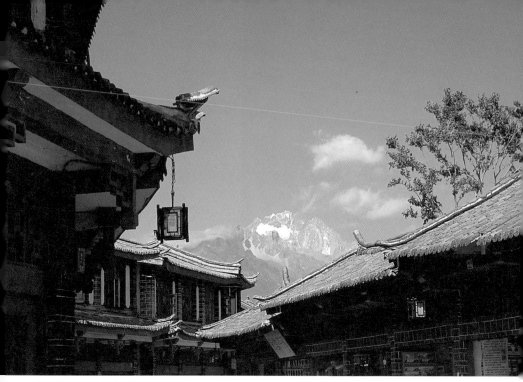

↑ 在麗江古城就可遠遠望見玉龍雪山的峰頂。
↓ 陽光下閃閃發光的河水，對人心似有洗滌的作用。

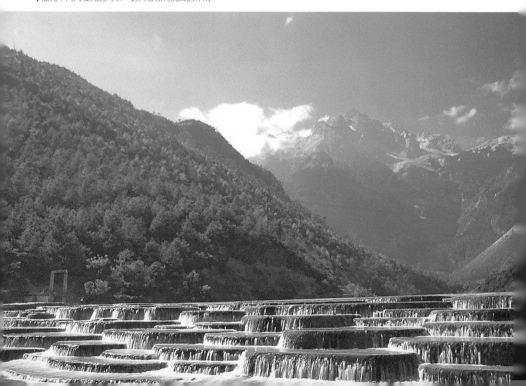

↑ 途中於白水河小歇，體會寒天泡冰水的滋味。

↓ 坐在纜車上，可以感受到氣流起伏，腳下騰空的滋味。緊張的人，據說都會打出V字。

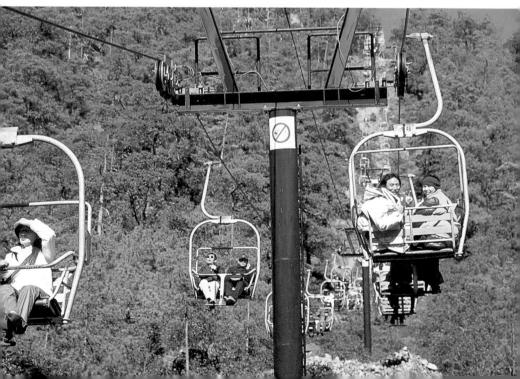

麗江地區圖

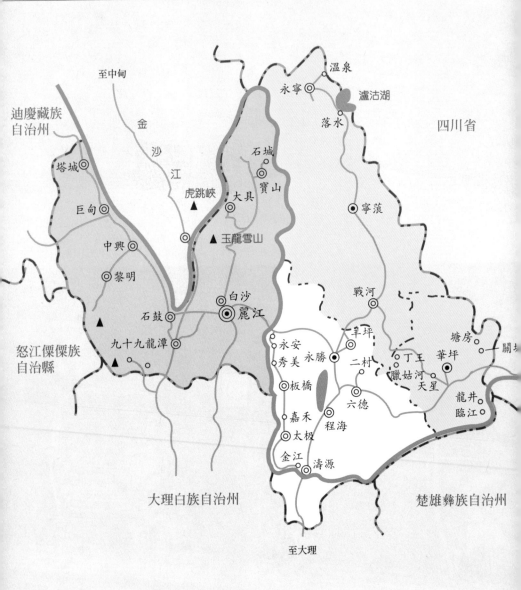

至中甸

迪慶藏族
自治州

金沙江

四川省

溫泉

永寧 ◎

瀘沽湖

落水

塔城 ◎

石城

巨甸 ◎

虎跳峽 ▲

大具

寶山

中興 ◎

◎ 寧蒗

黎明 ◎

玉龍雪山 ▲

白沙 ◎

石鼓 ◎

麗江 ◎

戰河 ◎

九十九龍潭 ◎

怒江傈僳族
自治縣

永安

羊坪

塘房

永勝 ◎

華坪

關城

秀美

二村

丁王

板橋

臢姑河

龍井

嘉禾

六德

天星

臨江

太極

程海

金江

濤源

大理白族自治州

楚雄彞族自治州

至大理

第四堂課

2003/11/24下午

我們的上課地點在一棵倒下的枯木旁，

一群人就以枯木為椅，挨著彼此取暖上課。

陳老師也被周圍的美景激勵了，

站在寒風中精神奕奕地主導課程。

他要我們玩一個遊戲：

安靜下來，閉上眼睛，把手放在心輪上，

問問自己的身體，

要如何「照破身心的城堡」？

↑雲杉坪上有很多人、很多聲音，有雲杉樹、玉龍雪山，這些變化、聲音、陽光、空氣……，你在「哪裡」感知到它們的存在呢？

雲杉坪，放眼枯黃的草地鋪展，遠方屏蔽著濃密的杉柏林，秀挺的玉龍雪山屹立在天邊。

以手問心：如何照破身心的城堡？

在冷冽的玉龍雪山，曬著溫暖陽光的雲杉坪上，不理會周圍川流不息的租衣小販，圍坐在一棵倒下的枯木上，這裡，就是我們的臨時教室。

陳老師對冷得縮在一起的我們說：「我們即將進入第四堂課，『照破身心的城堡』。不過，身心要怎麼照破呢？我們先不講原理，而是直接做一個活動。各位有沒有手？」

城光長聲回應：「有。」

「請用你的任何一隻手，放在心輪上，去問身體：如何照破身心的城堡？閉著眼睛，感受一下，和做時間線排列一樣，不要排拒任何感覺或訊息。」

對這突如其來的指令，有人深感困惑，不知所為何來？漸漸地，我們身旁開始聚集一些好奇的遊客。

陳老師繼續補充：「用你的手去接觸你的心，然後去問身體到底存不存在？」

我們依照指令執行，接下來，是一陣長長的靜默。

陳老師的聲音繼續飄來：「大家都做得很好。把手放在心上，問身體：『你是真實的嗎？』如果身體真的存在，它會病、會老、會死，一直變化著，我卻覺得身體真實存在，這個『覺得』，是怎麼回事啊？怎麼我會認為它是實在的、會一直存在，以為它不會有變化呢？」

我們專心地把手貼在心上，隨著陳老師的引導，默默體會著。

「事實上，身體是一直變化的，你現在用手接觸你的心，接觸你的身體，其間各種溫度、感覺、意念、情緒不斷地出現，這些也一直在變化當中。」

原來陳老師藉用這個技巧，引導我們回歸這個既熟悉又睽違已久的當下，它瞬息萬變，又無所駐留。這時，周圍的聲響、拂過的風、沁骨的冷……都不具意義了，而時間也被遺忘了。

「現在，請改用另一隻手，同樣地接觸你的身體，把手放在心上。」

當大家換手繼續感知，安靜中，陳老師說：「直接用手去問心，我們認知到的身體，是永恆存在的嗎？還是會變化的？如果它會變化，有哪一秒鐘是不變的？」

我們閉上眼，一隻手放在胸口，收攝感官，回歸內在，靜默了一段時間之後，一種「實存」感逐漸變得稀薄，彷彿漂浮在一個沒有邊際的空間裡，令人興起一種懷疑……這是「我」的意識嗎？這意識似乎與身體無關。

陳老師仔細觀察每一個學員，有時提醒我們：「白娃，不要只是玩能量，要真的把手放在心上，進入身體，去問：『身體是存在的嗎？』『如何存在呢？』『是變？還是不變？』然後看著這個當下的認知，返觀知覺的本身。」

陳老師繼續說著：「如果你認知到這個身體的存在，這個認知和實際的身體是一樣的嗎？雲杉坪上有很多人、很多聲音，有雲杉樹、玉龍雪山，你們都感知到了，也認知到這些變化、聲音、陽光、空氣……，你在『哪裡』感知或認知到它們存在呢？你現在的探索、質疑，這裡面有沒有一種奧祕，是頭腦從來沒有發現的呢？」

雲杉樹下的神靈們！用手去問你的身體和心，如何照破身心的城堡？

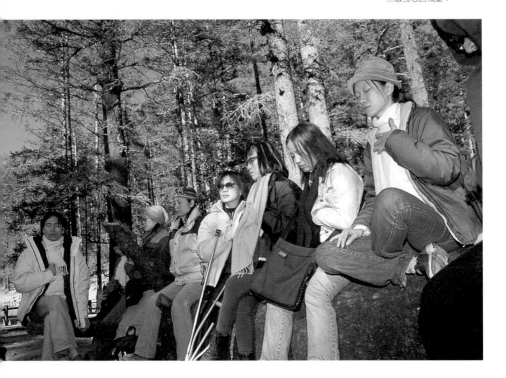

連微風吹來，都很感動！

各種身體的感覺、內心的念頭，紛紛升起、消滅，彷彿與這身體無關，與「我」無關。另一方面，一種冷也侵襲過來，讓人打起寒顫。這種冷，似乎與外在氣候無關，比較像是由內透出來的。那個無形無邊的空曠，讓人驚怕，內在有個部分正在焦慮、緊縮著，擔心接下來發生的事，更擔心它……無立錐之地。

我們專注於練習，與來往的遊人形成對比，好奇的人們慢慢聚攏過來，看我們在做什麼？卡蜜兒把手放在一個走近我們、臉頰凍得發紫的女孩身上，鼓勵她也來體會這個遊戲。

山上的氣溫愈來愈低，陳老師僅讓我們淺嘗即止：「好，請各位慢慢睜開眼睛，深呼吸。告訴我，剛才這個設計，你們經歷了什麼？請卡蜜兒先講。」

卡蜜兒有點激動：「眼前這棵樹……我雖然看著，可是不覺得自己在看，好像……我和它是在一起的。做這個練習，我心裡有一些複雜的感覺，當老師說：『用手問心，身體存在嗎？』慢慢地，有一種平靜出現了，接下來，則是浩瀚與寧靜感，最後我有一種與這個自然、宇宙在一起的感覺。外面的聲音，好像穿越身體，又好像

不是，那些聲音根本是與身體共振的。現在，連微風吹來，我都會很感動！」

陳老師微笑道：「妳感動得哭了呀！」

卡蜜兒一邊抹眼淚，一邊點頭。

接下來是秀秀。她說用手護著心臟，是她的一帖護身符。「我常會心跳加快，由高往低處走，也要用手壓著心臟和丹田。

一個臉頰凍得發紫的租衣女孩，也靠過來體會這個遊戲。

我從小就很虛弱，工作一段落，就要有片刻休息，不能整天滿檔。做這個活動，我感覺到自己這麼虛弱，好像是潛意識的問題。」

陳老師表示，這些訊息透露出秀秀的身體有著不小的恐懼，所以如何照破身心的城堡，變成很重要的課題。而這個練習不只是把手放心上，覺得很舒服、很安靜就好了，還要以手問心：「如何照破身心的城堡？」

城堡裡的我，不曉得自己是誰？

然後輪到對能量很敏感的白娃，她劈頭就說：「我不知道！」

陳老師納悶：「為什麼不知道？妳的手沒有放在心上嗎？那時有沒有去問自己？」

「我做這個活動的時候，感覺有些地方是很痛的。」

「什麼地方？」

「嗯……我不記得。一開始老師提醒我不要玩能量的遊戲……然後我就試另一種，因為也不曉得什麼是正確的？就試看看，手再放上去的時候，心輪就變舒服了。」

白娃一再答非所問，陳老師只好請下一位發言。

古荔起初是用左手，「放上去沒多久，我問自己如何照破身心的城堡？忽然不知從哪裡冒出來，一種悲愴的感覺，一閃而過，再來就是短暫的空白，伴隨一陣隱隱的悲傷。換成右手之後，可能是一直努力想去感受什麼，反而沒有感覺了。」

陳老師聽了便說：「幹嘛那麼緊張，『想去』『感受』『什麼』？當下呢？當下正在發生什麼？」老師巡視周遭一眼，又說：「我們都認同『自己的』身體、心智和頭腦，這三者就像城堡一樣包圍著我們，讓人真的認為有一個『我』，被關在裡面。所以我就地取材，讓你的手去問你的身體和心，如何照破身心的城堡？到目前為止，有人不知道發生了什麼事；有人就讓感覺過去；或者覺得我和這一切同在；比較敏感的人，便會發現聲音不在外面，而是和身體有一種共振……。注意喔！你們曾經發現，『真有一個』身體的疆界存在嗎？再說每個心念的當下，疆界又在哪裡呢？」

老師接著請米多麗發言。

「我剛開始把右手放在身體上，」米多麗說，「一閉上眼睛，就升起很多感覺。有時候是發抖；有時候有涼涼的氣流，在胃腸裡面穿來穿去；有時候是光影移動的感覺。雖然覺得這是我的身體，稍後內在又出現一種聲音，來自他方，又消失到他方。我好像飄在一個空的狀態裡，可是手裡還緊抓著一樣東西……」

「什麼東西？」陳老師問。

「就是『我』，有一個我，除此之外，我不相信別的。」

陳老師微笑著，「對啊！妳是有觀察的。然後呢？」

米多麗換了左手以後，感覺是差不多的，「聽大家分享的時侯，卡蜜兒提到對這棵樹的感動，那時我看著這棵樹，也有一種不曉得自己是誰的感覺。」

陳老師露出調皮的笑容，「妳或許就是一棵樹吧！我們是一棵樹，和看見一棵樹，有什麼不一樣？」

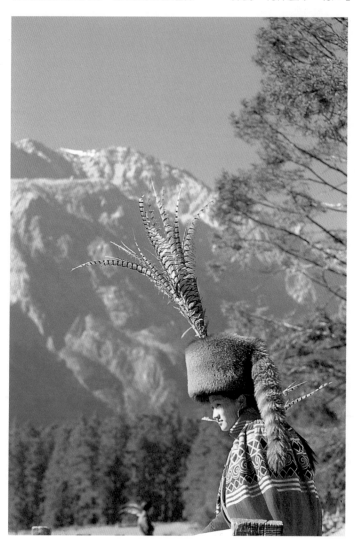

穿戴少數民族衣飾的美少女，不知來自何方？

雲杉坪上，我好像聽到樹的聲音？

然後輪到葭菲發言，她先用左手，由於周圍有很多聲音，而且很冷，她靜不下來，直到感受到手的溫度，才沉澱下來。換成右手時，卻感到一股很大的抗拒，「我想起以前做『手按脈輪』時，也像現在這樣。後來我決定不去對抗，說也奇怪，那狀態就消失了。突然間，我好像聽到樹的聲音，不曉得這聲音是我自己的，還是……。張開眼睛的刹那，只覺得我和這個地方，沒什麼分別……我不知道怎麼形容？即使草原上的糞便，都和我存有一種連繫，嗯……我不大會形容。」

陳老師點點頭：「好，不會形容的，就保持未知吧！來，城光。」

城光是用左手問心，「那時手是冷的，按在心輪時，感到一陣熱、一陣冷；之後，是一種流動。當我問自己問題，發現心是安靜的，換了右手，感受和左手大致上一樣。」

陳老師：「有沒有去問，怎麼照破身心的城堡？」

城光點頭。

「然後呢？」

城光覺得那時候心很寧靜，「就是說，沒有聲音出來。當然，我發現，我是有個期待，期待會不會有個聲音或者什麼出來？隨後就發現那是我的期待。」

這時候，不知道是什麼觸動了陳老師，他突然要加快引擎，快速前進了。

「我們現在玩另一個遊戲，用人生禪時間線排列法＊來回答『如何照破身心的城堡』？你們來扮演我，並且回答問題。請竹眠代表我的過去，葭菲代表未來，卡蜜兒代表現在。」

竹眠等三人出列以後，陳老師請她們站成等邊三角形。「好，在『過去』、『現在』、『未來』的位置上，深呼吸，有任何訊息，都讓它出來。」

沒想到陳老師要排起自己的時間線，之前就聽說過陳老師時間線的威力，這個突如其來的安排，讓人覺得陣陣寒風吹在身上，更冷了！

陳老師請代表們在自己的位置上，體會他如何面對「照破身心城堡」這個問題，以及他的態度、想法和體會。

「今天的課程叫做『照破身心的城堡』，這裡面有沒有一個隱喻？隱含著點燃感官的同時，便能照破身心的城堡呢？」陳老師似假還真地丟給我們這個假設。

彷彿在一陣天旋地轉之後，還辨識不出方向時，未知的命運就要啟動了！

＊註：有鑑於家族星座排列，個案容易卸責於家族因素的影響，無意自我承擔；NLP時間線療法流於五感技術操作，治標不治本，陳老師於2003年3月，基於祖師禪的精神，綜合兩家之長，去其短，研發了「人生禪時間線排列法」。

這個排列法重視個人對生命的負責，強調「當下的力量」。人如果無法接受過去，過去永遠是個包袱，人生是走不遠的；而現在就是未來，現在不改變，便沒有未來。過去和未來都是我們的一部分。現在的你，是這一切的樞紐；要整合過去、現在與未來，唯一的通道就是現在，是你當下當體的自覺與創造，也是一種未知的行動，一種無條件無制約的作為。

「好！請深呼吸，進入你們的位置。」陳老師請三位代表來排他的時間線，並且回答其他人的問題。

地球在動，我快被吹走了！

三位代表站在中央，過去開始在原地迴身打轉。

過去說感覺地在震動，「不是我在動，好像是……更大的部分在動，好像是地球……」

「是。」陳老師點頭。

現在驚呼一聲：「哇──我覺得那個能量好強喔！我怕……站不住了……」

陳老師趕緊說站不住，就不要撐。

現在喊著：「喔……我已經……已經快被吹走了……」

陳老師問三位代表，如何照破身心的城堡？未來也轉動起來，沒人回答老師的問題。

未來說，雖然知道身體在轉，「倒也不是我在轉，因為找不到一個『我』……」

這麼莫名其妙的狀況，我們一時之間找不到適切的解釋，只能眼睜睜看著一切發生，看著自己被捲進這場宇宙的遊戲裡。

不理會三位代表丈二金剛摸不著頭腦，陳老師就催促其他人來問問題：「城光，你先問。選擇一個代表，問一個令你困惑的問題。」

城光提心吊膽地向前幾步，想了一會兒，吞吞吐吐地說：「我要問過去。那個……照破那個身心的城堡，那這個身心的城堡……」話沒說完，過去與未來都伸手打了城光一掌。

陳老師對愣住的城光說：「她們不只是打你，也是回答你喔！而且這個回答是如實的。」然後點名臉色發白的

陳老師問三位代表，如何照破身心的城堡？

米多麗上前。

米多麗苦笑著說自己有點怕，後來終於鼓起勇氣走上前，但眼淚鼻涕都流出來了，「我想問妳們，就是……」說到這裡，就接不下去了。

陳老師催促著：「快點，沒有時間了！」

「就是……就是……」恐懼讓米多麗幾乎說不出話來。

過去閉著眼睛摸過來，把手放在嘴上噓了幾聲，好像是叫她不要再問了。

未來則不客氣地說：「妳確定妳要問問題嗎？還是只想知道什麼？」

米多麗愣住了，斷了煞有介事的哭聲，一時之間，不知該接什麼？心裡的質疑也紛至沓來：「我真的想問嗎？其實並不想吧！我還不想放下這個『我』，那又何必假裝呢？」

陳老師重複對大家說：「你們確定自己想問問題嗎？還是只想知道什麼？要知道什麼？去翻翻書、看看電視就有了。」

吉娜剛好策馬上山，看到這個奇怪的陣仗，觀察了一下，就衝上前大聲問道：「我想問『未來』啊……」

未來不客氣地說：「什麼叫未來？」

「喔……陳老師的未來……」

「妳自己的未來都不知道，還要問別人的？妳是誰？」

吉娜很肯定地說：「我是個有愛、負責、永續的人。」

「那妳不是已經滿足了嗎？」

「是啊，我還可以給得更多……」

「那就去給呀！」

「我想知道陳老師要帶領這群人去哪裡？他的世界又是怎樣的美麗世界？」

現在突然衝過去，一手按住吉娜的心輪位置。

未來：「妳沒有看到嗎？妳現在身處的就是美麗世界。」

吉娜環顧左右：「是啊……謝謝！」

陳老師建議吉娜：「妳要不要問問她們，妳是誰？」

吉娜即大聲問道：「我是誰？吉娜是誰？」

未來幽幽說道：「我不想回答這個問題。」

現場再度陷入靜默。

過去始終在旁邊轉著圈子，不發一言。

這場排列沒進行多久，翅膀便過來輕聲提醒纜車快收班了，必須趕快下山。

吉娜依舊堅持地問：「我是誰？」

陳老師頓了一會兒，才說：「我們下山吧！」

曲終人散，一直沈默不語的古荔，忽然抱著竹眠大哭起來，連坐上轎子還抹著眼淚。不同於上山時打打鬧鬧，下山時大家都若有所思。

返回麗江的路上，許多人都累得打盹，以致錯過回家的風景，就像在雲杉坪上，有人因為許多理由的牽絆，無法識得自心，即便它一直都在，卻吝於張開心眼。

我們急駛而去的道路盡頭，將有怎樣的風光呢？車子筆直而行，一個高起，眼前盡是群山疊翠。裹著玉龍雪山的霧靄，我們的車子緩緩駛向日落彼端──麗江古城。

雲杉坪上，秀麗挺拔的玉龍雪山清晰地矗立在眼前。

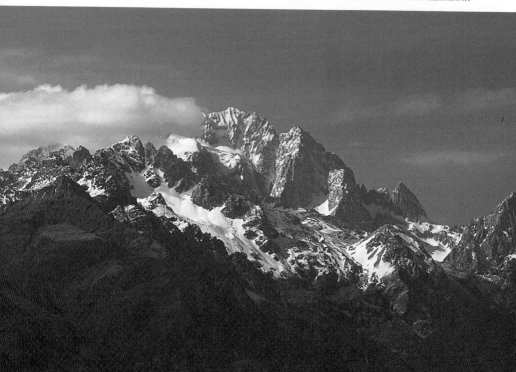

以手問心，心在何處？　古荔

我起初是用左手，「放上去沒多久，我問自己如何照破身心的城堡？忽然不知從哪裡冒出來，一種悲愴的感覺，一閃而過，再來就是短暫的空白，伴隨一陣隱隱的悲傷。換成右手之後，可能是一直努力想去感受什麼，反而沒有感覺了。」

第四堂課在雲杉坪上，老師不講原理，要我們直接把手放在心上，自問如何照破身心的城堡？這真的是給我們的當下現成公案，也是對我們身心的直搗黃龍。

事後，老師又請代表排列他的時間線，讓他的過去、現在和未來回答大家，如何照破身心的城堡？結結實實展現他的體證，或者說心靈境界。

當然，時間線排列法也從此上場，這一路上，展現了或禪修或治療的不同功能。不容否認，每個人都有他的過去、現在與未來；每個人的時間線，也都展現了他的生活內容及能量的焦距。時間線排列給我的啟示是：每個人都得為自己的存在「品質」負責。這是無法歸咎於他人、環境或傳統的。

言歸正傳，老師要我們以手問心：

如何照破身心的城堡？我倒想問：「心在何處？」畢竟我們只是象徵性地把手放在心口上而已。在我仔細思索之後，得出以下幾點看法：

1.心是看不見、摸不到的，沒有人看得見、摸得到心。既然如此，為何知道心是存在的呢？

2.心是存在的，因為人會悲傷，也會快樂。既然如此，心在何處呢？

3.科學家說腦的活動是意識，也就是心。這是一半的真理，還是完整的真相呢？據說人快樂時會分泌腦內啡，那麼快樂與腦內啡孰先孰後？孰因孰果？

4.會不會兩者同時發生？亦即快樂的情緒就是腦內啡——而這是一種物質。如果情緒是一種分子，不論多小，藉助電子顯微鏡都可以看見，然而我們快樂的情緒當下就可

以知道了，而電子顯微鏡可以看見快樂嗎？

5.老師要我們「以手問心」，這為什麼可能呢？因為手不是電子顯微鏡嗎？問題是手會問嗎？應該會吧？因為快樂的情緒，我們當下就可以知道了。

6.心不可見，它不是以一個「物」存在那裡。當你悲傷時，那個悲傷的心情在哪裡呢？不在大腦，也不在胸口，倒是在一切之中。心不在何處，心就是一切。當你悲傷時，睹物物悲，睹人人悲，不是嗎？

7.以手問心，可是你有心嗎？或者你就是心嗎？什麼叫做心？一般人把不可見的情感和精神，統稱為「心」，而情感是一種會變的感覺和想法，當我們思考、觀察、分析會變的感覺和想法，這就是一種精神的作用，而這是不變的嗎？

8.接下來，請問這些想法、感覺和思考，從何處湧現的呢？心就這麼來無影，去無蹤，絕對不可見，就在「當下」示現，而示現也「當下即空」啊！

9.有時候，想想心是這麼不可思議，既是自己，又非自己，而身體何嘗不是？身體是我們自己的嗎？

10.關於「自己」，不管從可見的身體，或不可見的心來思索，你會覺得自己似乎可以擴充到一切。這個自己就是一即一切，一切即一了。

你沒有辦法分個自、他。去認定這個身體是自己，或某個情緒是自己了。

我知道，這樣的思索，還未「照破」身心的城堡。不過，倒也越了雷池一步，對我往後的人生，有相當的提醒——醒覺作用。

玉龍挺秀，雪山飄雲。

納西古樂與脫口秀

下了雲杉坪，在劍南村文苑餐促用過晚餐，我們走進大研納西古樂會。抬頭看見舞台上掛了一排照片，清一色是八十歲以上的老者，正不甚明白時，樂手們上台了。

一隊白髮蒼蒼的老公公，陸續走進來，就像傳聞中「老得走路都不大穩，卻還能擺弄幾個樂器」。其中夾雜了幾位「年輕」樂手，除了身著納西服飾的少女之外，也有幾位中年人，穿著與老人相同的長袍馬掛。

接著，自稱「最年輕的小伙子」出現了。黝黑、矮小的宣科一上台，就開始了他聞名的，中英文交雜的「脫口秀」。他先向觀眾問好，像邀請一群朋友到家裡來，有種待客的溫情，也有分對自家音樂的驕傲。他說這幾天又有一位八十多歲的老樂師過世了，相片沒來得及掛上。這一說，讓人重新注意起舞台上，那一排老者的照片；就像牆上掛著過世爺爺、奶奶的照片，讓人油然生出一種骨血裡的欽慕。

悠揚的樂音響起，老人家氣定神閒，調撥著手裡的樂器，雅音嫋嫋，繞樑韻永，令聞者心湖波瀾不興，身不待正已端，心不須調而和。納西古樂是千年前，從唐代興起，及今凋零的樂曲，在這樣的舞台、這樣的主持人穿針引線下，它沒那麼遙遠了。

七年前，台灣的丁乃竺小姐一趟雲南之旅，聆聽了納西古樂之後，便積極籌劃邀請來台演出，兩年後終於成行。由於納西古樂與南管、北管相似之處頗多，台灣的傳統樂界也出動了幾位八十歲以上的老前輩，演奏南管名曲以投桃報李，在當時是難得一見的盛況。

每當欣賞一段古樂之後，便間以一段宣科先生的「脫口秀」，雖然已屆不逾矩之年，他的火力可不輸給小伙子。宣科以古城、古樂為軸，講著各類軼事，一不留神，砲火就開了：「你們知道嗎？連北大的中文系教授，都不知道甚麼叫『朗誦』！」朗誦二字還講得特別誇張。

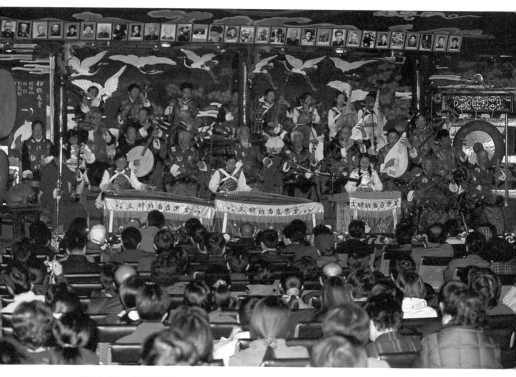

舞台上掛了一排老者的照片，都是過世老樂師的遺照；悠揚的樂音響起，老人家氣定神閒，調撥著手裡的樂器。

不管在麗江或是哪個國家的音樂廳裡，宣科的砲火射得詼諧，也毫不留情。末了他說：「仗著我是『邊疆』的少數民族，在中國，對少數民族可是採取懷柔政策的。」因此他半真半假地說，「就因著這特殊身分，我取得了大鳴大放的權利！」

蹲過二十年黑牢，不人道的待遇並沒讓宣科變餿、變暗，出獄之後，他義無反顧地投入納西民族的采風工作，納西古樂的研究與傳承，只是其中一樁。

有不少人是因為宣科的熱情，重新注意這些失傳的古樂。這個曾經被國家放逐、被世人唾棄的「反革命分子」，真的戰勝了他的命運，是更大的「愛」吧！對於傳統音樂、對於麗江，乃至於中國凋零的文化，這使命哪有完結的時候呢？宣科不知老之將至，這是當然的！

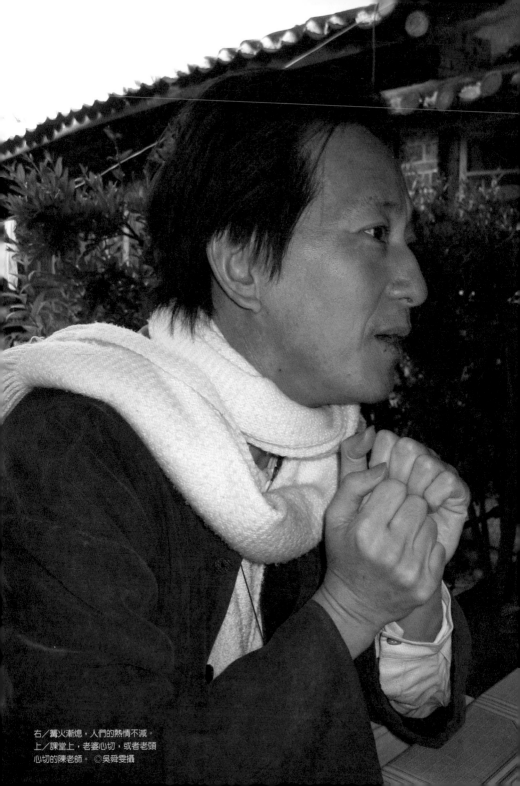

右／篝火漸熄，人們的熱情不減。
上／課堂上，老婆心切，或者老頭
心切的陳老師。 ©吳舜雯攝

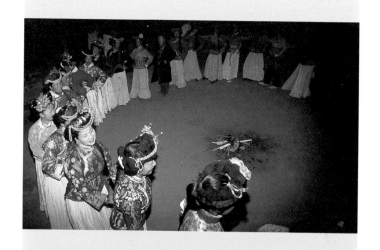

Part 3

遊戲三昧——

照破與指引之間

窮山惡路上，採訪陳老師的化身

十一月二十五日，我們趕早起程，希望在天黑以前抵達瀘沽湖。翅膀的助手，小董、順子和夏虹都打起精神來，加上昨天來到麗江接我們的拉都、魯洛，在這一票年輕人的説説唱唱當中，這趟路簡直是飛也似地走過了。

從麗江古城到瀘沽湖，得走上六個多小時的山路，九彎十八拐不說，沿路高來低去，車子跟蹌地走著，很容易暈車。肯和翅膀行前一再提醒，會暈車的人要吃暈車藥。大家如臨大敵，最後不管會不會暈都吞了藥。

上了車，老師請米多麗利用這段空檔，採訪昨天在雲杉坪上排時間線的代表。米多麗第一位鎖定的，是老師「現在」的代表，卡蜜兒。

還不想御風而去

卡蜜兒一個人坐著，頭偏向窗外，若有所思地瀏覽風景。一聽到要採訪昨天的經驗，卡蜜兒神色一凜，跟著慢慢滑入記憶裡。「起初感覺土地在震動，深入去看，又像是地球在運轉。一陣風吹來，全身一陣顫抖，好像飛起來了。」

卡蜜兒自認為平常的執著很多，在代表老師的現在時，卻沒有這種分別，而是一種完整的存在。「當風吹來時，我就是風，當聲音飄過來、地球在運轉時，這些都是我。當中又沒有一個我，能夠決定要不要怎麼樣，也無法認知是不是有個身體存在？」

卡蜜兒憶起昨天感覺到很大的能量，身體似乎無法承擔，在心臟的部位有一點痛。「當時我摸著心口，覺得有一些情緒；這是我的某種執著，還想要做什麼。然而成為老師的代表，這個事實又告訴我，自己是沒有任何城堡的。」

卡蜜兒幽幽地說：「我的身體很敏感，昨天那個過程再久一點，也許有照破身心的機會！」原本大而化之的她，變得異常認真，停了好一會兒，才說：「這個執著，是我還不願放棄意識和意志，我可以什麼都沒有，不能沒有這個。但是從昨

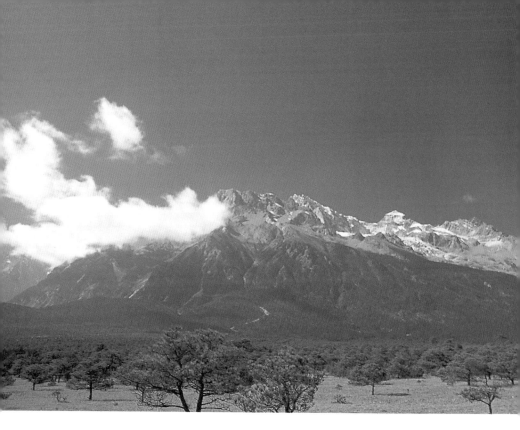

離開麗江前，再望一眼玉龍雪山。

天的經驗知道，根本就沒有個人的意識和意志。這是一個恐怖的事實，導致我的腳一直在發抖。一旦我放棄了意識和意志，『我』將站在哪裡呢？我昨天是在抗拒這個，我還不想放下，不想禦風而去。」

言語裡沒有道路

接著，錄音筆傳到了代表老師「未來」的葭菲手上。

葭菲顧左右而言他好一會兒，才定下心，慢慢憶起一些片斷。「昨天可能太冷了，我花了很多時間沈澱心情。後來身體漸漸熱起來。沒有任何影像，倒是有個比較鮮明的感覺：當其他人講話時，我可以感覺到那是一個『人』在說話；而老師的聲音，不管近或遠，都像宇宙中傳來的，有一種空曠感，彷彿空無的聲音。」

葭菲一開始會擔心說出口的話，是自己的還是老師的聲音？到後來，她就只是一個發聲管道，沒有分別了。「當時間線結束，才發現好冷喔！代表老師時，也會覺得冷，然而冷不是問題，那就是冷而已。」

葭菲想起曾有人問陳老師，為什麼總那麼有精神？那時老師沒有回答，現在葭菲內在卻有個明白：

門口貼白門聯，代表這戶人家近期辦過喪事，門外四季花開，璀璨如故。

「肉身只是老師外在的形象，利用它去做事，並不會受到身體感覺的限制。」

直到今天早上，菔菲都有一種穩定的感覺，對萬事萬物是既有情又無情，「它既是我也不是我，也沒有什麼我不我。」只是，她沒有辦法在這個狀態維持很久。

「妳也不想放棄某樣東西嗎？」米多麗問道。

菔菲頓了一下，「或許吧！這幾次當老師的代表，我都有一種感覺：世人選擇這樣活著，去受許多莫須有的苦。老師有時採取激烈手段想搖醒我們，這些道理我們都知道，

直到昨天，才第一次『看見』。那一刻真是怵目驚心，『知道』和『看見』畢竟不同。大家堅持在問題當中繞來繞去，只想拿到自己要的答案；當你看見的時候，就會發現不可能有答案，也不可能有某個真相。這時才能領會老師說的『言語裡沒有道路，思想裡沒有天堂』。

我只是在一個局部，很淺地剝下一層，試著用言語來傳述它，一傳述卻更偏離了。我不知道這中間有個什麼樣的門檻？只是莫名其妙闖進那個花園，好像透過某扇窗戶，就看到那個風景了。或許當我願意承擔時，就會是那個狀態了。」

有那道門檻嗎？

除了一開始覺得大地在動，竹眠似乎沒什麼感覺了，「每次睜開眼睛，我看見卡蜜兒還是卡蜜兒，葭菲還是葭菲，玉龍還是雪山、藍天、白雲、杉樹……。」

與卡蜜兒、葭菲不同的是，竹眠沒有感覺到一個門檻，也沒有所謂「出」與「入」，或者覺得這個是陳老師的、那個是她的。

以往無論擔任家族排列或他人的時間線代表，不需要太久，竹眠便能感受到某種心境瀰漫上來，那時，她就可以感知到當事人的心情和態度。「雖然每個人心境、頻率不同，內容卻大同小異。這一次竟然沒有任何心境產生，找不到參考點，也不知道進入時間線前後有什麼落差？」

這是竹眠第一次擔任陳老師的代表，她無法解釋發生了什麼？只說可能是時間太短，來不及反應，她很好奇有那道門檻嗎？希望有機會再體驗一次。

採訪完畢，車子依舊在蜿蜒的山路上前行。從車窗看出去，滾滾的金沙江在山谷裡潛行，壯麗的大山在眼前聳立。原先領隊最擔心的暈車，沒有人發生，倒是一路上顛簸的車廂，就像搖籃一樣，適合補充旅程中缺乏的睡眠。

直到聽見一聲聲驚呼，張開眼睛，一片湛藍如寶石的湖面，正在陽光底下閃耀，她，就是我們的目的地——瀘沽湖。

納西人守喪三年，是為「年齋」。第一年於門口貼白對聯，第二年貼綠對聯，第三年貼黃對聯，三年期滿才貼紅對聯。 ◎吳舜雯攝

四方街外圍的納西民居，彷彿女伶卸了妝，一張素淨的面容正粲然巧笑。

揭開女兒國的神秘面紗

車子停在觀景台一隅，俯看前方的瀘沽湖，她彷彿很近，卻又很遠，隱約的美，是這女兒國的第一層面紗。

陽光下，湛藍的天空與湖水一色，四周山巒碧圍翠繞，洲岸逶迤曲折，湖水清澈如鏡，幾條獨木舟靜靜泊在岸邊。這便是瀘沽湖，因為湖的形狀有如曲頸葫蘆，故有此名；摩梭人稱之為「謝納米」，意指「母親湖」。

瀘沽湖的面積約五十二平方公里，平均水深四十五公尺，湖中分佈五座小島，其中里格、里務比、黑瓦俄島被譽為「蓬萊三島」，是極具遊覽價值的三個景點。

里格島上扎西家，是我們接下來三天投宿的地方。

里務比島，花木扶疏，景致優美。島上有座喇嘛廟，遊客到此，可以點盞酥油燈；永寧末代土司阿雲山總管的墓塔，亦設在這裡。

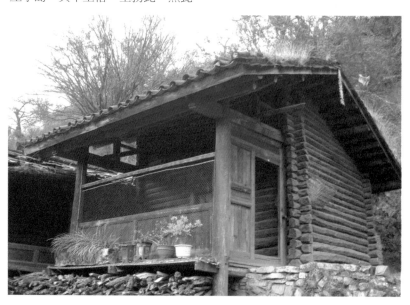

木楞房。
◎林權交攝

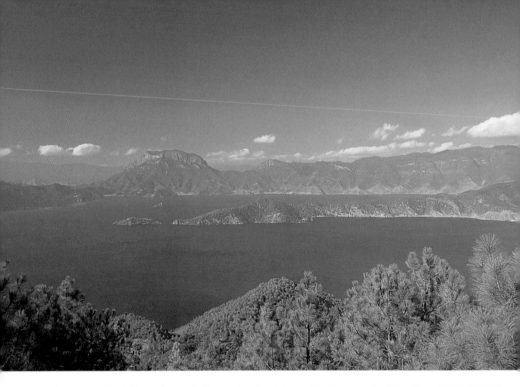

黑瓦俄島，永寧總管阿雲山曾在此建造別墅，據說，由海上遠望，林木擁翠，樓台嵯峨，猶如海上仙島。著名的美籍學者洛克，與阿雲山交情篤厚，曾旅居於此，並運來數十塊大玻璃，於行宮中做落地窗的設計，成為勝景之一。可惜文革時，這座雕樑畫棟的建築被毀壞殆盡了。

我們把行李提下車，獨木舟上兩個尋常穿著的摩梭女子，等著幫忙運載行李。只有古荔行動不便可以搭乘，其他人則緩緩步行。

看著木舟逐漸飄遠，古荔天藍色的雪衣，也變成一幅自然畫作中的點綴。

後來得知，獨木舟又叫「豬槽船」，它是把整棵樹幹鑿空，兩頭削尖，形狀頗類餵豬用的豬槽，以此得名，湖上蕩舟或泊舟柳岸，都是瀘沽湖迷人的風光之一。

傳說很久以前，一次山洪爆發，眾人措手不及，只有一個婦人湊巧跳進豬槽，漂浮在水上，才逃過此劫。自此豬槽船便成為母親湖的美好圖騰，也因為不用煤汽油等燃料，才能保持湖水無始以來的清淨。

沿著曲折的湖岸行走，我們在路旁發現一座石塊砌成的小丘，其上插著樹枝，繫上各色日久暗淡的旗幟。一行人停下腳步，七嘴八舌研

俯看前方的瀘沽湖，她彷彿很近，卻又很遠，隱約的美，是這女兒國的神秘面紗。

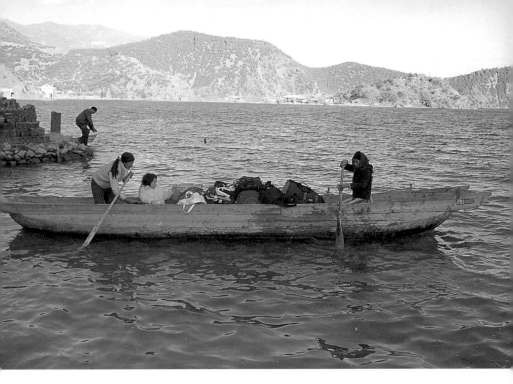

豬槽船，瀘沽湖上美麗的交通工具。

究起來，問了魯洛，才知道這是「瑪尼堆」。

設置於交通要道或山口的瑪尼堆，原是做為指標或計算路程用的。後來藏傳佛教興起，信徒們便在石頭上刻上六字真言，連旗幟也抄寫著經文，使得瑪尼堆別具吉祥的意義，也像一座不動的經文。

人們行經瑪尼堆時，以順時鐘方向繞行，口誦經文，或者添上一塊石頭，也等於念誦了一遍經文。據魯洛說，瀘沽湖的老者或病人，早晨起床的第一件事，就是到瑪尼堆去繞行幾圈。陳老師、吉娜和卡蜜兒也入境隨俗地繞了三圈。

到了聊吧，和扎西打過招呼，便進了客棧。棧房是相當寬敞的兩層樓，摩梭人居住的木造建築，稱為「木楞房」，不用釘子，也不用磚瓦，完全由原木疊砌，屋頂則以木板蓋著，再用石塊鎮壓。

大夥兒的房間安排在二樓，門前的迴廊，可以眺望瀘沽湖的美景，涼風陣陣吹來，帶著湖水的味道。樓下，一個蹲在水邊的婦人拉起繫在湖岸的網簍，裡頭有些小魚，一個像是旅客的男人站在旁邊，要求挑尾大的佐餐。

炊煙裊裊，人聲雜遝，暮色正悄悄降臨。

瀘沽湖暮色。　◎林權交攝

赴簧火晚會走婚的兩隻老虎

人在瀘沽湖，少不了要參加當地的簧火晚會。這是摩梭人走婚習俗中，很浪漫的一環，年輕男女透過簧火忽明忽暗的媒介，物色中意的對象。

抵達瀘沽湖的第一個夜晚，我們在扎西家吃晚餐，席間有給男生喝的「壯膽酒」、給女生吃的「豬膘肉」。招待我們的魯洛說，這是特地給我們待會兒參加簧火晚會壯膽、補充能量用的。

瀘沽湖、摩梭人、走婚，只要提到其中一樣，另兩項也會被聯想在一塊兒。今日，瀘沽湖的摩梭人，仍然保存著母系社會結構，以及男不娶女不嫁的走婚習俗。

摩梭人走婚以感情為基礎，一旦沒有感情，男子不再登門，或女子閉門不納時，關係亦隨之瓦解。生下的小孩則歸女方撫育，接受母親和舅舅的教養，所以摩梭人有一句諺語：「最可靠的是母親，最信得過的是舅舅。」

問到摩梭男女怎麼走婚？據說，簧火晚會是一個美好的開端。在這個場合裡，不分男女，使出渾身解數表演歌舞，以爭取異性青睞，如有鍾情的對象，便藉著牽手的機會，在對方手心搔三下，若得到同樣的回應，就算取得走婚的認可了。

然而，男的是怎麼去到女方家裡走婚呢？情投意合之後，男的要在夜裡翻牆進入女方家裡，再爬上女孩二樓的房間，俗稱「花樓」；天亮以前，照樣翻牆而去。

在我們的催請下，魯洛特地示範了一次攀花樓的技巧。沒一會兒，就像一隻猴兒般竄升到二樓，然後優雅地脫下氈帽，掛在門邊的釘子上，這樣便不會有人來打擾。我們在樓下笑著，除了覺得刺激，也想到胖子恐怕沒有走婚的本錢！

摸黑趕赴晚會的路上，遇到同行回來的少女拉都，已經換上一身摩梭服飾，她代表家裡參加簧火。瀘沽湖目前實行局部共產制，比如簧火晚會，每戶分配一人參加，均分當晚所得。

美麗的拉都，頭戴黑布交纏的包頭，上面綴著珠花，黑綿線編成的粗長假辮垂在肩上，耳戴金環，桃紅繡花上衣圍著五彩腰帶，下裳一襲樸素的白色褶裙，走起路來，搖曳生姿。白天像個鄰家女兒的拉鄰，此時令大家驚為天人，一哄而上爭著與她合照。

參加篝火晚會，當然要穿上摩梭服飾應景了！

摩梭男子，多半頭戴寬邊呢氈帽，上著金邊大襟的短衣，繫紅花腰帶，有的還會配把腰刀，下身是寬腳長褲、長統皮靴，無論走路或者跳舞，都顯得英挺帥氣，瀟灑極了。

晚會廣場，看起來像是某戶人家的曬穀場，昏暗中升起一堆小火，人們三三兩兩而至，沒有想像中的熱鬧。正當大家袖著手，在一旁觀望時，竹眠第一個跑去場邊租了服

飾，穿戴妥當，魯洛看了，直呼壓根兒就是摩梭女嘛！其他人紛紛跟進，無不一身摩梭衣飾加入舞池中，手牽手跳起舞來。

舞步很簡單，變化在於腳部的點踏，以及間歇性地迴身。跳過幾圈之後，眾人的步伐逐漸平息下來，散成一堆一堆，似乎離終場時間不久了。仗著人多，我們和當地人分成兩派，你一首我一首地對起歌來。

摩梭人都有天生的好嗓子，連連竄高的歌聲，在星空下如煙火綻放。我們這隊除了小董宛轉的清音，令摩梭人鼓掌叫好以外，其他人等於拼上老臉、扯著喉嚨在唱，連兒歌「兩隻兩虎」都出枰了。

也許是此地的生活步調，才九點半，篝火晚會便結束了。未曾下場歌舞的陳老師，顯然意猶未盡，招呼大家到翅膀開的希望酒吧，續下一攤。誰知這一攤竟拖到深夜，而且還是紮紮實實的一堂課。

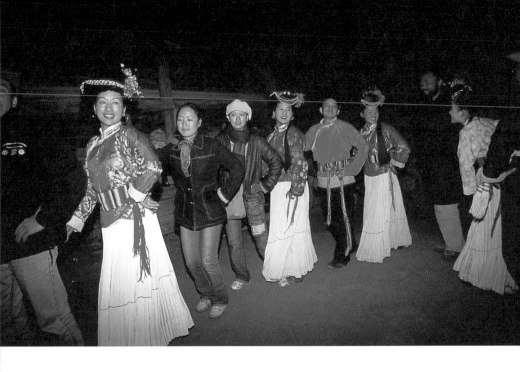

↑ 舞步變化在於腳部的點踏，以及間歇性地迴身。
↓ 好一個圓，圓是人生難得的節慶。大家圍著小小的籬火跳舞吧！

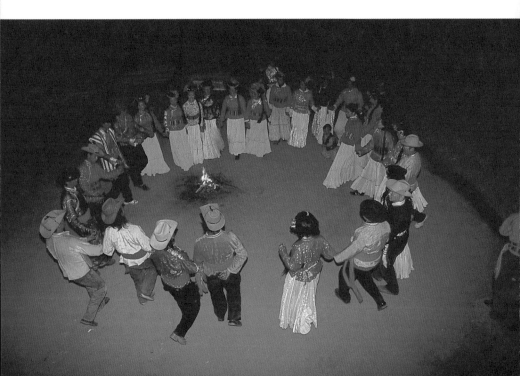

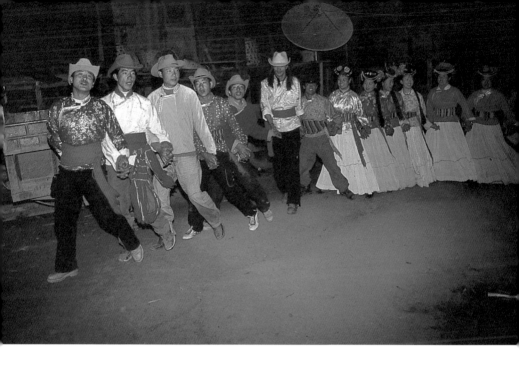

↑摩梭男子多戴寬邊呢氈帽，著金邊大襟的短衣，繫紅花腰帶。
↓跳完舞，大夥分成兩邊對歌。

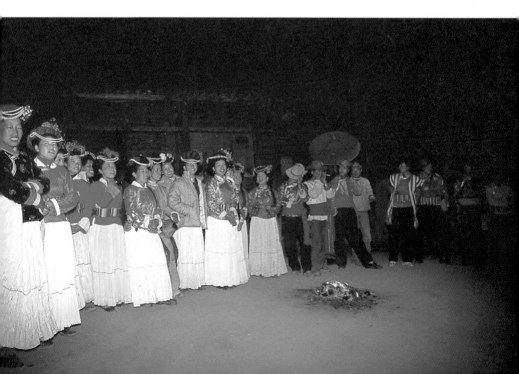

唉！胖子恐怕沒
有走婚的本錢！

上了花樓，別忘了把帽子掛在門邊的釘子上。以上是魯洛的示範！

第五堂課

抵達瀘沽湖的第一晚，

我們老老少少都穿上當地衣飾，

和摩梭人牽手圍著篝火跳舞、對唱。

晚會結束後，

見時間還早，

陳老師便招呼還有心力的人到希望酒吧，

加開了一堂課。

↑且慢！進房之前還得再唱首甜美的情歌，以博取佳人歡心。以上情報，不保證絕對正確！

誰在時間線上？愛是深化覺悟的道路

翅膀在瀘沽湖畔開設了一家希望酒吧，交給年僅二十歲的拉都經營。酒吧沿襲摩梭人原木小屋的風格，懸上幾具鞦韆、幾盞樸素的紙燈，簡單又不失浪漫。屋內還擺了一台可以上網的電腦，是準備給拉都學習用的。

陳老師坐在鞦韆架上，緩緩地說：「一個人所認同的遭遇和經驗，將會形成他一定的性格。『我』這個字眼，其實不是那麼實在，一個方便的稱謂罷了。昨天在雲杉坪，當城光發問，還沒問完時，過去就打了他，未來也跟著打；那些回應基本上是一種無我的行動，不是頭腦。平常這兩位小姐是很淑女的，而我以前就是那麼兇悍喔！今天竹眠就問我，她那時為什麼會去打城光？不只竹眠，其他代表也懷疑那些動作，究竟是她們自己的，還是我的？」

因此，陳老師邀請我們，再來嘗試一次他的時間線，並且提醒不管覺悟到什麼，如果要深化我們的覺悟，只有一條路可行，就是去愛人，為了幫助別人，願意犧牲自我的利益。

「這才是真正的道路！幫助你不再陷溺於自我的感覺和情緒裡面。否則，領悟就會變成一個傳奇的經驗和遙遠的記憶。這個課程一結束，你們會發現自己依然故我，在生活中仍然心存恐懼，不是自卑就是自大。無意識的人活得再久，都是宇宙的肥料，奉勸各位發菩提心，為利益一切眾生成佛而努力。」

陳老師接著請米多麗、卡蜜兒還有竹眠出來，以等邊三角形站立。這次的排列與先前不同，並不區分她們是過去、現在或未來，只提醒她們把訊息拋出來，不必分辨，「在座的各位，每個人可以過來問三個問題，最好是對自己生命有所提昇的，比如最深的恐懼、困惑等等。」

陳老師拍著每一個代表的肩膀，並且說：「妳是我的一部分！」

接著說：「請三位深呼吸，放鬆，進入這個位置。」

竹眠率先轉起圈子，「奇怪？就是想要逆著轉。」

「好！妳就逆著轉。做任何妳想做的事，拋出任何訊息。」

然後是卡蜜兒這邊有狀況了，「兩隻手有點發麻，我好像在一個球裡面，透明的水晶球。」

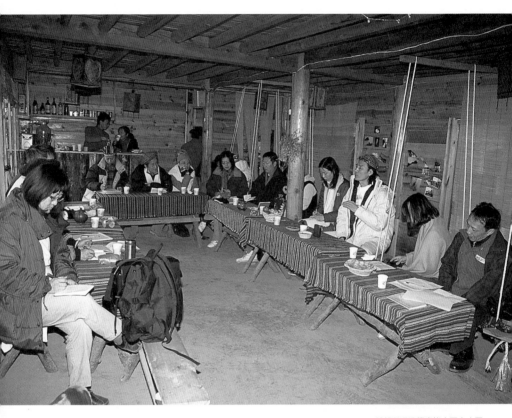

老師要我們儘管表達，他不作回應和
暗示，「做妳們想做的，不要壓抑、
不必分辨。」

卡蜜兒覺得好像不在人間，感覺像看
到整個宇宙。

不讓我們耽溺在思考和判斷裡，陳老
師又邀請坐在一旁的人過來提問了。

希望酒吧沿襲摩梭人原木小屋
的風格，懸上鞦韆、紙燈，簡
單又不失浪漫。

怕，是一種鬼的心情……
你要光明不要黑暗！

堪稱初生之犢的秀秀，首先跨入這個三角陣中，很認真地問：「我很怕黑、很怕鬼。」

「怕就是鬼啊！怕，是一種鬼的心情。」令人跌破眼鏡，平時也很膽小怕鬼的米多麗，竟然無聲無息湊到秀秀頸後，平靜地說出這些話。

不知道是不是錯覺，突然驚覺酒吧的

燈光異常黯淡，這些對話，似乎引動了蟄伏在某個角落的黑暗……

秀秀閉上眼睛，猛搖著頭：「我不要怕！」

「那就要看妳自己，有沒有在看嘍？」卡蜜兒冷淡地說。

「看就可以了嗎？」秀秀的神情像個

座落在瀘沽湖畔，充滿山林氣息的木楞房。◎林權交攝

小孩，「我要再問一個問題，為什麼會那麼怕冷？每天晚上都好冷，要穿很多……」

「因為妳是死人！」卡蜜兒語不驚人死不休。

秀秀居然天真地問：「死掉多久？那還能做事嗎？我就是很怕冷，晚上很冷、很冷……」

「妳可以用電暖爐啊！」竹眠說。

「用電暖爐就可以了嗎？」

竹眠嘆了口氣：「這種問題，妳自己也知道解決的辦法。妳要這樣設定自己怕冷、怕黑、怕鬼，除非自己願意釋懷，別人拿妳沒輒。有沒有什麼問題是妳一直沒辦法解決的？」

秀秀想了一下，搖了搖頭，就退出了。

肯入列。

陳老師再度申明，讓一切事情自動發生，不要他來發號司令。

肯走進三人陣中，「在我目前，老是看見五蘊，而非光明。五蘊中，光明到底在哪裡？我打坐時會看到光，生命中除了這些還有什麼呢？其次，能不能告訴我法與非法的分別？」

「你的眼睛結霜了！」卡蜜兒說。

米多麗補上一句：「五蘊中不會有光明。」肯承認，米多麗這句話裡面有光明。

「我看了，但是生命中只有這些啊！」

「你不覺得你眼睛結霜了嗎？」卡蜜兒強調地說，「你目前有在看嗎？你的眼睛是閃爍不定的，你有在看我嗎？」

肯猛下結論，「看也是五蘊啊！都是五蘊啊！」

米多麗嘆了口氣，「你累了，真的累了！」

卡蜜兒再次提醒肯，「你已經很累了，休息吧！放下吧！讓自己充滿愛。」

「累也是五蘊啊！」

卡蜜兒的話衝口而出，「但是你還拖著它啊！你抓著它！那最後的一根浮木。你要光明，不要黑暗，對嗎？」

竹眠對肯說：「當你想要光明的時候，你認知到的就是黑暗。你抗拒黑暗，才想要光明。」看來肯是不敢捨身失命的，他自動退下了。

光因何顫抖
源於自欺、欺人、被人欺？

城光上場後，竹眠顯得焦躁，來來回回走著，過了一會兒，指著城光說：「他令我不悅！」

卡蜜兒神秘兮兮地，要城光站過來一點。

「我想問一個問題。」城光小心翼翼……

卡蜜兒當場發作，「先不要問，因為我想踹你。我就直接踢了，跪下！」

城光被踢，跪了下來，委屈又氣憤地問為什麼？

竹眠則問城光想知道什麼？

城光想了想，便說：「當我要做一件害怕的事情時，在這裡面，我是恐懼的，會讓我沒有辦法做我自己，就會退縮回來。那我想問的就是，在這個時候，我怎麼做自己？」

卡蜜兒大聲嚷了起來，並且用力甩手，「又是一個活死人，我現在左半邊都麻痺了！」

竹眠走過來，「城光，老實講，你不想放棄什麼？」

城光不懂，「那我什麼都放棄了，難道我沒有做我自己？」

「你的手可以摸著你的心嗎？」卡蜜兒要求城光。

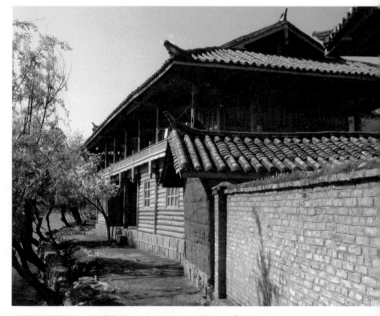

扎西客棧臨著湖岸，可以觀賞到一天之中湖景的不同變化。 ◎林權交攝

「我的心是顫抖的！」

竹眠盯著城光，「你的心在顫抖，你不知道嗎？」

城光說知道，卡蜜兒便大罵：「為何要踢你才知道？」

竹眠：「你要問的，不是知道了嗎？教你怎麼做自己？這是什麼意思？難道你的自己還要別人批准？」

「不用。」城光小聲地說。

竹眠失去耐性，「你是在表演嗎？要表演也行，表演就是表演，你還巴望什麼呢？」

這時城光站起來，不問問題，也不肯離開，執意站在附近，甚至坐了下來。

代表們都感受到一股抗拒的氣壓，竹眠想把城光趕走，「你站那裡會影響我們！」

「站出來就表演給我們看哪！你何必這樣子，賴皮也沒用。」卡蜜兒嘲諷著。

城光頂了回去，「怎麼樣！我想坐哪裡就坐哪裡！」

竹眠要去打城光，城光反擊，竹眠反

而笑著說：「好，你知道你的真面目了嗎？有種就流露出來，不要壓抑！」

城光不語，卡蜜兒怒道：「你要糖吃啊！你是要開悟嗎？你明明就要現在這個樣子、這個狀態啊！」

竹眠跟著夾攻，「你在堅持什麼？開悟不是人家給的，有疑就問到底呀！」

「他就像個神像供在那裡，不動啦！好啦，別管他！」卡蜜兒下結論。

陳老師顧不得先前不介入的聲明，跳起來罵城光：「你有問題就問，不要耍那一套！」

「我沒有耍，我沒有要問了啊！」城光沒好氣地說。

陳老師怒不可抑，「不問你就走開，不要擋在那裡。下一個！他放棄這個機會了。人要為自己負責，不要因為自卑或自大就卡在那邊，把那件臭汗衫脫掉！如果賴著，寶貝你的自尊，誰對你都沒辦法。」

竹眠解釋，如果不想問什麼，還是別坐在場內，否則代表們的注意力會受影響。這時城光才放下繃緊的情緒，選了一個靠近老師的位子坐下。

怎麼跳出生命之舞
可不可以不靠男人？

葭菲吐了一口長氣，起身跨進來了。

「妳有什麼疑惑？」米多麗問。

「我不知道該怎麼辦？我就是無法決定自己要做什麼？」

「這是問題嗎？」

「是。」

說完這些話，米多麗便捧著葭菲的臉，毫無聲息，陶醉在彼此的凝視中。這時場面溫馨，任何問題都不再重要，也無須計較了。

驀然，竹眠很煞風景地抓著葭菲的後領，把她像拎小雞般拉過來。

「妳好像很勇敢地站出來，結果妳在做什麼？和城光一樣，只想表演嗎？」

葭菲低頭思索了一會兒，向竹眠投以無助的眼神，「我從來不曉得自己要做什麼？」

「別用這種眼神看我。妳想為自己負責了嗎？不是為我喔！」

竹眠反覆地問，葭菲一臉遲疑，彷彿要她為自己負責頂困難的，她不便說出口。

摩梭人用來烹調的傳統火塘。

「妳還是在表演！」卡蜜兒說。

半晌，竹眠才對無所適從的葭菲說：「不如跳一支舞吧！反正妳也不想為自己負責，站出來卻不做決定，那就表演吧！娛樂大家。」

「妳要跳脫衣舞嗎？」卡蜜兒意有所指地說。

「我想跳生命之舞。」

「好，盡情地跳吧！」竹眠鼓勵葭菲。

葭菲揚起手臂，搖擺了一會兒，便停下來了，「或許這就是我的問題，我不知道怎麼跳出生命之舞？」

輪到白娃上來了。

白娃對於香菸與男人都有癮頭，是我們之中唯一嘗試走婚經驗的人。她想知道自己為何那麼害怕別人？她說：「有時候聽一個人說話，或者接觸對方的氣，就會害怕，而且第三眼常常會痛……」

「妳煙抽太多了。」竹眠說。

「對，但不只是抽煙的問題。我想知道怎樣不受別人影響？我很害怕別人，根本無法愛人。我也很敏感，知道會怕哪些人，就不想接觸他。還

有，我也想問，怎麼樣才不是認同思想、情緒和感覺，因為我覺得沒有辦法與人……我只要和人家說話或接觸，就會變成……」白娃的描述愈來愈混亂了。

竹眠沒有回答白娃的問題，而是說：「白娃！妳很好，是好女孩；妳要先愛自己，才可能遇到一個愛妳的男人。」

聽到這些話，白娃開始流淚，她哭著說：「我可不可以不要靠男人？我想靠自己。」

「妳可以決定。」

「我有決定，可是情況並沒有好轉啊！」

「那麼妳就是要一個男人啊！如果要通過一個男人，才能愛自己、瞭解自己，這可能是妳的命運，雖然會吃很多苦，妳只能接受。」

雖然疑惑還在，白娃覺得被瞭解，心情好多了，其實也無力深思，便向竹眠致謝，退下場去。

我們下場一樣啊！
只是妳在哭，我還笑得出來

屋外潮聲依稀，屋內的人，像守著一盤棋，沉住氣靜待變化。

竹眠忽然要求暫停，因為她覺得身體很熱、很漲，剛才城光堅持站在旁邊時，她也有這種感覺。她來回走了幾趟，不時瞄著其他兩位代表，接著走向臉色蒼白、默不作聲的米多麗面前，問道：「妳在怕什麼？」

被竹眠一問，米多麗心驚膽跳：「我怕我會消失。」

「妳現在不在嗎？妳在怕什麼？」

「我一直有種存在感……」米多麗遲疑地說。

接著，聽見卡蜜兒呻吟了一聲，「我覺得……我現在回到自己了。」

米多麗顫抖著：「我也是……」

卡蜜兒搖搖晃晃，彷彿就要昏倒了，平日鎮壓在心頭的問題又出現了。她強抑著即將潰散的恐懼，跪坐下來，仰頭問竹眠：「我有問題，請老師……拿掉我的……我的意識和意志。」

「我答應妳，拿掉！」竹眠眼中閃著灼熱的光芒，「問題是妳信得起嗎？這是妳要的嗎？」

「那，我存在哪裡？」卡蜜兒淒楚地說。

「妳還想在哪裡？妳根本不存在！妳在耍我嗎！」

「我不敢要妳，這真的是我的問題呀！」

「妳沒有交給我啊！光想解脫沒有用，怎麼辦？怎麼辦？」竹眠臉上的光彩消退，轉為憔悴，她難過地說：「妳說現在我們在哪裡？在這裡嗎？這裡是哪裡？妳說的存在是什麼？妳堅持立足在哪裡呢？告訴我！」

劇情急轉直下，車子竟然開上懸崖來了，這時氣氛異常沉重，竹眠卻開起玩笑來：「卡蜜兒，妳瞧，妳跪著，我也跪著，我們跪在同一個地方喔！下場一樣啊！只是妳在哭，我還笑得出來。」

沒了這些，我還有什麼
永恆會比生死可怕嗎？

看著卡蜜兒拭完眼淚，竹眠起身，轉向另一個人，「米多麗，不如就放下吧！」

米多麗欲言又止，瞪著竹眠，眼裡滿是驚疑，良久無法開口，「我不明白妳的意思？」

竹眠默默看著米多麗，接著請米多麗與她交換位置。

轉眼之間，竹眠身上便浮現米多麗的神態，同時說出米多麗內心的恐懼：

「那個虛空，對我來說太巨大、太黑暗了，我好害怕！我還不想放手，更不敢投入那未知的黑暗中……」

看見竹眠的呈現，米多麗崩潰了。她看見自己並非一直以來，自己想像中的小女孩，她承受不住這個衝擊，激切地哭號著……

陳老師再一次忘記不涉入的原則，踏入排列中，「發現自我不存在，有那麼可怕嗎？」米多麗含著淚水，望著老師。

瀘沽湖畔自由放養的黑毛豬。 ◎林權交攝

「發現自我不存在，有那麼可怕嗎？自我一開始就不存在啊！不生不滅會比生生死死可怕嗎？永恆會比生死可怕嗎？」

「問題是我只知道這個，怎麼辦？」

「什麼怎麼辦？『這個』是哪個？自我嗎？」

「嗯，我只熟悉這個。」

「妳只熟悉自我？那拿一個妳不熟悉的給我看看！」陳老師斬釘截鐵地說，「因為你們看不到本質，才做這個排列給你們看，我是要讓你們發現，自我根本不存在，恐懼才是你們所熟悉的，你們只熟悉這個。」

米多麗抹乾淚水，問老師：「沒了這些，我還有什麼？」

「妳擁有什麼？妳用什麼東西來擁有生死？用什麼？怕黑？怕鬼？怕死？怕活？啊？妳用什麼東西去需要男人？玩夠了沒有？不要搖頭，誰叫你搖頭！如果不想玩就出去！在這裡不要和我玩假的東西！你們來這遭幹什麼？來『擁有』、『熟悉』你們的自我嗎？難怪世界變成這個樣子。肯，你知道我在講什麼嗎？告訴我光明在哪裡？我現在講話有沒有光明？」

肯大聲說：「有！」

「你還是要黑暗嗎？要黑暗的人給我回去睡覺！不要醒過來了！這個世界本來就很黑暗，醒過來幹嘛？你們在講什麼謊言？沒關係，你們繼續恐懼痛苦，我沒意見。」

對於人們迷醉在恐懼的幻覺裡，陳老師怎麼可能沒意見？一次又一次，在碰上我們甘願耽溺時，陳老師無比急切地警告我們，別再玩了，快醒過來！

「什麼是自我意識？什麼是自我意志？什麼東西必須被拿掉？什麼東西是真的？什麼東西是假的？什麼東西是光明和黑暗？什麼和什麼啊？你們是一顆腦袋嗎？放在一個身體上，然後就說我活著，我擁有這一切！這些就是你擁有的嗎？今天你在瀘沽湖，就以為瀘沽湖是你的，明天離開瀘沽湖，你們擁有瀘沽湖嗎？啊？史特龍，你擁有瀘沽湖嗎？你們告訴我，我是誰？我到底是誰？如果你知道我是誰，你就知道你是誰！」

「你是光明！」肯篤定地說。

這世界沒有半個人啊！
只有狗才會咬著尾巴團團轉

聽到肯說自己是光明，陳老師便說：
「我是個人，是黑暗，是死亡，是開始，也是結束。請問我憑什麼東西存在這裡呢？你明白了你是誰，就知道我就是誰，我和你們沒有兩樣。怕冷、怕黑、怕鬼，誰在怕？誰在擁有？你們腦袋榨乾了沒？還是頭腦死了，心沒死？」

陳老師再度丟出這種讓頭腦「當機」的問題，要跟上老師的速度，不能去

思索他講了什麼，否則幾個彎轉下來，不是暈頭轉向，便是頭痛欲裂。

「你們可以繼續不知道，繼續不知道人『如何知道』，還要我說什麼？如果不必講話多好！」

「嗯。」肯點著頭。

「你們可以醒過來了嗎？可以不要再做夢了嗎？真的，多做一些好事，讓

黑毛豬常在湖邊逡巡，不知牠們嘴裡嚼著什麼？ ◎林權交攝

自己早一點醒過來。不管你多愚蠢或者聰明，少那麼愛自己，多愛別人。縱然最後千瘡百孔，變成一件破衣服、爛衣服，還可以拿來蓋在乞丐身上。乞丐死了，這件衣服還能裹屍。要從自我的迷夢裡覺醒，只有走這一條路！」

一時，大家啞口無言。

陳老師等了一會兒，換下「嚴峻」的臉孔，笑咪咪地看著秀秀，「妳呢？晚上別穿那麼多的衣服睡覺了，不會死人的。『怕』不會死人，『冷』也不會。人怎麼會死？只因為人『想』死啊！人本來是不會死的，這個世界沒有半個人啊！一個影子必須怕一個影子的消失嗎？妳還要繼續保有妳的恐懼嗎？」

「我知道，就是要自然。」秀秀說。

「自然是什麼？自然也是妳現在創造的理解呀！」

秀秀笑了，「對呀！那我就要順服自然，不要再去製造恐懼。」

陳老師很好奇，「萬一自然讓妳很怕冷，從腳底一直冷上來，那怎麼辦？和它同在啊！這些變化不是很棒嗎？人有時想穿衣服，有時想脫衣服，不是很棒嗎？需要抗拒或投降嗎？不要再當條狗了，好不好？狗才會咬著尾巴團團轉。好了，我講很多話了，你們也該送我一句話，誰要先講？」

秀秀平靜地看著老師，「遇到你是福氣。」

「遇到妳自己才是福氣，可是別把福氣當椅子來靠。不是說不用腦筋了嗎？講話要算話啊！當一個人講話算話，他就變成一個神；人講話不算話，就變成鬼了。」

蹲在地上的竹眠抬起頭，「送你一句話？隨便什麼話都可以嗎？」

「妳隨便講一句。」

「你幹嘛跑進來？」

陳老師一逕點著頭，「我幹嘛跑進來？竹眠講對了，她瞭解我，她知道我。」

做我自己
我可以讓它發生嗎？

然後，陳老師轉向一路上默默護持的朋友，「認識你，我很高興！你是翅膀，我是天空。我們是好朋友，請你也送我一句話吧！」

等待許久，翅膀沒有吭聲，城光開口了，他小聲地說：「做我自己。」

貪吃嫩芽的牛兒，
幾乎要踩進湖裡
了！◎林櫂交攝

「這句話，別人講來有力量，在你嘴裡卻很抽象。」陳老師神秘地笑著，「我每個動作、每個感覺，都在做我自己。我渴了就喝，冷了會蓋被。想罵人的時候罵，想愛的時候愛。我是這樣做我自己的，你準備怎麼做你自己呢？你不是政客，別老是喊口號，送我一句人講的話！」

「我會跟隨你。」城光說。

「咦，你不是一直這樣做嗎？難道你從來沒有跟隨我？」

「有！」

「跟隨我幹嘛？我是世界，你怎麼跟隨？跟隨我，我是誰？你看我是誰？誰在看你？我用什麼看你？我用一片葉子、一個聲音、一陣寒冷看著你，你打算跟隨什麼呢？如果我是死神、我是黑暗呢？你怕不怕淪入黑暗？如果我是光明，你願意成為光明嗎？」

「是啊！」城光應聲。

「那我到底是什麼？」陳老師問。

「你是什麼，我就是什麼！」

「我是什麼？送我一句話吧！只要你說得出來，我就認了。」

「你是神！」城光斬釘截鐵地說。

「我是人，一個非常普通的人。」老師不以為然，「我只是沒有人的恐懼，也沒有人的想像，我從來沒有來、沒有去，也從來沒有生、沒有死，那麼請問我是誰？我當下是誰？誰在講話？用什麼講話？講什麼話？

誰在聽？你聽到什麼？送我一句話！」

「我可以讓它發生嗎？」這句話發自卡蜜兒。

「讓什麼發生？一樁愛情嗎？」

「其實，我沒有話講。」

「為什麼沒有話說？妳每天都有話說，即使閉著嘴巴，心裡還在自言自語啊！妳想讓什麼發生？妳說了就算！」

「所有事情。」

「所有事情不是一直在發生嗎？這句話不是廢話嗎？」

「是啊！」

「妳為什麼老是在講廢話？有事情發生嗎？」

「不知道。」卡蜜兒噤聲。

米多麗忍不住喊了一聲，「老師，你是佛！」

「我不要當佛，這頂帽子戴得太高了。肯，你要送我什麼話？」

「神愛世人，我愛世人，這是我的道路。」肯激動地說。

「講這句話要負責任喔！」

「負責任，生生世世負責任！」肯保證。

聽到肯的心聲，老師便說：「那就別搞一些狗屁倒灶的事，撿軟柿子吃，別讓我再為你傷一點腦筋了。我有太多事情要操心。我真希望能夠四方雲遊，享受一下美好的歲月。」

陳老師的目光，移向一個整晚安安靜靜的人，「阿正！你好幾天沒睡，要不要一塊兒喝瓶啤酒，再回去睡覺？」

阿正搔搔頭，「喝茶吧！」

「好。喝杯茶，我們就回去睡覺吧！大家坐過來，喝茶！」

夜已深，這才發現窗玻璃上貼著一張張年輕的臉孔，原來是住在附近的摩梭人。他們站在寒冷的屋外，好奇地研究了我們一夜。這堂課的結尾，轉為師生間的談笑風生，就像暴風雨過後，天空再度露出澄清的喜悅。

走出希望酒吧，不意踢到滿天星斗，卻找不到一絲身心的雲絮。星空下，我們沿著湖岸魚貫而行，走在醒與睡的交界，已無心去分辨什麼是什麼了。

後記——時間線上的窘境

加開的這堂課，參與的人在面對三位代表急轉直下的呈現，不啻晴天霹靂。

在生活中，我們也會遇到這樣的情況。儘管熟悉的劇本裡找不到滿意的對白，至少還可以用憤怒、反擊、自憐或退縮來反應。而來到瀘沽湖，再度進入時間線這趟超越時空的心靈之旅，我們明白遊戲規則已經更動了。

在時間線上，熟悉的延續感和行為模式一再被打斷，我們惱怒、驚恐之餘，多少也清楚，自己的界限已經曝露了；不能再以舊有的模式來打發，應該要超越了。問題是放棄已知，令人感到惶恐，更不敢投入未知來行動，這種窘境，陳老師常用「狗咬尾巴團團轉」來嘲弄我們。

誠然！每一個勇敢踏出來的人，都是勇士，無論是否意識到「自我」的子虛烏有，而縱浪大化本屬平常！至少敢於站出來，與投入未知的代表們面質，這種舉動多少含有自覺的成分；何況延續的慣性被中斷時，除了反感，也攪和了某些訊息。

的確，這個「訊息」超出頭腦的理解，它非思，非想，非感，非覺。這時，我們不能忽視一個事實：已知的世界只是浩瀚穹蒼中的一粒塵埃，我們藉著已知來運作生活，最後讓知識統治了我們。可是你我心知肚明，知識並非生命的起源，最多它只能複製生命。因此，從已知中解脫，不再狗咬尾巴團團轉，正是現代人的當務之急！今日的開悟之旅，是我們個人的一小步，或許是人類心靈的一大步。

瀘沽湖暮色。◎林權交攝

披上外衣的人
誤以爲自己就是那件外衣

米多麗的心情緊張，胃部一陣緊縮。代表陳老師，這與平常代表別人不同，因為他是「大師」！來提問的人又都是拿出切身的問題來，真怕，搞砸了……

閉上眼，眼前閃現水晶球的影像，米多麗跟隨那個意象，身子開始在原地打轉，心情也逐漸輕鬆了。

有人上來提問題，張眼一看，是秀秀。她的模樣讓人吃驚，就像「夜訪吸血鬼」裡，露著尖牙、青色面容的鬼魅。她在問：她怕鬼，怎麼辦？但是，她沒照鏡子，她自己就是鬼了……。

米多麗心中有一個清楚的聲音：這是秀秀的外衣，她選擇要披上的。爲什麼要這樣活著？米多麗想懇求她：「照照鏡子吧！看看自己的模樣。」但米多麗沒說那麼多，只是告訴她：「只要不怕，就沒有鬼。」

之後，陸續有人上來問問題。米多麗對他們沒有任何意見，他們都是披上外衣的人，而且以爲自己就是那件外衣了。雖然懷著這個洞見，

另一方面，米多麗的恐懼也逐漸坐大，無法流暢地表達心裡的聲音；甚至，那內在的聲音也變得微弱了，她逐漸處於一種呆茫的狀態，注意力全集中在恐懼上。

竹眠逼近米多麗，「妳怎麼回事？」原來米多麗和另外一個代表卡蜜兒，回到了自己的心境。米多麗很害怕，內在似乎有個小小的蕊在緊縮，一種無形的威脅探向米多麗，「竹眠要來殺死我了！不！我是不會被殺的！我不能死！」

竹眠拿米多麗沒轍，便與她調換位置。接著米多麗發現，竹眠變了，變成一個陰暗的模樣，怯生生的，害怕著會得罪什麼人，一直在瞻前顧後，看起來好小好小，大約十歲左右，「可是我已經三十歲了啊！事實上，我已經長大了啊！」

米多麗忽然放聲大哭，累積多年的

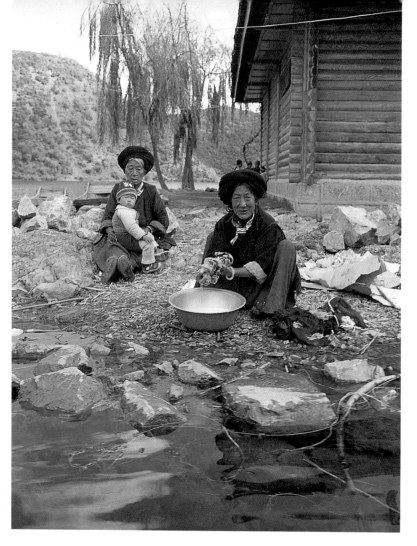

只有年紀較長的摩
梭人，家居仍穿戴
摩梭服飾。

鬱悶一舉爆發出來，「我看到了，那個形象，我一直穿戴在身上，一直不願捨棄的形象，是這麼的小、這麼無能、這麼灰暗啊！」米多麗嘩啦嘩啦地哭著，傷心竟給自己穿了這麼多年的小衣服，手腳不能施展，甚至見不得光，繃得好難受啊！另一方面，鬱悶的胸口也逐漸鬆開了，她感到有個不受催折的部分，一直默默接受著陽光。

這個晚上，是米多麗心境上的轉捩點。一種新生的喜悅，從心底泛上來。這喜悅溶解了打從踏上旅途，心裡拴得最緊的一根發條，從此，她能夠放鬆，在課程中接受那些不知道的，或者是難堪的狀況。她說：「我要脫下那件小衣服，因為我已經長大了！」

希望酒吧的那一杯走「昏」酒

雲杉坪上時間線的撞擊持續發酵。前往瀘沽湖的路上，米多麗曾問葭菲：
「當老師一喊結束，妳便馬上從老師的位置，回到自己的狀態，究竟這個
開關何在？」

來到雲南以前，老師在課堂上就排了幾次時間線，葭菲都擔任代表。

在雲杉坪上，面對眾人提出的問題，葭菲覺得越解釋、說明，就越偏離當時所「經歷」的。雖然溝通必須透過語言，然而這又是混亂本心的源頭，真是吊詭！

對米多麗的問題，葭菲並沒有深究下去，「對我而言，承認現象要比面對它來得容易。找到一個簡便、隨手可得的概念，足以結束這一切，把發生的現象歸檔，畫下句點，也代表我解決問題了。」

抵達瀘沽湖以後，葭菲覺得身體非常不適，拉肚子，而且畏寒、噁心想吐。篝火晚會結束，她打起精神到希望酒吧上課。沒想到這個晚上，她再度進入時間線的旅程，不同的是她這次不是代表，而是以自己的身分站出來。她形容那時的心情：「我無法找到那個轉換角色的開關，卻找到另一個開關——恐懼。」

面對時間線的直接撞擊，葭菲內心不斷升起警戒，絲絲恐懼，盤根錯節地圍繞著她，「我害怕進入那個地帶，害怕投入一無所知、一無所有的狀態！」

像是應和著心裡的憂慮，葭菲的腸胃也不停翻絞，為什麼時間像是凝滯了，一分一秒過得如此緩慢？恐懼到無以復加時，葭菲突然以一副不服輸的態勢，進入眼前的「時間線鐵三角」。

「我不曉得要問什麼……也不曉得自己要做什麼？」葭菲習慣以「不知道」來起頭，接著再導向一個理想的目標，當作故事的結尾，然後可以下臺一鞠躬。

「我毫無察覺，拿出這個劇本開始上演，所以轉身面對米多麗，以加菲貓的表情，呈現茫然與不知無措，米多麗馬上給我愛的鼓勵；下

湖畔的鋸木工人。

一秒鐘，就被竹眠識破手腳，喝斥我不要再上演乞憐的戲碼！」

驀然被打斷，葭菲內心的導演也當了機，卻沒有被打敗；她還是知道戲怎麼演下去，因為這舞台她太熟悉了。

「可以跳生命之舞啊！」葭菲心底的導演催促著，我想跳自己的生命之舞吧？群魔亂舞也是表演啊！

然而，從自己綁手綁腳的移動裡，葭菲明白，她並非真心想跳，只是想應付眼前的難題，交差就好。

「我無法再跳下去，因為此刻的我，要的是對這齣戲碼的高度肯定，我清楚知道這一點！但是這個三角舞台不會有任何掌聲，還會給我最嚴厲、直接的劇評，甚至摧毀這座虛幻的舞台。最後，我只能離開這個方寸之地，心裡有著難言的懊惱與不快。」

坐在台下，看著身旁的夥伴一個個上台，接受一波又一波的錘鍊，有人或有所得，有人呆若木雞，有人悵然。葭菲幽默地說，自己像是偷飲了一盅走婚酒，趁著酒意攀上花樓，以為能獲得屋內姑娘青睞，不料走婚酒也是走「昏」酒，後勁頗強，一個踉蹌跌落花樓，驚動獒犬追咬，只落得倉皇失措，狼狽而逃。

「這就是我的模式嗎？我緊閉心眼不想正視。那道門上的開關，也就此緊閉著……」夜已深，回程時，葭菲縮在豬槽船上，避著凜冽的寒風，她喃喃自問：「這破落的身心，怎擋得住刺骨寒風呢？」

生龍活虎的慈悲

來到瀘沽湖的第一晚，再度體驗了陳老師的時間線。排列結束後，陳老師要大家送他一句話。輪到竹眠時，她說：「你幹嘛跑進來？」老師竟然認為竹眠講對了！

再度擔任陳老師的代表排列時間線，對竹眠而言，她確定沒有所謂出與入的過渡，只有此時此地。

竹眠說，她在排列中的經驗，很難用言語描述：「我不知道，也是知道的。」

不再拿經驗和想像當做參考時，竹眠才看見眼前發生的事，也清楚自己根本不知道怎麼辦，因為過去的經驗派不上用場。然而，如果不小心，把這種領悟當成一種答案的話，便又把自己釘在一種看法上。

在這次時間線中，竹眠曾打斷了排列，這是個考驗。她數度焦慮地走來走去，以緩和知與不知間的張力，直到放手一搏，進入未知，也就是行動中，才能明白當下沒有對錯，沒有人我，也沒有內外，只有生生不息的圓滿呈現。

竹眠談到，這種體會總是全新的，「儘管在陳老師的課堂裡，有幾次被扔進這種不知所措的窘境，與疑慮、恐懼赤裸裸衝撞，但是這些經驗也無法拿來參考。」

陳老師說：「不要自做解人，讓那個未知來承載你。永遠不要拿個『有』來限定『無』，這是見道以後的修行口訣，而行動的當下一定是未知的。」

竹眠相信，在老師的時間線排列裡，代表們面對前來提問的人，都直覺地感知到頭腦無法理解的訊息。對竹眠而言，這不算「知道」，頂多是知道自己「不知道」罷了。要「知道」，只能行動，行動中的未知，具備了創生一切的智慧。

行動，思想就不存在了！因為行動是頭腦無可企及的領域，對頭腦而言那彷彿空無。甘願接受無知的事實，又要有所行動，那麼接下來發生的事，也許無法測度，或者被視為脫序，竹眠勉強形容，那像是一種無所顧忌、生龍活虎的慈悲，源源不絕地湧出。

翅膀的希望工程

一個在台灣生活優渥的少爺，何以會在瀘沽湖弄個酒吧？這個疑問，一直
到踏上瀘沽湖的里格島，疑雲才逐漸散去。

瀘沽湖的美雖然醉人，這裡的生活
水準卻還未提升，居民普遍貧窮，
孩童失學問題嚴重。很多年輕人，
如史特龍、魯洛、拉都等，連小學
都沒畢業。

然而，中國政府無暇也無力照顧這
群山間子民，地方上也並未認真看
待失學問題，常使得民間有識之士
挫折不已。

隨著瀘沽湖觀光業興起，只要陪陪
觀光客、打點工，生活就沒問題，
這也讓一些摩梭青年得過且過，沒
有上進的動力。少數離鄉背井的
人，見過世面以後，則把家鄉當作
回憶中美麗的夢土，並不想回到貧
窮的故鄉安家落戶。

連吊兒啷當的魯洛都說：「再過五
年，瀘沽湖就會徹底改變了吧！」

的確，絡繹不絕的觀光客除了帶來
金錢，也帶來強勢的文化與價值
觀。為了經濟收益，瀘沽湖還能維

希望酒吧的羊頭骨裝飾，扎
西客棧的每間房門口也有。

持原始清澈的風貌嗎？當地的摩梭
人有足夠的見識與主體力量，在開
門迎接外來的衝擊時，仍保有自己
獨特的傳統嗎？

翅膀原本把注意力放在學齡孩子身
上，希望幫助他們復學。等到與魯
洛、拉都熟識以後，他發現，這群
留在瀘沽湖的年輕人，才是幫助族
人挺立的中興部隊。所以他投資了
這間希望酒吧，交給最有領導能力
的拉都來經營，希望能夠成為失學
青年再進修、學習的基地，也成為
瀘沽湖希望工程的起點。

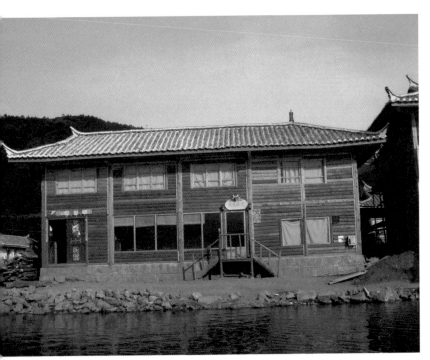

一個生活優渥的少爺，何以在瀘沽湖弄個酒吧？來到里格以後，我們的疑雲才逐漸散去。　◎林權交攝

　在談到這些事情時，翅膀的聲調有些急促及設身處地的難過。一個在台灣漂泊的浪子，居然在萬里之遙的瀘沽湖投注心力、熱情。是因為一種不忍吧！加上陳老師的激勵，儘管是涓滴之流，雖然沒有可堪告慰的成果，這個夢想家仍然在此持續他的「希望工程」。

「河左岸」的音樂飄揚在希望酒吧，有點「異世界」的氣味。世界上有很多湖比瀘沽湖美，有很多少數民族都保有特殊的習俗；原本對於里格，翅膀也只是個來去兩相忘的過客；後來和它愈靠近，愈發現這裡有著他所關心和關心他的人。

我們這次旅行，也是翅膀的善行義舉，他的款待與所收旅費相對照，根本是賠本生意。

此時，耳中的河左岸，不再只是一種布爾喬亞式的浪漫了。那當中還有一種人的品質與胸懷，是現今台灣還不甚普遍，而中國還在萌芽的人道主義精神。希望酒吧就是這種精神下的產物。

大小扎西與阿車瑪

在瀘沽湖，扎西是紅人，甚至還沒啓程，他的名號就響到台灣，連瀘沽湖
在哪兒都摸不清楚，我們就知道扎西了。

該怎樣描述扎西這樣一個人呢？一
個評價很兩極化的摩梭男子！在瀘
沽湖，他算名人；在里格，他是客
棧老闆；在摩梭人母系社會裡，他
算是有點地位的男人。

個子高，胸膛闊，戴頂呢氈帽、配
腰刀、著長靴的扎西，渾身散發一
股陽剛的男人味。「不是只有摩梭
人在走婚，全世界的人都在走
婚！」這是扎西經常掛在嘴邊的經

典名句之一。

里格島經營客棧的人很多，扎西肯
定是當中的佼佼者。在他的聊吧
裡，每天都有來自世界各地的客
人，扎西總是很熱情地談摩梭人，
聊走婚，分享他八歲當喇嘛，十八
歲還俗的心路歷程，講述他在大山
裡險遇餓狼，幾乎喪命的故事！

扎西的聊吧裡，貼掛著許多他的照
片，都是投宿的客人拍
攝後寄來的。當我們要
求扎西一起合照時，發
現他很會擺姿勢，往往
頭一偏，身一側，活脫
脫秀出一個明星般的架
勢來，這大概是最上相
的角度吧！

這是扎西一家。為了拍照，扎西
糾集一家人，忙亂了半天換衣
服，慎重地留下這幅合照。
◎林權交攝

評論扎西很難！喜歡他的人把他捧上了天，厭惡他的人對他嗤之以鼻。不過喜歡和厭惡之間總有一個平衡點：扎西，是個朋友，你可以信任他，如果……你信任自己的話！

如果你有機會來到里格島，就算不住在扎西客棧，也可以到聊吧來，和這個渾身上下都是故事的摩梭人，交換一下你的故事。

小扎西今年十四歲，女人緣已經不輸老爸。頭上戴著一頂狐狸毛圈成的帽子，小臉揉合了父親的俊帥和母親的溫厚。小扎西很喜歡讀書，立志要上大學。女人們看好小扎西的潛力，不少人笑說要把他訂下，預備做將來的男朋友。

小扎西上學之餘，就幫忙家事：划船、端茶，在客人之間穿梭，沈穩地回答各方的問題，諸如：幾歲啊？喜歡哪門功課啊？將來想做什麼？小小年紀，已漸露少年英氣與洗鍊。

晚上，我們在聊吧啃瓜子、喝茶。米多麗和葭菲正纏著小扎西，翅膀領著小扎西的母親阿車瑪進來了。扎西和阿車瑪選擇一起生活，我們從父權的觀點，視他們如同夫妻。阿車瑪有胃痛的毛病，翅膀想請學過中醫的竹眠幫忙看看。

竹眠細問阿車瑪的飲食起居，才發現阿車瑪在嫻淑負責的外表下，有一顆敏感與要強的心，事事要求妥貼，自然終日懸著心，日積月累的操煩，全反映在她的胃和黯沈的氣色上。

阿車瑪一副擔心又為難的模樣，她不是擔心自己的身體，而是擔心客人的感覺，這樣會不會太麻煩人家了？又惦記著要帶另一批客人參加篝火晚會……

扎西坐在不遠處，目光停在電視螢幕上，正在播放中國電視台特地拍攝他翻山越嶺，走茶馬古道的紀錄片。三不五時，扎西便轉過頭來看看妻子，一種含蓄、溫柔的支持，牽繫在這對夫妻之間。

竹眠打算以簡單的手法治療，結果阿車瑪有事急急離開了，此後再也沒有機會接觸。竹眠直到離開瀘沽湖，都記掛著阿車瑪。

瀘沽湖的兒女要走向何方？

細看摩梭人的眼珠，都有一種美麗、半透明的琥珀色，就像清晨的瀘沽湖，那是生在這片湖光山色裡才會有的澄清。

常和我們接近的魯洛和史特龍兄弟，一個二十歲，一個二十四歲。他們書讀得不多，國小沒畢業就輟學了。年紀輕輕就必須為自己的生計負責，甚至背負家庭的重擔，他們看起來比實際年齡成熟。

有瀘沽湖竹野內豐之稱的魯洛，是一個很俊、愛現的小伙子。他很愛

和一般的摩梭姑娘一樣，拉都白天必須洗衣做飯、餵養牲畜、忙地裡的活，晚上則是希望酒吧的老闆。

唱歌，「美麗的瀘沽湖啊──」嗓子破了還繼續唱，一首接一首，沒完沒了。魯洛還有些孤僻，他在村裡不參加篝火晚會，不泡酒吧，很少和村裡的小伙子玩在一塊兒。不幹活的時候，經常露出一種憂鬱的氣質，一個人坐在角落，不知是在沈思還是發呆？他沒多大耐心去聽別人說話，對自己的人生倒是有確定的想法，而且樂意告訴別人：「我要開一家客棧，在五年之內。我估計瀘沽湖再過五年，就不是這個樣子了。五年內開不了客棧，這輩子我也不想再做什麼了！」

史特龍則完全是另一種典型。他的五官輪廓很深，捲髮，粗看之下，真像小一號的席微斯史特龍。他很沈默，比較疏遠客氣，但臂力驚人，只要由他划船，那船肯定走得特別快；殺羊的時候，他兩隻手一扭，就能把羊脖子扭斷了。

現在史特龍很少去走婚，他總說「我的年紀大了」，與還是興致勃勃

的魯洛不同。他不想像一般摩梭人那樣開客棧、酒吧，倒想開一間超市。這真是有點奇怪！在原始的瀘沽湖畔，一片鄉間景象，黑毛豬在地上跑來跑去，很多家庭沒有自來水、沒有抽水馬桶……，在這樣的地方豎立一間如同「頂好」的超市，畫面是有點突兀。還好的是，如果超市沒開成，他也不會在意。史特龍其實胸無大志，只要有點事做，可以生活就好了。

開朗的笑聲，不做作的大方，是初識拉都的第一個印象。當一個與你不太相干的人，在你面前不設防地訴說她的煩惱時，你很自然會將她當成朋友，拉都就是這樣一個小姑娘。

拉都和里格許多的年輕人一樣，處在傳統與現代的夾縫中，有著難以言喻的悲情。

他們在瀘沽湖長大，是山的小孩，是湖的小孩；在這裡，有「馬幫」可以走向山裡，有「豬槽船」划在湖裡。當四面八方撲過來的文明，逼使他們必需往新的世界前行時，他們茫然了，拿不出上手的工具，來探索這個新世界……

有一首歌是這麼唱的：

初昇的日啊
是誰將瀘沽湖填平成了舞臺？
初昇的月啊
是誰把走婚編成了最賣座的戲碼？
格姆女神啊
妳是我的白天我的黑夜
我們是妳懷裡跳著神聖舞蹈的摩梭子民
只是當跳完了這一曲
下了舞臺的我們要走向哪裡？

和一般的摩梭姑娘一樣，拉都白天必須洗衣做飯、餵養牲畜、忙地裡的活，晚上她則是希望酒吧的老闆。里格目前有十多家酒吧，都是極具個人特色或當地風味的酒吧，希望酒吧是其中之一。

原始粗糙的木頭桌椅，燦爛笑容的小女孩，帶給人一種自然的舒適。

在希望酒吧裡，拉都天真地說：「我不太懂得怎麼經營酒吧？我不會調酒、不會煮咖啡、會做的餐點也不多。但是，進來酒吧的都是我的朋友，離開了，我們還是朋友！」

是啊！誰說開酒吧，一定得會很多玩意兒？

←摩梭人走婚以感情為基礎，一旦沒有感情，男子不再登門，或女子閉門不納時，關係亦隨之瓦解。 ◎林權交攝
↓湖上泛舟。

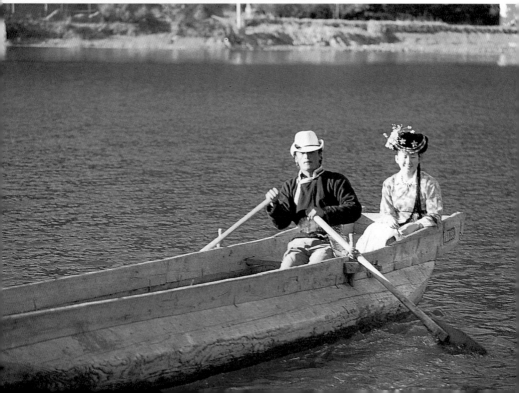

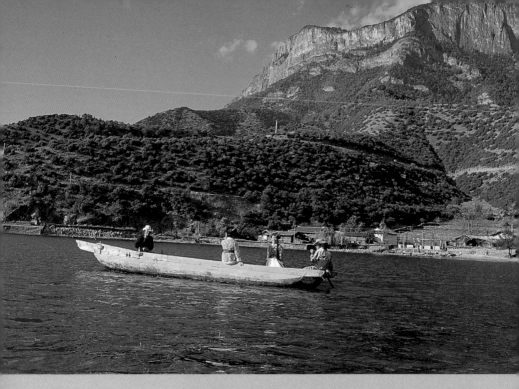

第六堂課

2003/11/26上午

來到瀘沽湖的第二天早上，

我們在希望酒吧上課。

從窗戶望出去，

可以看到蒼山圍繞、波光瀲灩的瀘沽湖。

陳老師在聽到吉娜的一句話之後，

引發了一個突然的舉動……

↑湖上泛舟。陽光下，水天一色，四周山巒碧圍翠繞，湖水清澈如鏡。

吉娜一句話引來傑西的時間線

湖光瀲灩，陽光和煦，一大早，我們就聚攏在希望酒吧。

談話中，吉娜不避諱地提到兒子的病況。

去年七月，吉娜的兒子發病，夫妻倆到處燒香，求神問佛，據說神明的旨意要他們去做社會工作，自此傑西與吉娜便許願走上助人的路途。

吉娜的臉蒙上一層愧意，「照西醫的說法是急性精神分裂。兒子的病，讓我看到自己做為一個母親，給他的愛居然造成壓力，也看到自己的操控、指使，都以為自己想的就是最好的⋯⋯以前我只聽想聽的，只看想看的，現在我會去傾聽，開始去瞭解每個人的不同，開始學會尊重，才懂得做自己喜歡的事情。」

傑西與吉娜夫婦為人誠懇，不曾陷在自我的苦難，又常幫助有困難的人，為此陳老師希望能為傑西做些事情，

時間線上的人生。

比如幫助他更貼近自己。
儘管會延緩課程進度，老
師還是詢問傑西要不要排
個時間線？傑西稍作考
慮，便應允了。

老師請傑西站到場中來，
以進行時間線的排列。

「傑西，請你感受一下這個
空間，你的過去在哪裡？
未來在哪裡？先確認你的
位置在哪裡，再把人找進來。」

在母雞的守護下，小雞放心地向這個世界張望。
◎林權交攝

傑西選擇站在酒吧的正中央，即是
「現在」的位置。找到位置後，傑西
環顧四周，卻無法選出任何代表。老
師建議他看一圈，把眼光放在每個人
臉上停一下。

為了緩和氣氛，老師促狹地看向吉娜
說：「啊！搞不好就是吉娜哦！」

或許是這句不好笑的笑話，緩和了傑
西的情緒，他終於找到肯代表「過
去」。安排好肯站的位置及面對的方
向，又躊躇了好一會兒，才找了米多
麗代表「未來」。三個人成一直線，
過去與未來在現在的兩側，三人互不
相視。

陳老師引導三人在自己的位置上深呼
吸，「手臂垂在身旁，不要交握，放
鬆。有任何感覺或訊息，不管是肢體

上的、心理上的，都不要控制，不要
害怕。」

代表們的氣息漸漸平順下來，老師繼
續說：「允許一切呈現。時間線能夠
披露我們生命的真相。呈現過去、現
在和未來的我們是怎麼活著的？唯一
的原則就是不要控制。」

順著內在直覺走
爸爸去哪裡了？

「過去」覺得心跳加快，有點慌，站不穩。

「未來」的眼光一直看向遠方，彷彿有個美好的目標，腳卻定在原地，沒有動力往前。

「現在」覺得還好，只是手腳比較冰冷。

過去表示，在這個位置上，感覺不到現在和未來，「他們離我很遠，我被擺在一個角落，好像有什麼東西隱藏在這裡，我不是很清楚。」

接著過去的腳開始抖起來，愈來愈厲害，但是他說：「我不能倒下去，不管怎麼樣，都要撐住，我覺得我很重要。」

陳老師告訴三位代表隨時可以發言，他盡量不介入。

過去不停地打哈欠，未來覺得內在有一股堅強的意志，現在卻開始想到母親，而且想流淚。

未來馬上表明過去和現在的表現，和他內在堅強的意志相違背，「我不是

美景如畫，畫中人亦喜不自勝。

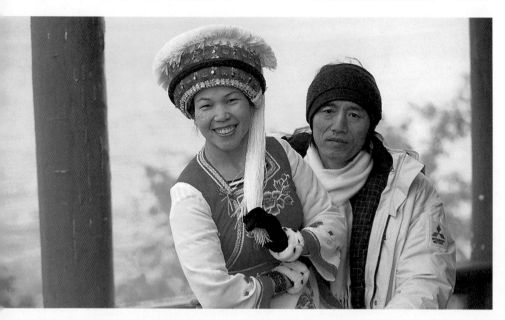

179

這樣的，我不是軟弱的！」

「只是很辛苦。」過去接著說。

過去跪了下來。

老師繼續引導：「知道嗎？你們三人都看不到彼此，這在時間線裡是很特別的現象。如果你們不過濾任何訊息，我就不需要介入。」

未來表示很生氣，不想看其他二人。

「我不知道還能撐多久？」過去說。

現在反駁：「我覺得很有精神。」

像是回應現在的堅強，過去的哈欠更大聲、更頻繁了。

未來說很討厭聽到過去打哈欠，然後忍不住大聲喝叱：「你怎麼這麼沒用！」

跪在地上的過去，突然大喊：「媽媽！」

「我對他現在這樣子完全無法接受。」未來不悅地強調著。

過去再度大喊：「媽媽！」停了片刻，又繼續嘶吼著：「妳不要逼我！」

現在很平靜地說，他沒什麼感覺。

未來卻說：「你在騙人！」

過去整個人趴在地上，他請求現在：「你可以來看我嗎？」

現在靠過去，將手搭在過去的肩上，過去執拗地說：「這樣的力量不夠，我不會起來的！」

同時，未來忽然蹲了下來，覺得自己變成一個小孩，「我要找我的爸爸。」

看著不知所措的傑西，老師再度下了指令：「同樣的原則，不要壓抑、不要過濾，順著直覺，讓事情直接發生。」

未來開始爬向過去，哽咽地說：「你是我爸爸嗎？我要找我爸爸，爸爸去哪裡了？」

過去忽然冷酷地說：「不在！這個家就是我最大。」

未來的聲音更微弱了：「我要找爸爸。」

聽到過去與未來的對話，即便心裡被某些話語牽動，傑西仍舊無法融入眼前的情況。

沒通過這一關，無法成為爸爸

看著賴在地上的未來，過去說：「你要什麼，我都可以給；你要爸爸，我沒辦法。」

未來任性地說：「我沒有你這種媽媽！」

「隨你怎麼講，反正，我是這個家的權威。」

「我覺得好孤單。」未來瑟縮著。

現在忽然對未來說：「他根本不是你爸爸，當我聽到權威的時候……權威是我媽，不是爸爸。」

未來忽然歇斯底里地吼著：「你不是我媽！」

過去再度強調：「不管你承不承認，我是這個家最有權勢的人。」

現在終於忍不住，痛哭起來。

未來又大聲地對過去吼著：「我不喜歡你！我不要你！我要爸爸！」

現在撲到地上，激動地抓著未來的手，像要宣告什麼：「爸爸在這裡，我就是，我就是！」

摩梭女、乘豬槽船於湖中蕩漾，以及湖上清亮悠揚的歌聲，素稱「瀘沽湖三絕」。

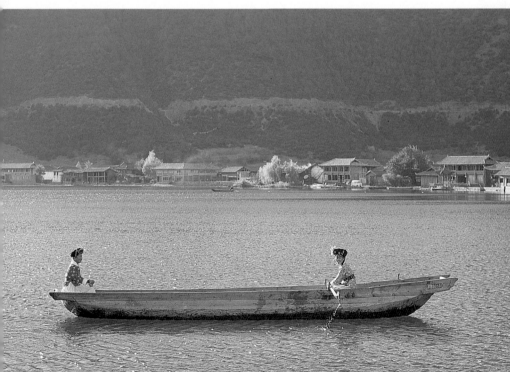

未來小聲地說：「可是我覺得你沒有力量。」

現在安慰未來：「爸爸不是用力量來展示的。」

「不行！我需要一個有力量的爸爸，他能夠給我一個榜樣。」

一旁的過去忽然插話：「你沒過這一關，是無法成為爸爸的。力量在我這裡！」過去的音量越來越大，「我要什麼有什麼，我說什麼是什麼！」

未來也吼著：「我討厭你！」

過去吼回去：「住在我家，要聽我的！」

未來慫恿現在去揍過去，現在拒絕，「我不會這樣做。」

過去嘲諷著，「要過我這一關不是靠打架，他與你一樣都是小孩啊！怎麼當爸爸？」

未來：「我希望有個像奶奶一樣有力量的爸爸。爸爸，你要看他，要面對他！」

聽到未來的請託，現在終於走向過去。看著過去，現在開始乾嘔起來。

過去搖搖頭：「你和你爸真像，我們家的男人，都是這樣子。」

現在無力地說：「過去是這樣，未來不會了。」

過去咆哮起來，「怎麼不會？當父親的不像父親，當兒子的不像兒子！以前是這樣，未來也是這樣啊！」語畢，又氣餒地說：「我們家就這樣，認了吧！」

現在挑釁地問：「這有什麼不好？」

「很不好！你看未來這個樣子，有什麼好？」

未來請求現在：「我希望你不要逃走。」

現在感到無力，打算妥協：「OK，沒有關係，你也不必這樣子。我不要逃走，也不要fight！因為那是你自己的事。」

這個家，父不父，子不子……

看著現在想要退卻，未來卻說：「爸爸，其實你心裡不是這樣想的。」

現在聽到這句話，情緒一陣激昂，極欲維護的平靜開始龜裂，「我剛剛……其實心裡有一點生氣，但又覺得……不需要如此。」

「爸爸，你一直習慣這樣，也讓我覺得自己是殘缺、弱小的。」未來繼續懇求著，「你可以再試一次嗎？」

現在一股氣上來，「我可以再試一次，沒問題。」頓了一下，又改口：「但是，我覺得……不需要。不需要表達憤怒。」

過去直說：「我需要！你嘴裡說不需要，它就是存在啊！你不能偽善，這樣過不了這一關。」

現在又陷入長長的思考，「我非常掙扎，但我選擇……還是不要。」

「你不要？那他永遠就是這樣子喔？」過去指著地下的未來。

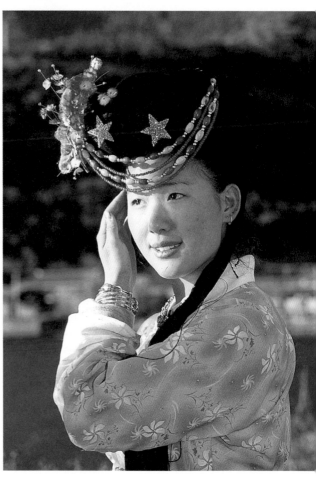

瀘沽湖的俏姐兒——七斤，據說她出生時才七斤重，因得此名。

現在急欲撇清關係：「那是他。」

過去嚴厲地說：「那也是你的命運！我們家就這樣子嗎？當父親的不像父親，當兒子的不像兒子，這個果還要繁延下去嗎？」

吉娜在旁，早已撲在桌上哭得肝腸寸斷。

老師輕聲提醒現在：「這對你的兒子會有幫助，試著穿越。」

過去突然說：「你總要當個父親吧！你要當我的兒子，而不是先生！」

現在沈吟著，陳老師再次提醒傑西不要壓抑，讓一切呈現。

面對這場人生的戲碼，現在的心情不覺混亂起來，「但我就是不會……一開始，我有被激怒，此刻我不覺得。你要我穿越，我不會……但是我感覺到……很想槓回去，又能停下來的時候，那種感覺好棒！」

未來大聲吼：「你騙人！你哪是這樣啊！」

現在也大聲吼：「Shut up！小孩子不懂事！」

未來不甘示弱回吼：「因為你不老實！你都在說謊！你心裡是這樣想的

嗎？講道理有什麼用！你只會講道理。」

面對未來的指控，現在無語回應，半晌，冒出一句：「我覺得你很幼稚。」

未來理直氣壯地說：「我是小孩啊！」然後又小聲地說：「因為我是你。」

過去也大聲地說：「這裡不是講理的地方，有本事就先愛他！有本事也來愛我！說什麼頂撞、想衝過來，你把我當做什麼？而且你這樣子也不像頂撞。」

現在也火了：「我怎麼衝撞？你不要搞錯耶，你是我生命的力量。」

未來也加入戰局：「他很可惡，他把你壓得死死的，害你都出不來。他罵你耶，王八蛋！」

過去大聲喝叱：「小孩子閉嘴！」

孩子，請尊重我的命運！

未來與過去的對立局勢一觸即發，現在楞楞地，不知道該聽誰的？

陳老師慢慢走向不知所措的現在，「只有兩條路，要嘛揍他，要嘛跪下去。」

面對這道選擇題，現在沈思片刻後，走向過去，跪了下來。

此刻，只聽見門縫灌進來的冷風，呼呼地吹著，以及現在、過去兩人陣陣的喘息聲。

過去緩緩開口：「父親像父親，孩子像孩子，太太像太太，這裡就是個家。」

現在卻說：「家是自由的，不是強迫的，我不希望這樣子。」

過去邊搖頭說：「不是，家是有倫理的，我比你先來。」

「所以我尊重你。」現在說。

「你只要當一個兒子就好了，不要當你的爸爸來照顧我。搞清楚，你只是我兒子。」

「你現在是以母親的身分來和我講話，是嗎？」

現在與過去緊緊相擁，一點一滴釋放內心的激動。

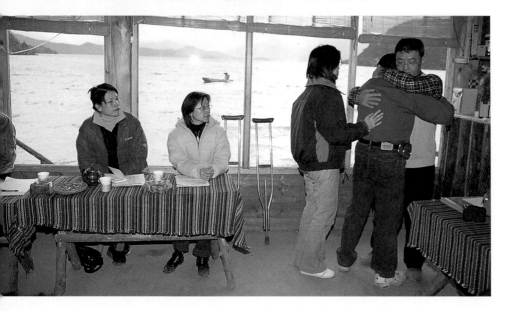

「我就是你的母親啊！我有我的命運，你只要好好的當個兒子就好了。」

現在非常難過，痛哭失聲，「你不用這樣子，媽媽！不用這樣子，媽！」

過去聲嘶力竭：「你又知道什麼了？我因為愛你才講這些。我的苦你又沒辦法知道，你做太多了，就連你父親無法給我的都做了！」

現在哭喊著：「我知道你很無情。」

「你做太多了，不需要。我這麼防衛，就是希望你不要再理我了。家是自由的，你有給我自由嗎？你有尊重我的命運嗎？」

現在像是被敲了一記，悠悠地說：「我沒有。」

過去淚流滿面，「好好想一想，當爸爸的是爸爸，當兒子的是兒子，就夠了，這就是一個家。孩子，你做得太多了，我不需要你做這些。苦一輩子就夠了，到我們這一代就夠了。孩子，做你自己，尊重我的命運，你沒有辦法承擔的。你一切的作為，只會讓我更痛苦，即使我一生孤寂，並不希望看到你也一生孤寂，你瞭解嗎？」

「平常不划船的時候，就唱歌，跳舞啊！」摩梭人如是說，神情瀟灑，彷彿再天經地義不過了。

「我希望你舒服一點。」現在的口氣充滿孺慕之情。

「不需要你可憐我的尊嚴！」過去怒斥，同時堅決地說：「我辛苦走過這輩子，我知道我在幹嘛，不要再過來，不要再繼續支援，我的擔子太沈重，你根本無力負擔，你只是我兒子，一個小孩。對我來講你根本不是大人，也不用代表大人來照顧我，你只是我兒子！」

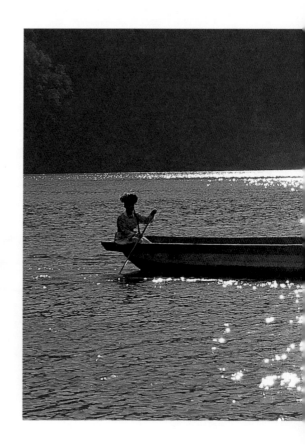

生命已經延續下去
不要再有負擔了

面對過去一句又一句的肺腑之言，現在一直肩負在身的重任，似乎悄悄落地了。

過去勸勉地說：「好，去面對你的小孩。」現在哽咽不語，試圖壓抑即將潰堤的淚水。

過去溫柔地呼喚傑西：「你能當個好

兒子，就會是個好父親。你有力量，你的兒子也會有力量。」

現在繼續低泣著，良久未出聲，然後他站起來，與過去緊緊相擁。

現在終於一點一滴釋放內心的激動，從微弱的啜泣，後來轉為嚎啕大哭，「無論如何，我愛我的媽媽，我一定要做到！不管她對我怎麼樣。不用擔心，這是我的承諾，我會有力量的。」

「我是大的、你是小的；你是我兒子、你不是我先生。」過去哽咽著，再也忍禁不住，悲愴地哭喊：「好好照顧你的家庭，上一代的命運就到這裡為止。夠了，不要想背負我們的責任。如果你愛我的話，這樣做就對了。」過去泣不成聲，「我的命運再怎麼苦，都希望你們是幸福的。」

過去的字字句句像股暖流，不斷流入現在的心裡，像是要盡此生最大的孝道，現在承諾著：「我知道了，你放心，我不會讓你失望的。」

看著從小到大，凡事總是盡力做到最好的現在，過去有種了然，規勸他說：「不用，我對你沒有什麼期待。

生命已經延續下去，上一代的任務已經完成。你要做的是去迎接自己的生命，不要再有負擔了。去面對你兒子吧！」

帶著這份愛，現在走向癱在地上的未來，臉上盡是慈祥之情：「我知道你一直很迷惘，想做你自己，愛你的家人……。我現在知道了，愛本身就是力量，愛不是佔缺，不是遞補。」

「爸爸，我看到你哭，我好高興喔！你不一定要很堅強、很有力量，只要你很誠實，我都覺得你是我的榜樣。」

聽到未來的童言童語，現在笑出聲來。卸下內心的重擔與偽裝，此刻的傑西放鬆不少，眉頭也舒展開來，就像戶外撥開雲霧的天空，清朗明亮。

遊湖的時候，一身摩梭服飾的順子，成為阿正攝影的焦點。

人要活在生命的第一現場
行動會讓一切自然歸位

傑西向擔任代表的肯、米多麗表達深深的感謝。

老師看著我們，又看看傑西與吉娜，語重心長地說：「這個錄音帶帶回去聽，裡面有很多線索與啟示，請你一字不漏地整理出來，相信對你們的親子關係會有幫助。」

一個完整的時間線排列法，包含四個部分：個案治療、團體治療、閱聽治療、文字治療。閱聽治療是全心重聽一遍，把它整理出來則是文字治療。個案治療則是時間線排列，現場的觀眾也可以給予回饋，促進愛的交流，這叫做團體治療。

「剛才肯講到很關鍵的部分，」陳老師說，「不要取代父親去照顧母親，那不是你的命運。做兒子該做的，給出兒子的愛，不要站在父親的位置，不然這對你的母親也是一種壓迫。」

多一點行動，少一點觀念；少一點理論，多一點愛。陳老師提到他只有高中肄業，也不是科班出身的治療師，但是他可以發明人生禪時間線排列，助人滅苦，並且不斷在累積個案當中。他說這個排列法很簡單，只有兩個步驟：一、找出過去、現在和未來的方位，二、選出代表進入方位。原則上，公開進行，指導者非不得已不介入，事先提醒代表不要過濾、控制，讓真相自然呈現就行了。

「之前，我要傑西選擇打一架或者跪下來，其實是要他行動，穿越困難。行動會讓一切自然歸位，回到它該有的秩序。局面不再只是衝突、內耗或無解。打一架表面上是恨，事實上是愛的凝滯或失序。總之，人要活在生命的第一現場，正面讓人看到，也別害怕負面讓人看見。好，我們開動吧！」

午飯時間已到，翅膀早就吩咐住在酒吧後的人家，料理了兩桌豐盛的菜餚。經過一上午的時間線排列，每個人內心都有不小的啟示，流動的愛，就像潮來潮往的湖水，拍打著岸邊。

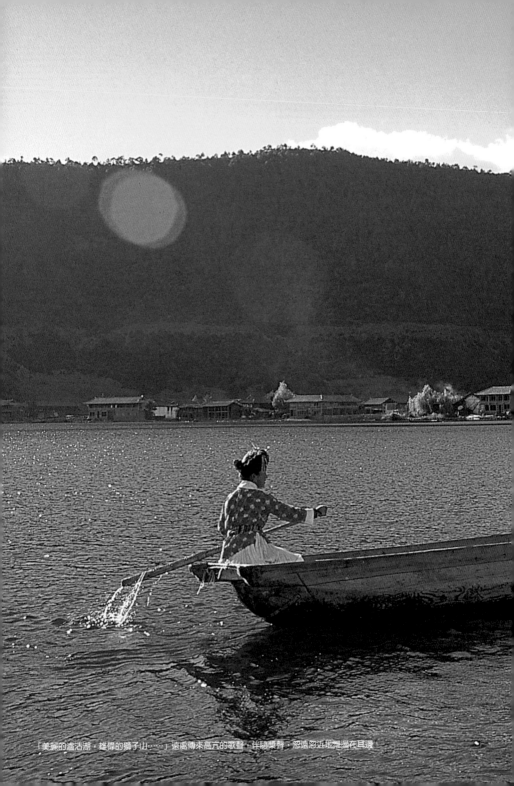

「美麗的瀘沽湖，雄偉的獅子山⋯⋯」遠處傳來高亢的歌聲，伴隨樂聲，忽遠忽近地迴盪在耳邊

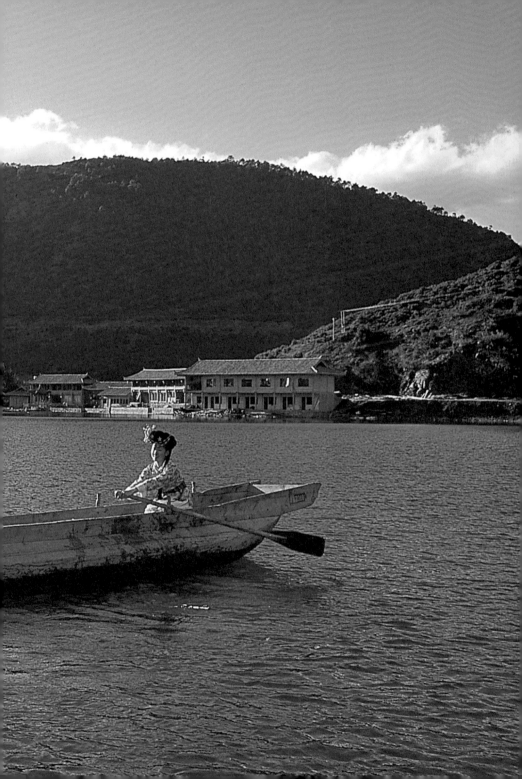

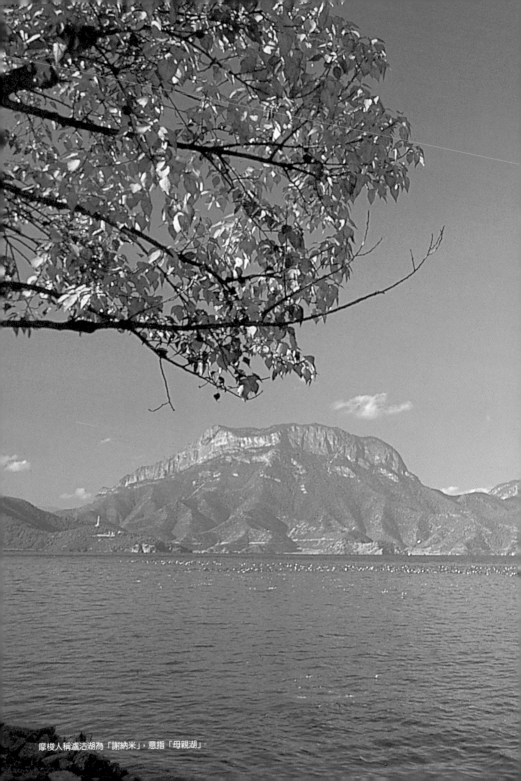

摩梭人稱瀘沽湖為「謝納米」，意指「母親湖」。

翅膀背後的彩虹

翅膀身旁的年輕夥伴，不只是導遊，更是行程中一道美麗的彩虹，也是我們一路走過的，多情山水的一部分！

順子是翅膀的得力助手，也是這次旅程中付出最多的人。

這一趟，主要是順子在打理，小董、夏虹還只是友情贊助。

行程開始前，針對課程特別規劃的食宿交通，就讓順子忙得七暈八素。同時，因為團隊人數稍遲確定，她得四處奔走、張羅那幾張多出來的機票。難以想像，當我們出發來昆明的前兩天，機票還少了幾張、找不到酒店住、也找不到車子，這是多大的擔子啊！全都落在順子身上了。

一提起翅膀，順子便紅了眼眶。她直說，自己的人生因為遇到小白哥而改變了。

順子與翅膀是在旅途中結識，臨別時，翅膀鼓勵順子，如果考取了旅行社經理資格證，他便回來投資一家靠行的小旅行社，請她來擔任經理。翅膀的鼓勵，讓順子心中燃起

了一股上進的驅力，她很快就取得相關的資格，而翅膀也回來履行承諾。現在，順子還想更上層樓，一邊工作，一邊去考插大，繼續唸旅遊管理。

這些天下來，壓力與辛苦都累積到臨界點了，求好心切的順子，碰上挫折，也不容許自己崩潰、癱軟。她說會找個機會哭一場，哭過之後，仍會重拾鬥志，繼續勇往直前。

馬路上，不時見到工程在進行。這幾年，感覺大陸正走在一種昂首闊步，賣力向前的步調裡。有人說，如今中國就像一個大工地，的確，傲人的經濟成就背後，是有這麼一大群人在不斷努力，就像順子。

具有半個彝族血統的董玲，歌聲一流，口才靈俐，是個優秀的導遊，從她熱忱的眼神，可以感覺出她對這份工作的喜愛。

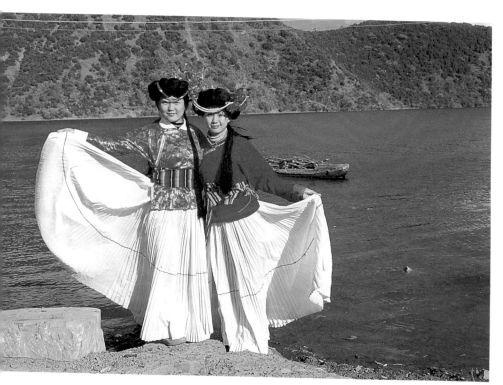

來到瀘沽湖，順子與小董隨即變了裝，融入美景中。

一路上，講解景點特色時，董玲必定一本正經，把當地的歷史沿革、風土習俗娓娓道來。不過，放下麥克風以後，屬於她這年紀的女兒態就出來了。她會勾起你的手，甜甜地叫喚：「哎呀，阿詩瑪，妳的皮膚好白喔……」聽得人心花怒放。

談起初戀，小董收起了活潑的神情，顯得有些哀愁。小董依舊惦記著過去的愛情腳本，至今無法接受新的戀情。翅膀不斷慫惠陳老師、竹眠等人開導小董，然而這麼聰明的女孩寧願在心裡綁上一個結，這是任誰也幫不上忙的。

初見面，小董送我們每人一朵玫瑰；回到昆明，臨別時，除了在車上賣力把歌一首接一首地唱，還親手分給每人一包乾燥花的香袋。這個貼心的女孩，除了討人歡心，也讓人念念不忘。回到台灣，香袋或者掛在廁所，或者吊在衣櫥，不經意看見，雲南的逍遙時光又歷歷在目了。

叫飛鳥忘了飛的虹影

這女孩有張白淨的臉，說話細聲細氣，卻言詞犀利，彷彿魚腸劍，一片薄霜降在臉上，一扭頭，單薄的身影就逸出你的視線，在人群之外孤傲地站著……

在盛夏的瀘沽湖畔晃蕩許久，翅膀遇見了另一個也是來晃蕩的女孩。女孩名叫夏虹，模樣清秀，愛戴一頂陽剛味十足的呢氈帽，神情冷淡，不苟言笑，宛若金庸小說《天龍八部》中的木婉清。

自認「很難相處」的翅膀，從不在意別人的看法，而這個來自廣西的姑娘，又不太吻合他對美女的定義：大眼睛、長腿姐兒、身材曼妙……，可是他的心莫名地發慌，頭一次這麼在意一個人會怎麼想。

原本就從事導遊工作的夏虹，在「友情」的壓力下，成為翅膀「龐大」的工作人員之一。（這趟旅程共有三位領牌的導遊，以及數位友情贊助的地陪相挺，可說是呵護倍至。）

行程中，夏虹與翅膀難得接近，除了男主角忍不住告訴竹眠以外，沒人知道夏虹就是吸引飛鳥落地的那朵紅花。

這個女孩面冷心熱，是吸引翅膀落地的紅花。

這個面冷心熱的女孩，不說話時似乎有種出世的冷漠，有機會聊開了，便發覺在她犀利言辭的背後，隱然流露著入世的熱心。夏虹常罵翅膀是傻瓜，其實是有點惱羞成怒的味道，因為翅膀對人的無私與真誠，觸動了她心底最柔軟，也最防衛的地方。酷，是一件防彈衣，用來保護她內心純粹的真，面對人世仍然灼灼其華的熱情。

不論是上課或活動期間，夏虹要不坐得老遠，便是落後好幾步。目光倒一直落在我們身上，或是陪著行動較慢的古荔。儘管在夏虹面前提到翅膀，她總是臉若冰霜、保持距離，不過我們知道，他倆之間，維繫著一份灼熱和相挺的情義。

瀘沽湖地區圖

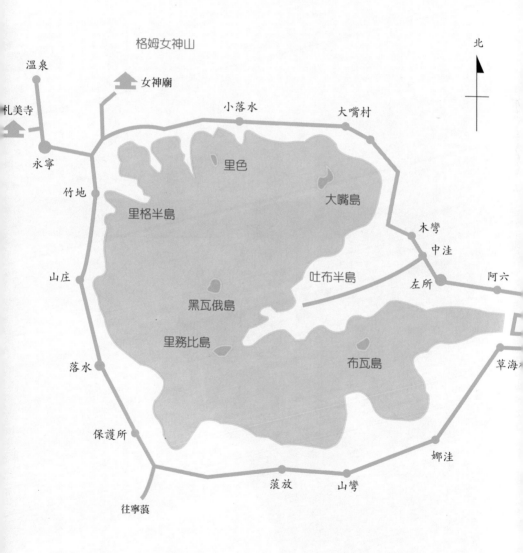

格姆女神山

北

溫泉

女神廟

札美寺

小落水　　　　大嘴村

永寧

里色

竹地

大嘴島

里格半島

木灣

中洼

吐布半島

左所

阿六

山庄

黑瓦俄島

里務比島

布瓦島

草海

落水

保護所

娜洼

往寧蒗

蒗放　　山彎

上／早晨，望山的茶樓
裡，陳老師寬適的笑容。
右／扎美寺一隅。

Part 4

自性的指引

情牽喇嘛廟，水冷熱水塘

來了瀘沽湖，焉能不去永寧的札美寺與溫泉地？儘管今日不見舊時僧，札美寺在而佛法不再，不免讓人感懷；姑且遙想當年，摩梭兒女天體而無非非之想，坦蕩蕩於此共浴的奇景。

我們在瀘沽湖待了三天，其中也撥了半天，造訪永寧著名的札美寺和摩梭溫泉。

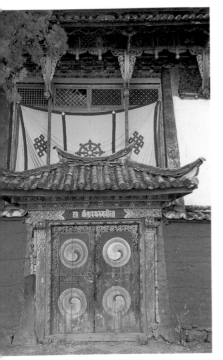

札美寺與溫泉，是永寧最富盛名的景點。

臨出發時，順子打了好幾通電話，都找不到巴士的司機。翅膀的催促急了起來，順子也很委屈，瀘沽湖這麼大，往哪兒去找人？拖了好久，司機才出現，老遠看到他一臉不悅。我們覺得奇怪，從麗江開始包的車，這麼多天，難道除了瀘沽湖來回，再跑一趟永寧不行嗎？翅膀無奈，這是大陸不成文的惡習，一旦生意成交，接下來除非額外貼錢，否則使喚不動了。

車子終於開動，群山圍繞的瀘沽湖，漸漸消失在身後，沿途可見山坡上，林木層層疊疊染上橙紅、金黃的色調，遠近幾間民屋散置，牛羊閒步其中，秋色醉人，也令人心碎，不由得念起家中的父母，多希望他們也能看到眼前的美景。

永寧，位於寧蒗縣西北部，由永寧壩子、瀘沽湖濱、金沙江峽谷臺地

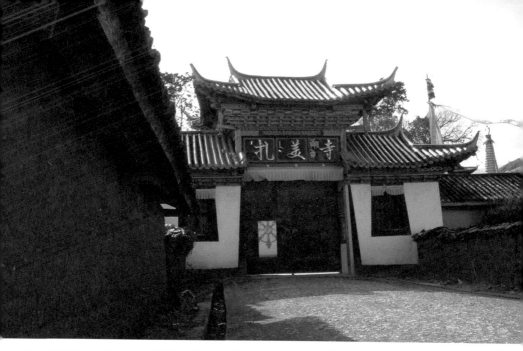

札美寺廟門未
開,只開放一個
小小的出口。
◎林權交攝

匯成,也是過去茶馬古道的要衝。
不同於瀘沽湖的原始,空氣中傳來
農家剛翻墾過的泥土香,民居院落
一間挨著一間,別有一種齊整、簡
潔的味道。

走進安靜的巷道,我們都保持沉
默,因為接下來要參訪的,是一座
活佛曾經駐留的喇嘛廟,札美寺。

廟門未開,只留一個小小的方便出
口。進到裡面,便望見一座雄偉的
藏式廟宇,流光溢彩、氣勢非凡。
寺廟週邊設有東、西、南三扇門,
除了正殿,還有偏殿和僧房。然而
各殿大門深鎖,其他屋宇亦然。原
來札美寺平時只有幾個守寺的喇
嘛,今天恰好有市集,喇嘛們都趕
集去了。

喇嘛不在,我們自行在廟裡逛著,
正殿與偏殿是三層樓的土木建築,
屋頂鋪設黃瓦,簷角上都掛著鐵風
鈴,迎風叮噹,十分悅耳。殿內的
牆壁上,有多尊佛像、菩薩的彩
繪,線條精細,色彩華麗,札美寺
雖屬藏式寺廟建築,在裝飾上多少
融合了當地少數民族的藝術特色。

臨走之前,我們走到一排金色的轉
經筒前,依次推動,象徵性地祈求
平安,準備前往溫泉地。對我們而
言,札美寺是個陌生、奇異的宗教
建築,然而對陳老師,這兒似乎有
個令他牽掛的老朋友。他頻頻回
顧,都走到寺門口了,還訥訥地
說:「怎麼沒人在呢?我想問問,
住過這裡的羅桑益世活佛,如今還
在嗎?」問了翅膀和魯洛都不清
楚,只能作罷。

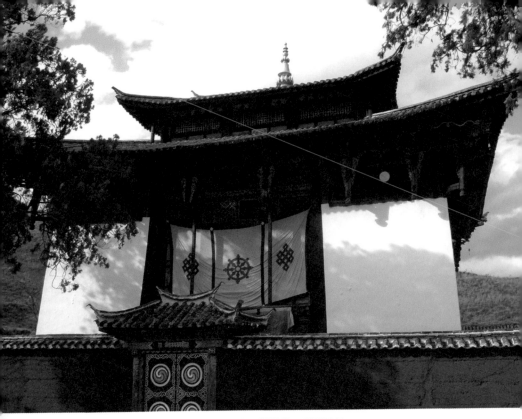

札美寺雖屬藏式寺廟建築，在裝飾上多少融合了當地少數民族的藝術特色。　◎林權交攝

行車來到溫泉地，走近以後，不見溫泉，只見一堵厚門圍牆隔著，須付二塊錢管理費才能進入。

永寧溫泉，又稱「熱水塘」，從挖都山腳岩縫湧出的溫泉，匯流於此，形成一個天然的溫泉浴場。原本水溫極高，後來逐漸降至攝氏三十七到三十八度左右，水質清澈，據稱含硫化氫，對關節炎和皮膚病皆具療效。

進去以後，看見兩個溫泉池，一個圓池較大，另一池是方形，較小一些，兩池之間隔著一道牆，最裡面還闢了幾間單人浴室。

很早以前，這裡原本只有一個池塘，農閒時，摩梭人不分男女來此共浴，浴後或在附近野餐、歌舞，或藉此機會結交阿夏、阿注。

來到瀘沽湖，因為熱水取用不便，無法洗澡，城光、高登和翅膀馬上拎著洗髮精、肥皂，率先著泳褲下水洗浴。陳老師隨後也脫去上衣，躡手躡腳要踏進去，竹眠警告老師別往池邊青苔處走，老師偏偏踩上去，果然一滑，像隻青蛙跌入池子裡，逗得大家哈哈大笑。

女生只有秀秀下水，傑西和吉娜進了單人浴室，其他不下水的人則把腳浸在溫泉裡。所有的人都在大圓池裡，獨獨魯洛一個人待在小方池。我們有時遠眺四周蒼翠的山巒，或者仰望碧藍的天幕，看著水中嬉鬧的同伴，不禁嘖嘆，生活的喜悅，其實如此直接、單純，卻也如此難得。

太陽西斜，氣溫降到攝氏十度以下，這三十七度的溫泉也不管用了。大夥兒在水裡泡久了，覺得涼意透身，紛紛上岸，一個個顫慄不

已。雖然迅速把身子擦乾、套上衣服，濕淋淋的頭髮沒吹風機可烘，有人就這麼病了。

晚餐時，一向活潑的陳老師快快不樂，食慾盡失，用茶泡了半碗飯吞下，便回房間休息。躺下不久，跟著就發燒、嘔吐及泄痢，鬧了整晚，無法闔眼。

第二天早上，老師起不了床，只好讓大家先去遊湖，原本的課程則改到下午。

由於水土不服，這趟路接連有好幾個人病倒，病癥大致不離上吐下泄，幸而有人隨身攜帶正露丸、止泄等藥劑。吃飯的時候，往往聽見一片索藥聲，只要聽說某藥有效，多少要來一點吞下，即使沒病，也保個心安！

札美寺平時有幾個守寺的喇嘛，我們到訪那天恰逢市集，喇嘛們都趕集集去了。
◎林權交攝

203

↑生動的神像彩繪，線條精細，色彩華麗。
↓臨走前，推動金色的轉經筒祈求平安。

↓ 從挖都山腳岩縫湧出的溫泉，匯流於此，形成一個天然的溫泉浴場。

宛在海中央的最後樂土

黑瓦俄島，曾被美籍學者洛克讚美為「上帝創造的最後一塊樂土」；台灣學者李霖燦來此，則呼之為「蓬萊仙島」，如今則成了群蛇與野鴨的天堂。

今天早上，陳老師臥病在床，要我們先去遊湖，或者到瀘沽湖其他島上去逛逛，下午再回來上課。偷得意外的半日閒，我們雪衣、手套、圍巾紛紛出籠，一出門，便看見一襲長衫、頭戴呢氈帽的摩梭小伙子，已將兩艘豬槽船整頓妥當，招呼我們上船後，便朝碧綠的湖面搖櫓過去。

「平常不划船的時候，就唱歌，跳舞啊！」為我們划船的史特龍如是說，神情一派瀟灑，彷彿再天經地義不過了。只見他不疾不徐，輕搖船槳，小船便靈巧地遊走。不論划船、建屋，甚至走婚，摩梭人都懂得如何運用勁道，單使蠻力行不通，生活是需要一點冒險與巧勁。

林木蓊鬱的里務比島，其上可見的飛簷是里務比寺。

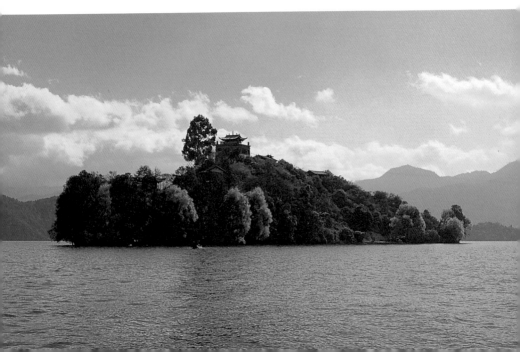

里務比寺建於一六三四年，文革時期被毀，直到一九八九年，才在羅桑益世活佛的倡導下，得以重建。
◎林權交攝

「美麗的瀘沽湖，雄偉的獅子山……」遠處傳來一陣高亢的歌聲，伴隨樂聲的應和，忽遠忽近地飄盪在耳邊。未來之前，便聽說風姿綽約的摩梭女、乘豬槽船於湖中蕩漾，以及湖上清亮悠揚的歌聲，素稱「瀘沽湖三絕」，今日有幸一一應驗，碧波蕩漾，心弦悠揚，文明的外衣早已萎落，俯仰天地，已無所求。

我們的船靠向一座林木蓊鬱的小島，里務比島。

登陸之後，往山頂攀登，其上有一座喇嘛廟，又叫里務比寺。該寺建於一六三四年，文革時期被毀，直到一九八九年，才在羅桑益世活佛的倡導下，得以重建。轉過寺後，還有一座狀似墓碑的白塔。

羅桑活佛生在瀘沽湖土司總管的家庭，他的父親阿雲山才幹過人，治事有方，為鄉人排憂解紛，深受敬重。阿雲山受傳誦的事蹟之一，是在里務比島的鄰島——黑瓦俄島上修築水寨，並建了一座金碧輝煌的宮殿建築。台灣學者李霖燦，生前行至瀘沽湖時，讚嘆過它是「宛在海中央的蓬萊仙島」！

西元一九二九年，西藏哲蚌寺措欽活佛甘丹赤珠第四世隨同第十三世達賴喇嘛土登嘉措赴北京，於返回拉薩途中圓寂。同年羅桑益世誕生。西元一九三二年，他被認定為甘丹赤珠四世的轉世。

李霖燦也為文，記下了結識童年羅桑活佛的經過。羅桑出生時，在西藏有一位大活佛圓寂了。根據種種跡象，尋找轉世靈童的專使，來到了瀘沽湖，找到了才三歲的羅桑。雖然具足了各種認證的條件，還必須經過一個儀式；他們把大活佛生前慣用的木碗，與其他木碗擺在一起。據說，當喇嘛拿起那個木碗時，小活佛便開口了：「你不要亂動我的木碗！」尋訪的專使當下匍地禮拜，喜極而泣。

李霖燦與友人來到瀘沽湖那一年，老總管已經過世，羅桑活佛即將前往西藏學法。與李霖燦同行的友人

李晨嵐是畫家，小活佛遂請他畫下瀘沽湖的風光，以慰來日思鄉之苦。不料畫家神來一筆，在里務比島添上一座白塔，半開玩笑地說，等活佛長大後加以完成。而今悠悠數十載過去了，我們在山頂看見的白塔，就是活佛為父親所建的靈塔。

今日，里務比島的喇嘛寺尚得以重建，黑瓦俄島上的宮殿樓閣則只餘斷垣殘壁，盛夏時諸蛇橫行，當地人遂稱之為「蛇島」。

後來才知道，羅桑活佛現任寧蒗縣政協副主席，住在政協的八角樓

上。二十出頭便獲得藏傳佛教格西學位的羅桑活佛，回到故鄉，連連遭逢批鬥、抄家、母親憤而投湖、胞兄勞改致死的慘痛。活佛，也該有常人的情感吧！這種考驗，對任何人來說都過之太甚了！《心經》說：「照見五蘊皆空，度一切苦厄。」真想問問陳老師，任何人遭遇這種苦厄，可怎麼照破，怎麼度脫呢？或許，答案會是：老老實實「觀自在」吧！

→務比島上的白塔。
↓黑瓦俄島上也有一座喇嘛廟，造型與里務比寺不同。

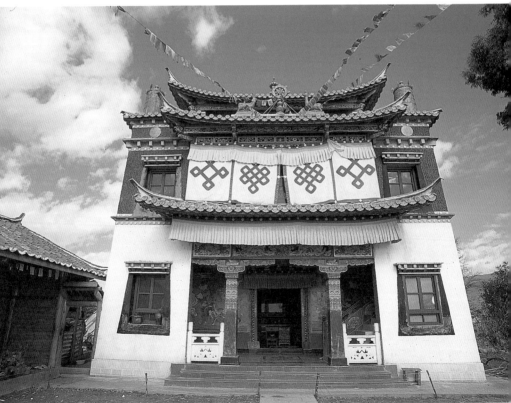

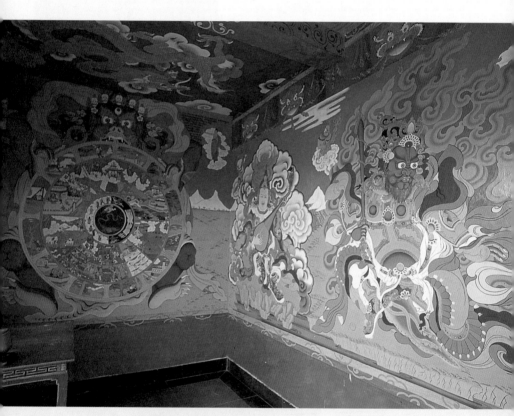

黑瓦俄島上的廟中也有色彩鮮艷、筆調生動的壁畫。

豬膘厚味，美酒壯膽！

魯洛提醒我們，來到瀘沽湖，男人要多喝壯膽酒，膽壯才敢走婚！女人則要多吃豬膘肉，因為本地的審美觀是豐滿的女人才美麗！

在瀘沽湖，翅膀安排我們到不同的家庭去用餐，雖然不明所以，倒也高興嚐到各家略有不同的口味，同時欣賞摩梭人的木楞房建築。

每到一戶人家，大夥兒都會好奇地溜進正房裡，炊事的火塘附近東瞧西瞧。家家戶戶都會看到一件駭人的東西，那是一整隻豬！像標本一般，深黑色、壓扁了、風乾過的豬，或者掛在牆邊，或者匍疊在灶臺上，這便是遠近馳名的「豬膘肉」。

豬膘肉是摩梭人風味特具的食物，

每年十至十一月，是殺豬做豬膘肉的時節。這時親族之間相互奔走幫忙，據說，村頭巷尾一片豬嚎聲此起彼落。製作豬膘肉的方法，是選用肥豬開膛以後，剔去毛、瘦肉、骨頭及內臟，保留豬頭和肥肉，用鹽和調味料抹勻，再以麻線沿著豬皮切口仔細縫合，最後風乾。風乾之後的豬膘能存放很久，長達八、九年。

看看灶臺上敷了一層灰、深黑色的豬膘，再望向盤子裡切成薄片的白色脂肪，舉在空中的筷子，顯得有點進退兩難。

豬膘肉與壯膽酒是摩梭人風味特具的食物。
◎林權交攝

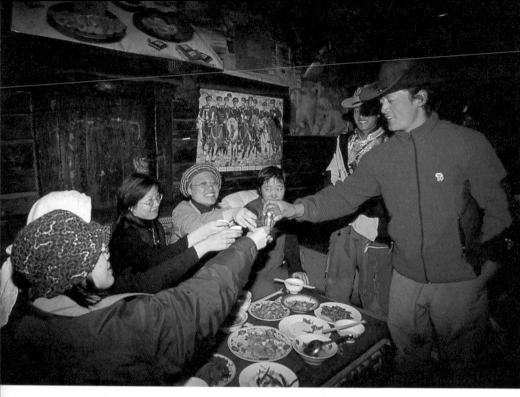

席間義守決定挑戰他最畏懼的肥肉，狠心夾了一塊豬膘塞進嘴裡，隨即嘔了出來。他皺著眉頭說：「我還是辦不到！」

敢吃的人，則覺得豬膘的滋味濃郁，有股特別的鮮羶味，就著白飯或壯膽酒都美極了。只是在台灣，大多數人營養過剩，面對每餐必備的豬膘肉，敢嚐的人也僅小試幾口，意思意思，好不辜負了這道美食佳餚！

壯膽酒之名，取其諧音而已，聽起來比較像是「關丹酒」。我們到瀘沽湖的第一餐，菜還沒上，魯洛與史特龍即興沖沖給每個人倒了一小杯。壯膽酒有一種獨特的清香，酒

精濃度百分之四十，入口辛烈，多喝幾口便覺得順喉，身子也暖和了。

我們離開的前一天，扎西特地買了一隻羊，招待我們在聊吧烤全羊。這是仗著翅膀的面子才有的待遇，當翅膀宣佈這件事時，他臉上有些過意不去，也有著宰殺羔羊的不忍。

當天傍晚，由史特龍操刀，魯洛協助，把皮剝去後，切去頭，取出內臟，用一根樹幹穿過羊身，架在鐵架上，一邊翻轉，一邊用炭火慢慢地烤著。

幾位外籍旅客來到，饒富興味地看

每頓飯，魯洛與史特龍都會來敬大家壯膽酒。

著烤羊，並問扎西這是什麼？扎西說用來招待朋友的，倒未邀請對方坐下。

等羊烤好了，阿車瑪把羊端到一旁，分解成許多小塊。聊吧屋前露天的桌子上，已擺上淺底的烤架，巴掌大小的羊肉塊，放在炭火上繼續烘烤。

我們面前都有一個香料碟，似乎是孜然末，配上羊肉，不但腥羶盡消，且齒頰留香。

享用這道烤全羊大餐時，扎西與阿車瑪親自來勸菜、勸酒，酒酣耳熱之際，扎西更站起身來高歌一曲，豪邁的歌聲響徹雲漢。

我們造訪的每戶人家，總是竭盡所能，把家中的珍饈拿出來招待客人，爲了領這份盛情，儘管腸胃再不適，大家還是努力進餐。如果有一點小小的遺憾，大概是行色匆匆，對摩梭人的飲食文化，往往囫圇吞棗，無法細加品嚐與了解吧！

↑魯洛與羊。
←離開的前一天，扎西特地買了一隻羊，招待我們在聊吧烤羊全羊。

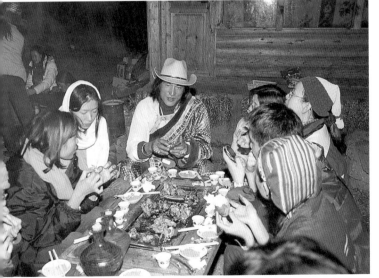

我們造訪的每戶人家，總是竭盡所能，把家中的珍饈拿出來招待客人。

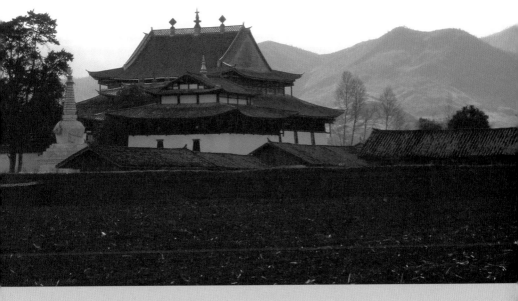

第七堂課

在扎西聊吧，

陳老師撐著剛拉過肚子、虛弱的身體，

為我們上第七堂課：自性的指引——真實冥想。

金黃色的陽光從玻璃透進來，

陳老師精銳盡出，

智慧之箭一支接著一支射出。

忽然，有人就這麼擺脫了自我的障礙，

御風而起……

↑ 走向札美寺的路上，空氣中飄散翻犂過的泥土香。

身心不在，請拿出自性來！

陳老師病了，前一天還能吃能喝、從容自在的模樣，今天卻攤在床上，虛弱得無法下床。學員因他的生病，換來了一早的空閒，興高采烈遊湖去了。早上去看他，叫他，他睜眼，一笑，臉上的滄桑有一種難以言語的寂寥。下午他堅持繼續上課，這對他衰弱的軀體實在是一種折磨。不過，他習慣藉著燃燒自己，來點亮一些人，他是這樣的一個人。

陳老師向我們道歉：「早上上吐下瀉，起不了床。扎西建議大家先去遊湖，我才能稍微休息一下。」此行從一出發，大家就紛紛身體不適，來到瀘沽湖，就有六、七個人病了，連陳老師也不例外。

美是神的臨在，陳老師笑著說「神」不僅創造了美好的瀘沽湖，也創造了一些美好的細菌，到這裡來，我們的身體一直在適應新的挑戰。

然後老師轉到今天的主題「自性的指引」，開始問起在場的人何謂自性？

卡蜜兒隨即發言：「自性是本來面目。」

老師請卡蜜兒多講一點，「你們對一個問題，只給一個相關的答案，這樣的表達不夠。」

義守對主題性的討論頗有興趣，他的看法是：「我覺得一個人最根源的自性，來自於他可以信任很多東西，如果敢於信任，內在的自性就會綻放。」

陳老師問：「敢於信任什麼？」

「信任人、信任物、信任事，信任的能力。」義守篤定地說。

陳老師問：「意思是信任萬事萬物？」

「對！」

老師轉向其他人，「肯，你認為呢？」

肯表示：「讓萬事萬物存在的本質，叫做自性。」

「肯這個講法似乎比義守更進一層。現在回到自己身上，如果我們確信有所謂自性，也確信萬事萬物都有它存在的本質，那麼，諸位的自性究竟在哪裡？」

陳老師鼓勵我們，對自性的理解要更

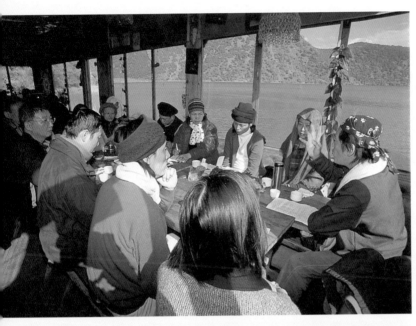

金色的陽光從玻璃透進來，陳老師精銳盡出，智慧之前一枝接著一枝射出。

上層樓，「對於自性不能只是敢去信任、信仰而已。生命很短暫，而事有輕重，我不管怎麼病，時間怎麼匆忙，都會把這些課程上完。你們相信有自性，能不能拿出來看看？如果萬事萬物都有其本質，我們也是其中之一，那麼自性在哪裡呢？我們今天探討的，正是所謂『自性的指引』，我們必須敢於發言、敢於信任、敢於投入未知，而不是在已知裡搬弄兩桶水。」

老師的話語方歇，肯若有所悟：「我在這邊聽老師講話，然後我對老師的話有所回應，這些都是自性的顯現。就像今天瀘沽湖的風光呈現為這個樣子，我也看到了。」

「如果這樣講，那麼剛才有人開門進來，我回頭看了一眼，這算不算回應？」

肯馬上說算，「這個回應是自性的顯現。」

陳老師點點頭，拋出下一個變化球，「那麼自性畢竟在哪兒？只在一切的顯現當中嗎？而且，這個顯現還是在身心存在的前提下。如果身心不存在，自性如何顯現呢？如果我死了，躺在床上，動也動不了，自性又在哪裡？」

217

病中、定中、當下，哪個乾坤大？

午後嬌陽格外燦爛，光影從湖面折射，穿透屋內的玻璃窗，四面八方、毫無保留地潑灑在我們身上。

此刻，背對陽光的老師全無病容，反倒顯得平靜，他目光如炬地盯著我們，問我們何謂『自性』？

不管是跟了老師多年的學生，或是初識不久的新朋友，傾聽著現場的聲音，即便什麼也說不出口，卻似一層障蔽被揭開了，沒了那層屏障，一字一句，聽來格外銘心刻骨。

老師環視全場，鼓勵大家投入這個話題，「不管怎麼樣，願意像一張白紙，虛心探索一個未知的領域，這個人就很高竿了。」

薇琪不太肯定地說：「嗯，可以的話，我認為自性會覺知一切。」

「這個講法不錯！可是如果妳死了，妳的覺知在哪裡？」

看到薇琪傻笑著，坐在旁邊的義守，忍不住提醒她：「其實，妳可以直接

今天探討的，正是所謂「自性的指引」，我們必須敢於信任、投入未知，而不是在已知裡思索。

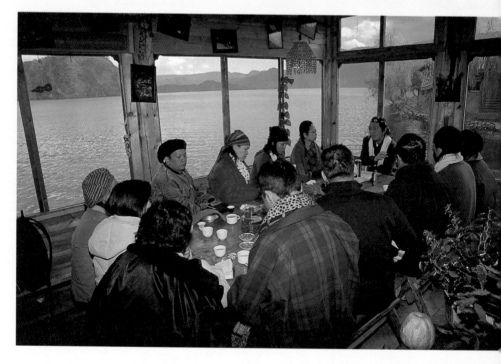

說。」薇琪尷尬地笑了幾聲，點頭說好。

老師再度拾起討論的棒子：「宇宙的自然法則也就是個人生命的法則，宇宙的運轉和個體存在的法則是一致的，這一點你們相信或是可以理解嗎？萬事萬物都有與人類相應的核心，我們的存在和瀘沽湖的存在，兩者的本質是一致的，如此才可以講風光三昧──美是神的臨在。不過有人會說我們有覺知，石頭沒有啊！關於這一點，各位怎麼看？」

薇琪問陳老師，如果自性會覺知一切，那人死了不就沒有自性了呀？

「對妳來說，可以覺知一切，就叫做自性；對身而言，對這一切有回應，這是自性的作用。當妳這樣講時，妳還在不在自性裡頭呢？此時妳是向內看？還是習慣向外理解？當一個人說『我想』『我覺得』『我認為』應該怎麼樣，這是很不覺察的，這只是在講話，不在存在的核心，最多只在身心的感受上打轉。」

陳老師講到有些禪師的作風，凡有所問，動輒拳打腳踢，為什麼？

「當你還想要解釋、說明的時候，他要打落的，是你信以為真的身心狀態，他要瓦解你身心的城堡。因此，如果你是一塊好料，認真而覺察的

人，禪師必然不讓你有思索的空間，以為有一個延續的我存在。」

看到老師雖在病中，上起課來卻精神奕奕，義守很佩服，他覺得老師如今最有氣勢、最有精神了。

老師笑了笑，說：「有個禪師年紀大了，病得快死了。有的弟子幸災樂禍，『這老頭打罵我們一輩子，今天也會病歪歪的！』就問師父：『現在你的自性又在哪裡？』」

這時陳老師反問我們：「人都會生老病死，那我們的自性在哪裡？如果只在作用的顯現上去『認知』，直接說，悟了也不濟事。等而下之，一時打坐入定，那個經驗結束以後，石頭壓不死草，身心的老套又來了。病中乾坤大呀！那個老禪師，即使病得快死了，也無損於他一輩子在直指人心。他利用存在的資源，為所當為，行所當行。重點都不在於脫落了身心的執著，而在於……當下乾坤大呀！」

蒼蠅明明在飛啊！

聊吧臨著湖岸而建，從屋內的玻璃窗望出去，是一片柔媚的瀘沽湖山水，陳老師轉向肯，「你只想停在『一切都是自性的作用』這個層次上嗎？」

肯回答：「自性除了在作用上呈現，一般它是無形無相的。」

「你又把它推給無形無相了，你這是思想，不是嗎？」

「在作用裡面……」肯停頓許久，不知道怎麼接下去。

「在作用裡面怎樣？放心，你的思想會作用下去的。」老師好整以暇，望了望窗外。

卡蜜兒也加入討論：「老師，我覺得自性是無法作用的。」

「這是一個不錯的觀點。怎麼說？」

卡蜜兒覺得，自性本身沒有辦法回應什麼。「如果空性是自性的話，身心靈就是從自性裡面出來的。」

老師便問卡蜜兒：「現在，空性在哪兒？身心靈如何從自性裡面出來呢？」現場又陷入一片沉寂。

陳老師想起剛剛的故事還沒有講完，「那個大剌剌的弟子問：『你如今病奄奄的，自性在哪裡？』你們猜，禪師怎麼回答？他說：『你只看到這個生病的，那個不病的你沒有看到嗎？』肯，你只看到作用，自性你沒有看到嗎？所以自性到底會不會起作用？如果自性不會起用，如今作用的又是什麼東西？如果自性能起用，哪個是作用？兩者的關係對待又是怎樣的呢？」

卡蜜兒覺得這裡有一點弔詭的是，它好像起作用，又不起作用。

「怎麼說？這是妳的感覺嗎？」

卡蜜兒更正說：「應該不是感覺，就像……這隻蒼蠅在飛，沒辦法說牠起了作用或不起作用。」

「是啊！牠明明在飛啊！畢竟什麼是什麼？」老師似乎很被窗外吸引，又望了望。

「牠是在飛啊！」卡蜜兒解釋，「牠就是飛的本身，存在本身，比如說陽光、風吹、潮聲……」

陳老師卻說：「在妳，這算是一時的興會或靈感，還不到中國祖師講的頓悟入道。」

進則一頭鑽過去
退者蒼蠅都不如

薇琪舉了一個類似的例子，「有人問活佛說：『你是不是很疼啊？』他說：『是啊！我疼得不得了，但是有一個不疼的在。』請問老師是不是在講這個？」

陳老師反問薇琪：「妳要我說對，來證明妳聽過這個故事嗎？」

「很多話都可以說……像禪宗說言語道斷，心行處滅……」薇琪朗朗上口。

陳老師打斷薇琪，「妳知道嗎？我們現在不是要進行理解的活動，而是自性的指引。任何『覺得』都對，任何言語都可以說，可是別只在這個層次上，否則直指人心、見性成佛怎麼可能？」

「這樣的話，我們在這裡講什麼東西？」薇琪問。

陳老師笑著回答：「所以，妳能不能言語道斷，心行處滅呢？」

義守覺得，大家可以輕鬆點去理解什麼叫無我，「去理解無我之前，先去想想，你要有個無我是為了什麼？你是否很清楚：在老師談到自性的時候，我想和大家分享一個無我的好處：敢無我，就可以得到自性。」

老師請我們多講一點，「對一個問題，只給一個相關的答案，這樣的表達不夠。」

義守覺得無我也許很難，不過至少有個好處，「越接近無我，自性就越強大，就有一種全然的自信。至少這個目的很清楚，大家可以輕鬆地去擁抱它。」

陳老師大笑起來，「看見沒有？我們除了這個『我』之外，還有什麼？無我歸根也是為了我——自性。」

水流心不競，雲在意俱遲。 ◎林權交攝

接著，老師把焦點拉回卡蜜兒：「如果妳說蒼蠅在飛就是存在本身，我倒建議妳好好從此一頭鑽過去。否則我只能說這是妳一時的靈感或興會，是電光石火定下的光影門頭，就算到了動靜二相，了然不生，也還不是般若。卡蜜兒，妳知道我在講什麼嗎？」

「可是，我不知道要問什麼？」卡蜜兒說。

卡蜜兒是跟隨陳老師多年的學生，對她這句「不知道」，老師不由得發作了，「古人講：『一事不知，儒者之恥。』妳可以問啊！在這時候推給不知道，腦筋空白幹什麼！看來妳並不就是存在本身。一個禪者，他可以瀰天蓋地的講，也可以一物不知的說。妳在電光石火的當下，楞定著做什麼？妳想停在哪裡？妳這一退，連那隻蒼蠅都不是，都不如！」

「你們看我病成這樣，當下是那個生病的在講話，還是不病的在講話呢？揀別一下。」陳老師拿起茶喝，「若是那個生病的在講話，我應該癱下去了。我早上連起來穿個鞋子，還要竹眠幫忙呢！若是不病的在講，到底講了什麼呢？先看著，別瞎抓。」

參，很當下！禪，很生活！

傑西謙虛地說，他今天才第一次知道什麼是自性。他以電腦來比喻，「電腦有一個作業系統O.S.是不變的，我們的身體就是電腦硬體，語言或看到的形象是程式，但作業系統是不會變的。會不會自性就是那個純真、不變、空無且與生俱來的東西？」

針對傑西的比擬，老師也有了以下的妙答：「在理解上不能說這個講法錯，不過禪所指證的更往前一步，在O.S.系統之前。至於那個是不是純真、不變、空無，而且與生俱來的？必須自我探究，也就是參，我不能平白的告訴你。」

此時老師把目光轉向遠處的葭菲：「每次講到自性的指引，妳就坐得遠遠的，看起來好乖，好有氣質。能不能請妳問個問題？」

忽然被探照燈照到，葭菲楞了半晌，開口問：「那自性是什麼？」

老師回以一記殺球：「這個問題妳要問自己！不能只拿頭腦問別人。妳該在一大堆程式或訊息裡頭去問，能作用的是誰？也就是在O.S.作業系統裡面起疑情？當妳一朝打破了疑團，才能說：啊！電腦，電腦。

自我探究『拖死屍的是誰？』也就是讓這個身體移動、作用的是誰？這豈不是在O.S.作業系統裡面起疑情嗎？講話的是誰？動作起落的是誰？在動中去參、在作用裡去參。參的目的，不是要認同這個作用，而是要破參，破參之後才能夠真實的冥想，不是在作用裡面，而是在自性的當下。久而久之，你可以活靈活現，也可以一默如雷；可以深不可測，也可以全體展現。」

有人覺得很奇怪，陳老師上課時像個禪師，下課和普通人一樣。「我本來就和你們一樣，只是我知道一個你們不知道的而已。上課是為了接引你們，不要在六道輪迴的生死裡恐懼。」

吉娜也表達了自己的看法：「自性就是接受那個『你自己』，不管是好的缺陷的都接受，也接受天地萬物，就像你的存在一樣。」

陳老師笑著說這個講法還免費附贈個「你自己」：「妳對好的壞的、快樂和恐懼、擁有與失落，都願意全然接受，那麼禪師就會問你，『誰在接受？』對一個完整的人來講，動靜起落中，無事不參哪！他不是要理解而已，他看著它、觀察著它，這究竟是

223

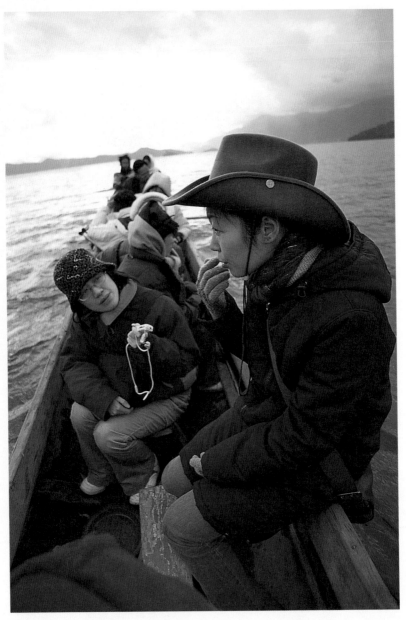

盡職的記者，連在
顛簸的船上都不忘
訪問。

怎麼一回事？他永遠有這個問號，所
以叫『參』。禪是很生活的，而參是
很當下的。禪不覺有疑，參不疑處有

疑。所以一開始我得配合你們講人
生、講工作和關係，如果你很敏銳，
『啪』一下就過去了。」

在這一瞬間，妳什麼都知道了！

也許是老師需要休息，便請大家和竹眠討論，而且點名古荔先發言。

與竹眠遠遠對坐的古荔靜默片刻，丟出她的疑惑來：「什麼是自心本性？」

「說話的就是。」竹眠俐落地回答。

「妳知道，我每天都在講話，所以這個……對我來講是個觀念。」

「如果妳去看，就不是；用想的，就是一個觀念。」

「看？妳可以換一個方式告訴我嗎？」古荔感到疑惑。

竹眠煞有介事地問古荔：「妳怎麼有辦法這樣問呢？問得這麼確定，這個確定從哪裡來的？妳可以回答我嗎？」

「我沒辦法回答。妳的意思好像是說，這個確定是從我的自心本性來的，可是這樣的回答我還是不明白。」

竹眠緊迫盯人，「這不明白是從哪裡來的？妳怎麼知道不明白？就算它從頭腦來的，妳又如何認知？」

「從頭腦的check裡知道的。」

竹眠便問誰在check？

「一個叫古荔的人。」

「誰知道這個叫古荔的人？」

古荔疑惑地說：「誰知道？古荔知道。」

「古荔是誰？」

「是一個代名詞。」古荔已經詞窮，她困惑地說：「我覺得我是在腦筋裡對話。」

竹眠笑著說：「妳會一直在腦筋裡頭講話，不過，是誰那麼確定妳在動腦筋講話？不要把枴杖變成手腳，它可以幫助妳行動，並不就是妳的手腳。注意是誰在運用它？」

「我沒辦法回答。」古荔想放棄這種對話方式，「可是……好，我接受這個是自心本性，然後呢？」

「妳可以繼續不知道，可以繼續問為什麼？但是注意，是誰在問為什麼？是誰那麼確定她不知道？妳不要把為什麼丟出來，就認為回答的責任不歸

自己了。那個『不知道』也是個確信，沒有這份確信，妳怎麼問得出來？這個確定從哪裡來的？」

古荔想了很久才說：「我沒有答案。」

「確信不是答案，也不是問題。妳還要繼續和我團團轉嗎？」

「我玩不下去了！妳可不可以換個方式？不要用語言的方式告訴我？妳可以用其他方式嗎？因為在語言上……妳知道我會繞回去。」

「接著！」竹眠隨手朝古荔丟了包餅乾。

這包餅乾飛過桌面，從古荔身旁落下，古荔並沒有伸手去接。

竹眠便問古荔為什麼沒接？「妳剛剛看到我做了什麼？」

「我看到了，我知道它打不到我。」

竹眠故作吃驚狀：「對呀！妳知道的，妳不是都知道嗎？包括知道我丟東西，妳沒有伸手去接，也知道打不到妳，在這一瞬間，妳什麼都知道了。然後妳要問我為什麼嗎？還需要緊急煞車，停下來去問自己為什麼沒有接？為什麼？為什麼？一大堆為什麼？」

這裡曾被李霖燦形容為「蓬萊仙島」，如今則成了群蛇與野鴨的天堂。

說話可以把帽子拿下來嗎？

面對竹眠縝密的連珠砲，心細如絲的古荔也當了機，久久無法言語。不過，古荔骨子裡的堅持不是那麼容易妥協的，她再度跳進這個問答的循環裡：「這個知道有什麼意義？」

竹眠的回答很簡短：「知道和意義無關。」

「OK，這個知道裡面……呃，我不知道這個『知道』裡面，妳要告訴我什麼？」

「我沒有要告訴妳什麼，剛剛不是發生了一些事嗎？我不必講，妳都知道了，還要我告訴妳什麼？」

「可是，我要問的是自心本性。妳要告訴我，這個知道就是自心本性嗎？」

竹眠重申：「我沒有要告訴妳任何事情！」

「所以呢？我的答案在哪裡？」古荔感到不耐煩。

「妳要我再K妳一次嗎？」竹眠開玩笑地說。

古荔發出豪語：「好啊！如果妳K我，可以讓我了解，我讓妳K！」

一直聽著兩人對談的老師，在這當兒，轉向坐在古荔身旁的葭菲，「葭菲，K她！」葭菲隨即站了起來，舉起右手狠狠地往古荔的後腦杓敲去。

拳頭方落，葭菲激動地對著古荔大喊：「妳懂了沒！夠了沒！」

這一拳之後，打人的與被打的都痛哭失聲，此時整個聊吧裡，只有兩人的哭聲，以及其他人或深或淺，驚惶不安的呼吸聲，畢竟，眼前的戲碼沒人預料得到。

時間靜止了好一會兒。

陳老師看著哭紅了眼的古荔，微笑道：「她打妳，你會不會恨她？」

內心僵固的那層硬殼似乎裂開了，古荔噙著淚水，「不會，我會愛她。」

「妳會愛她喔？哈哈！」老師看著古荔：「這樣不就脫卸了腦筋？妳只看到地上的影子，看不到自己。影子指的是那些思想、問題和理解。」

此時老師請葭菲和竹眠討論。

葭菲想問自己一直處在某種狀態，老是僵著，無法行動，發現以後又急著跳脫，卻更不知道怎麼做？

竹眠看著葭菲，「現在妳頭上戴著帽子，如果妳用想的，可以把帽子拿下來嗎？」

葭菲搖頭：「不能。」

「如果想把帽子摘下來，該怎麼辦？」

葭菲開口說：「動手。」

「說話就可以把帽子拿下來嗎？」

「不能。」葭菲聞言，立即脫下帽子。

竹眠笑道：「對啊！妳本來就知道的，行動才能改變狀態，不要只是講講而已。妳不是想就是講，剛才妳動手把帽子脫下來，和想、和講有關嗎？」葭菲害羞地搖搖頭。

「這樣你們會真實冥想了嗎？」陳老師問我們，「什麼叫『自性的指引——真實冥想』？人的思想會不斷地延續，然後再用它去解釋萬事萬物，形成一套又一套的架構，一般講的都是假想，不是冥想。真實冥想是在行動當中，在思想概念之外，它是當下的，接近存在本身。」

瀘沽湖畔的木楞房，已有部分改建為商店。

228

稚氣又響亮的一聲……
禪不好啊！

「老師一直講自信、自信，我有自信啊！」吉娜覺得老師講了很多，她還是不懂，能不能讓她實際體驗一下？

陳老師請傑西來回答這個問題。

傑西告訴吉娜：「不是相信的信，是性別的性。」

「喔，就是本我嗎？」吉娜睜大眼睛。

傑西說他初次接觸這些名詞，他試著去解釋，不曉得對不對？

「自性是與生俱來，存在於萬物自然之中。為什麼要探討自性？就像老師講的，為了身心靈的整合。為什麼要藉著問答來探討？是為了觸發我們向內看，看到自性的原點，人才會有真正的愛。老師說要照破身心的城堡，是因為繞著這個原點，有太多來自於環境、傳統的包袱，藉著對話，可以去感受這個原點吧！這可能也是一個法門。我想答案已經存在了，那是唯一的，只有靠自己的洞見，去接受『原來是這樣，人也是宇宙的一部分。』既然我是宇宙的一部分，所謂冥想就是把身心的包袱排除，看到內在屬靈的原點，也許，那時候體會到的境界是一種空。

真實冥想是一種讓人沉浸在這個自然裡面，沒有雜念、沒有障礙的方式。我看到竹眠和古荔的對談，也會想融入她們的感覺。竹眠說，『妳什麼都知道了。』應該是指古荔在問答的過程中，仍然背了很多身心的包袱，其實在問題的背後，可能就有真正的頓悟。」

等傑西說完，陳老師笑著告訴吉娜：「你老公不錯啊，枕邊細語時就談談這一部分吧！傑西的頭腦一等一，可以很快理出重點。如果妳要實際體驗，搞不好會被K，古荔現在很兇喔！」

吉娜不服氣地說：「還不曉得誰K誰？」

老師大笑：「那妳選一個吧！」老師與吉娜之間流動的幽默，逗得大夥兒哈哈大笑。

吉娜問老師：「禪是什麼？」旁邊一個小男孩，不耐煩這群大人老悶在屋裡，順口喊了一句：「禪不好啊！」稚氣又響亮的一聲，就像瀘沽湖的原始無染，讓大家不由得笑開懷，心情

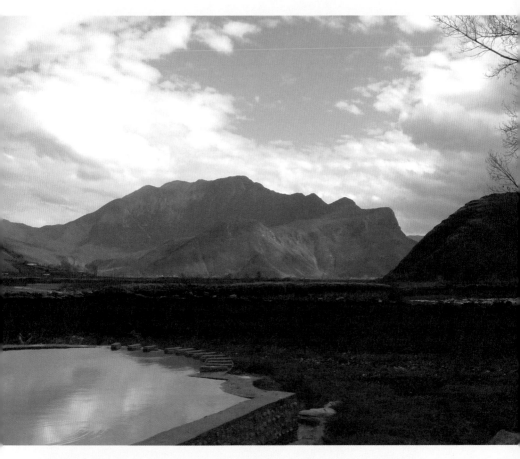

也放鬆了。

陳老師笑道：「瞧！多麼理直氣壯，這麼丁點兒大的孩子都曉得禪哪！」

輪到高登發言時，他覺得自性、存在的本質就是愛。

陳老師便問高登，怎麼知道存在的本質就是愛？「告訴我，這個理解從哪裡來的？若是從外面、從書本上來的，那還不夠。」

高登說：「我聽到很多，然後心裡會有感受，那感受很強烈，彷彿本心就存在著愛。我看到了愛。老師生病了，還在做這個事，還有大家在一起展現出來的融合，那就是愛。這個本質一表現出來是那麼真實。」

陳老師說：「我知道高登很容易感動，尤其對真理感性的體會，不過對真理理性的品味，要更進一步。理性與感性兼具，這樣你會更完整、更有力量。」

真實冥想是一種讓人沉浸在這個自然裡面，沒有雜念、沒有障礙的方式。

一顆侷促的心，怎麼會有光明？

接著老師探向肯，要他接棒和竹眠討論。

肯想討論自性除了在各種現象中顯現之外，還有什麼？還在什麼地方顯現？因為我們看到的就是這一切，身心五蘊的各種顯現。

竹眠反問肯：「顯現對你來說這麼重要嗎？不顯現就感覺不到，就會擔心嗎？」肯盯著竹眠，說不出話來。

竹眠進一步又說：「你想更了解、更清楚什麼，走在人生的道路上，才會比較放心嗎？你想把光明當做一種保證嗎？」

「對！」肯點頭。

陳老師嘆了口氣：「看啊！男人都愛這種把戲，男人『必須』永遠是可以的。你只認知自性的作用，不能把眼光移向自性嗎？我不否認自性的作用，倒是人也可以就在這一切作用中親證自性。你打算理解到上半身就停了嗎？下半身，讓別人來替你行動嗎？」

竹眠談到與其問光明是什麼，或是怎樣可以得到光明？不如捫心自問，這顆侷促的心如何敢於進入光明？所以問光明，其實是在問心裡的恐懼，這不是風馬牛不相及，無補於實際嗎？

肯轉而問怎麼在一切現象中親證自性？而不是揀別？陳老師反問肯：「你現在問這句話，算不算揀別？」肯說算。

「這就是揀別，那什麼是自性？不是揀別的話，要如何親證？」被老師當頭棒喝的肯，頓時啞口無言。

半晌，吉娜說：「我聽不懂你們講什麼耶！」

陳老師笑著，「我知道妳聽不懂，沒關係。」

傑西問之所以探討自性，是否為了尋找那個起心動念的源頭？

「在方法上是，在理論上也是。」

「所以，我們是在把那個源頭找出來嘍！」傑西問。

陳老師的回答是：「當你的找不是找的時候，才會發現源頭；隨時隨地都在自性裡頭，而不是到哪裡去找個自性。」

札美寺內的白塔。

吉娜發問：「這是覺察嗎？」

陳老師表示，任何命名都無所謂，只要不著迷就好了，「若是相信那個命名，就以為那個叫如實、叫覺察，這樣對生命有什麼幫助？把這些都解釋清楚，會比較安全嗎？」

竹眠覺得今天的對話好像一直出現衝撞，「在衝撞中，我們期望的一種慣性，一種想像中的邏輯，不得不被打斷了。這時如果放掉想像和理解，那會是完全不同的向度。」

吉娜問這是所謂的「參話頭」嗎？傑

西則問這是一種體驗嗎？

竹眠表示，就算是體驗，一旦說它是什麼，腦海就有了投射和影像，再著了迷，就會定在上頭，不由得一連串的自說自話。傑西則懷疑，這會不會是佛家講的「不可思議」？

吉娜仍舊不明所以，笑鬧著問：「老師，禪是什麼？」

老師莞爾：「好吧！禪是一塊石頭，好不好？禪可以是一座山，好不好？」

恍神？或深耕一兩秒的清明？

討論方熾，米多麗也加入，她想問如何才能不定在影像上？

聽到米多麗老是招住一句話，便想知道「如何……」的問法，陳老師反問：「妳看電影只看到第一幕，看不到結尾嗎？妳會只定在一個影像上嗎？那電影怎麼看得完？不要問這種假問題。連現實生活裡的娛樂活動，我們都無法停在一個影像上。」

於是米多麗改變問法：「竹眠之前談到，放掉想像和理解，頭腦就會失去作用，我有過幾次這種狀態，那我想問……如何停止呢？」

陳老師便問米多麗：「要停在哪裡？妳現在停在哪裡？妳真的停在那裡嗎？」

米多麗思索了一會兒，「我不知道停在哪兒？」

「既然不知道，就不要亂講話，亂講又迷信，這就是頭腦。我們可以不懂得自性，會不懂得揀別嗎？看一下頭腦的運作，不要只是延續它。如果生命裡只有頭腦，人會死得很難看、很恐懼，永遠找不到回家的路，因為不知道有個家。我們這邊有一個恍神小公主，她從來都不在現場，妳和她相比，有什麼差別？」

米多麗不作聲，只是望著老師。過了一會兒，才說：「以前我對老師講的，雖然聽到，可是不了解。剛剛突然之間，我好像……可以知道，我講那些話是要往外建構個什麼。老師剛才說，有沒有一種語言、思想，可以回溯到萬事萬物的本源……對啊！我的確沒辦法找到什麼中心，沒辦法找到那個能感覺各種狀態的東西……」

「所以，妳照破身心的城堡了嗎？」陳老師問。

米多麗說她不知道。

「至少妳不是白娃那種恍神的境況，妳會有一、兩秒鐘的清明，對不對？」

「可那是一、兩秒鐘。」

陳老師盯著米多麗說：「希望妳永遠記得這個發現，把這個問題當問題，深耕下去，才有出得頭來的一天。否則頭出頭沒，可能就是妳生生世世的故事了！」

吉娜問什麼叫恍神，「就是沒有在當下嗎？」

老師興味盎然地看著吉娜：「我們怎麼去認知有沒有在當下？妳有沒有在當下？」

吉娜說現在有，她在聽老師講話。

「活在當下不僅是聽人講話，不只是在理解的層次，隨話流轉。『天空著 黃昏 黎明』，妳只能認知到黃昏或黎明嗎？妳不曉得『天空著』嗎？」

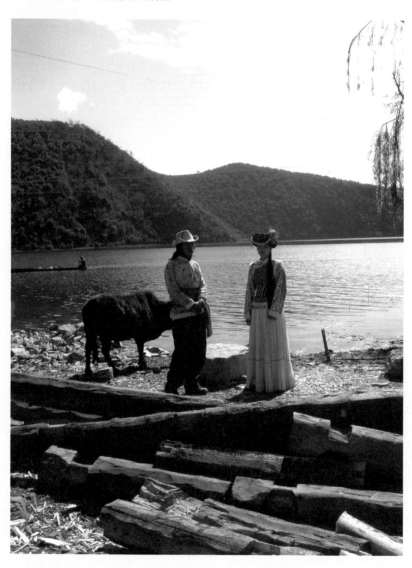

盧沽湖的兒女要走向何方？

234

不抓清涼月，死心畢竟空

結束與吉娜的無厘頭對話，老師把焦點轉向卡蜜兒：「妳有些地方不是閃過去，就是囫圇吞棗地說：『啊！空性就是這樣。』來，要不要死心畢竟空，在這邊做一個了斷，真正的死心和放下？」

卡蜜兒提起勇氣問道：「老師，我怎樣才能更靠近我的佛性？」

陳老師嘆口氣：「這句話的意思是，我只是一個女人，怎麼靠近佛性呢？佛性裡面沒有男女見呀！也沒有遠近、親疏，佛性只是自然——自如其然。」

卡蜜兒又問：「一個人死後，佛性還在嗎？」

陳老師反問：「妳現在活著嗎？妳怎麼知道這樣就是活著？如果妳反問我，這樣就是活著嗎？我會說不知道耶！因為已經很久沒這個人了，可是『這個人』也沒有去哪裡呀！他只是這一切，不上天堂也不下地獄。其實佛性也不干生死啊！」

此時一陣沉默，眼前明亮的陽光灑遍聊吧。

良久，老師再度開口：「這是一個美好的下午，溫暖的陽光照進瀘沽湖畔的一間小屋，有一群人正在探索著從沒想過的，而且是生命中最重要的事。我們的教育沒教這些，把我們生下來的父母，也不曾認知生命從哪裡來的？我們都是生命的管道，卻不認識生命。小孩如果問爸爸媽媽我從哪裡來的？他們會戲稱是撿來的或從石頭縫裡蹦出來的。我們只教導孩子要乖，要努力進取、要在社會上成功，不要輸在起跑點上，急著把他們弄成神經病、身心症、憂鬱症的一群。」

陳老師要吉娜把對傑西的愛，轉為對自性的探索，保證她會開悟，才不會老是撒嬌耍賴地問：「禪是什麼？」傑西夫婦有意成立基金會，做社會公益事業，如果明白自心本性，對小孩的精神健康也有幫助。

「未來這個社會，只會加速我們得躁鬱症和精神病的機率，我保證這類病人會越來越多。未來是一個你不表達便不存在的社會，拼命講話的人會越來越多，看不見自己的人也會越來越多。」

提醒這對夫妻以後，老師的目光回到卡蜜兒身上：「如何讓妳更靠近佛性？好吧！那我們來做身心靈的時間線排列吧！」

不料卡蜜兒堅決地搖頭：「不要！」

老師只好問卡蜜兒打算怎麼辦？卡蜜兒掙扎著，無法下定決心。

看見卡蜜兒一臉驚疑不定，老師緩頰道：「有一個方法可以更靠近佛性，就是多去愛人、多去犧牲奉獻，不要只是拿妳要的。犧牲奉獻就是布施。我們能布施的東西都是假的，包括自我的存在，把一切假的都布施掉，或許會知道什麼是真的，甚至把這個『知道』也布施掉。佛法不是講三輪體空嗎？假的布施假的，怕什麼？那會不會使妳更接近佛性呢？」

陳老師看著窗外，幽幽地說：「美是神的臨在，美在瀘沽湖，那神在哪裡？神需要妳去更靠近祂嗎？神不就在這裡嗎？連妳也是祂創造的，包括妳的死亡。」

「傑西，你在看我嗎？」陳老師注意到有人正緊盯著自己。

「我在感受。」傑西說，「我想，一切都不存在，只是過程而已。真正的自性是沒辦法解釋的，一閃即逝，它是空的，非存在。存在的只有感受，體會的一剎那，我們對這個真相感到恐懼，覺得無依無靠。而老師想說的是：每個人都是一樣的本質。」

陳老師頷首示意，又道：「當你洞見一切都是假的，哪有什麼恐懼？這裡面你還想抓個什麼？能抓的就是假的。我在十幾年前有個授課偈，是改古人的詞：『不抓清涼月，死心畢竟空，受生多劫願，燃燒赴前程。』什麼叫『受生』？你誕生了，存在了，受生是多劫以來的願望、多劫以來的愛，或者說一種自然法則；『燃燒赴前程』，有生以來，我們就一直在燃燒著，不管迷或悟，我們的身體、心智、一切一切都在燃燒，對不對？我們在燃燒中會失去什麼，以致於害怕到沒辦法迎向此生？開玩笑講，哪有什麼『沒辦法』？當下，安步當車而已。」

眞實冥想就像鳥飛過，天空著！

義守想分享另一個角度的看法，「那個『我覺得』也是存在的。假如在所有的事物裡，都感受到真的部分，那就能自我翻新。」

陳老師問大家，義守講這些話時，我們內心的反應是什麼？

米多麗感到疑惑，「我會想問什麼是真？」

「妳的心是真就對了。」義守說。

現場升起一股探索的氣氛，老師順勢添柴，要大家參與討論。肯也加入討論，老實不客氣地說：「義守喜歡真，不喜歡假。」

被踩到邊界的義守反駁：「我沒有喜歡或不喜歡。真的就是真的，不會因為我喜歡就存在，不喜歡就消失。」

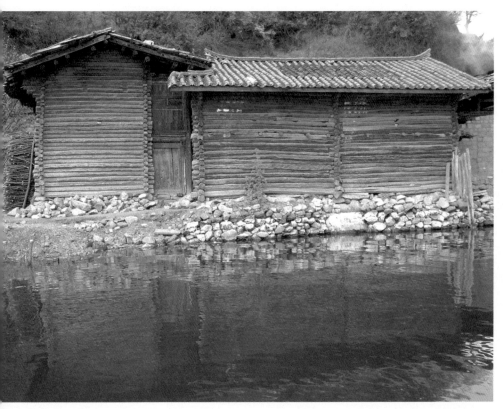

湖畔的木楞房。

老師質問我們當下的反應是什麼？「義守可以一直講下去，頭腦可以承受很多，當此之時，你又在哪裡？很多講法怎麼講怎麼對，人類可以自圓其說，問題是這樣迴旋下去，何時可以停止？」

義守認真地看著肯：「我也同意老師的講法，如果能看到一切是假，就不需要恐懼。換句話說，所有的恐懼都是假的，是自己創造的，是自己不放下。我很清楚我討厭恐懼，我是『真的』討厭，這就代表我從來不再感覺恐懼，因為我把它消滅了。所以我不需要喜歡或不喜歡它，這是我想與肯分享的。」

「我們內心都會有一種直覺，」老師看著我們，「對不對？人的話只會越講越多，不會越講越少，因為人只擁有語言。有沒有一種語言，講出來，聽進去，可以繞回去找到事物的根源？還是語言只能向外表達？我們能不能在當下找到自心本性？當下，有沒有可能在語言、思想、作為、表現上找到自心本性？

我們內心都有種直覺，美就是美、純粹就是純粹，純粹不會等於複雜、專注不會等於紛亂、生命不會等於假象，內心的直覺是活生生的。我們可以在當下的表達和認知裡，發現自己離神越來越近，或者越來越遠嗎？任何表達的當下，我們是回到本心，還是在耗散自己，堅持用語言、文字去建構人生，迷頭認影呢？

禪宗講『不立文字』，整個世界就是文字；『教外別傳』，所有的宗教都有其意識形態。禪宗不在文字和思想裡告訴你什麼，不在世界與宗教裡暗示你什麼，它只對你做自性的指引，讓你真實冥想。當你真實冥想了，根本不會想去哪裡、想更靠近佛性，能讓你依憑的，不管是文字或思想，當下即空。別咬住一個空字，就去解釋它是靈性，甚至用來回應這一切。」

陳老師望著卡蜜兒，「與其如此，不如記取《十隻鳥》的鳥八：『鳥飛過直覺　反射／天空著　黃昏　黎明』我們一路對話下來，就有這個意味在。」

傑西與義守的辯論

傑西覺得義守的講法，只會越描越黑，把事情弄得更複雜。

義守不待傑西講完，馬上指出：「你一直在注意對和錯，你要注意你的焦點在哪裡？」

「我沒有這種感覺。」傑西說。

「因為你要分辨對錯，失焦了。你說複雜，那你解釋為什麼？」

「我覺得變成繞著邊兒解釋，沒有到核心裡面。」

「你的核心是什麼？」

「如果說是自性，那是一種……」

義守立刻打斷傑西，「原諒我這麼說，你的焦點只有自性。因為你只想接受和自性有關的東西，其他的你都會覺得複雜。」

傑西認為我們在這裡都是平等的，老師只是媒介，「在這個過程，我想不斷地探索。」

對於義守習慣矛頭指向別人，堅壁清野的態度，坐在一旁的葭菲，忍不住

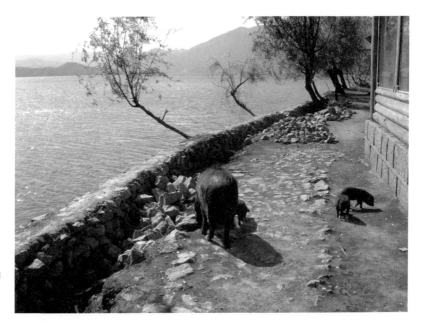

生活在瀘沽湖畔的黑毛豬。
◎林權交攝。

輕敲了義守。義守愣住了，苦笑道：「要談可以，不過這樣我會怕怕的。」大家聽了都笑開來。葭菲又作勢親了一下義守，算是平撫他的驚嚇，全場歡聲雷動。

傑西覺得，雖然不確定一次的談話會有多少領悟？至少有一個老師從旁提點，把跑出去的念頭拉回來，就是一個滿好的經驗。吉娜在一旁幫腔：「傑西做什麼事都要達到目的，不然就會覺得浪費生命。」

傑西表示他現在有一點體會：「一開始，我也質疑為什麼要探討自性？有什麼好處？這是我的習慣。我覺得今天既然要研究自性，就有目標導向……」

不等傑西講完，義守便強調：「沒有目的、沒有結論，你的自性才能顯現出來。如果一個人有真正的自性，他的愛是無窮無盡的。」

「我接受，」傑西說，「但是應該更全面的探討，包括為什麼一個人有真正的自性，他的愛就會是無窮無盡的？」

義守立刻表明他的動機是：「能夠掌握自性的話，就能喚醒更大的愛，這是我願意全心參與的。」

於是傑西把討論帶回剛才的起點：

湖畔多處大興土木，正在休息的牛隻。◎林權交攝。

「我希望找自性，你希望找愛嘛！我們並沒有交集。」

「那麼我告訴你，在我心中它們不是兩樣的。名詞不同，本質是同一個。」

「OK，這是你認為的，自性等於愛嘛！」

「那是我的感受，我不敢認為。」

「可是，我認為自性不等於愛。」

「這是你的觀點，我可以接受。」義守這句話猶如句點，讓兩人的對話告終。

你站在哪一邊，都會被打！

傑西與義守你來我往地辯論著，陳老師問僵在一旁的城光有何看法？

城光想了好一會兒，「我看到的是……」

老師提醒城光，無論落到哪一邊，都會被打。

看見城光苦思的神情，陳老師開始訓話，「他們兩個的說法，你還要感受一下，看看哪個合你的立場嗎？拜託！你正在滋長無明，正在遁入思想和語言的遊戲裡。我並不問他們講的對不對，有什麼對不對的？就是理論和觀點而已。搞到最後，就是『你的觀點，我也接受』而已呀！這是兩個和善的人所能達成的結論。你還在那邊認真、認假？」

老師用力敲擊著桌面，疾言厲色：「能不警覺嗎？這一聲和這一句，一樣不一樣？警覺不是自然的嗎？需要生出一個我，站在旁邊覺察？不要老是看人家的對錯，想選邊站！你自己在哪裡？人為了維持自我，講好聽是尊嚴，任何的二元對立都會存在。如果不落兩邊，怎麼會有自我？」

面對城光，老師像在和黑暗拔河，「來，告訴我一句話。隨便一句話，不要想個老半天，揣測我會接受哪句話？」

城光不曉得該講什麼，於是老師打個比方：「禪師只對你做一件事！當你一開口，就一手伸進你的嘴裡，讓你啞口無言，思想無法往外跑，只能當下覺察。如果你繼續這樣運用你的思想，揀別是非，只因為害怕錯了，我沒意見。」

見城光不語，老師嘆口氣，換個方式：「好吧！只要告訴我，你現在是什麼狀態？」

「是一種跳動的、激動的……」城光吞吞吐吐地說。

「是什麼？」老師問。

城光想了一下，「剛剛這一段話讓我有所觸動。」

沒想到老師又開罵了，「你在騙誰啊？十二年來我對你講這些話，已經無數次了，你每次都有觸動。生死長夜漫漫，瀘沽湖有你在，做牛做馬也有你在！」

城光就像人生禪的「台灣水牛」。細看水牛的瞳鈴大眼，你可以看到草食

241

動物的溫馴與款款深情；可是一旦牠發起脾氣，再多人都拖拉不動，牠就是要僵在原地。不過，大半時候牠們都是刻苦耐勞的模範代表。

這一路上，城光總是盡責地陪伴秀秀，減緩她的焦慮，偶爾插花陪陪其他組員，做好組長與男人的角色，組員們都感受到他的照料。可是，課堂上他依舊秉持水牛精神，拼命想找一畝田耕耘，冀望有朝一日出人頭地，卻老是踏錯腳步，摔到田溝裡，灰頭土臉。所以，常常在課堂上看到不服輸的城光賴在原地不動，即便好話、醜話說盡，仍舊不動如山，堅持「愛拼才會贏」的信念。

熟悉城光的朋友都知道，他有六個腳趾頭，如果他面對自己，也能像看待他的六個趾頭一樣自然，不管遇到五個腳趾頭、三個腳趾頭、甚至沒有腳趾頭的人，都和自己沒啥兩樣，城光就不會老是在課堂上死光光了。

千古以來，瀘沽湖的沉靜素顏。◎林權交攝。

本來沒有得到，也不會失去！

上課時，老是遠遠站在角落的翅膀，不知何時悄悄地靠過來，坐在古荔身旁，靜靜聽著。看到翅膀主動靠近，老師有感而發：「在這個窮鄉僻壤，翅膀為這些摩梭人帶進希望工程，我沒有財力可以幫他。我想送他一句話，如果聽進去了，對他的行動應該會有幫助。翅膀，聽好，本來就沒有得到，也不會失去，對不對？」

沒想到翅膀忽然伏在桌子上，把頭埋在雙臂裡，痛徹心扉地哭起來。

義守立刻起身去安慰翅膀，卻被肯制止。

不由得一陣火上來，「肯，這裡不是你在操控的！」義守不滿地說。

不過，翅膀並沒有因為安慰而止住哭聲，他死命地哭著，像要傾訴所有的悲愴。

「大家給翅膀鼓掌，加個油好不好？」義守自顧自地鼓掌，現場竟沒有人應和，我們靜靜地聽著這哭聲，一聲又一聲。

傑西有感而發：「我覺得翅膀很自由，真的。」

義守不以為然，「你們這些人滿冷漠的！」隨即悻悻然離開聊吧。

不理會周圍的聲音，翅膀痛快地哭了一陣，又破涕為笑，一邊豪爽地把椅子推開，大剌剌地開門走了出去。

遠山清麗，縱然朵朵浮雲飄來，日光仍舊透過雲層，撒下一縷縷金色薄紗，溫柔地撫弄著湖面。

高登也有感觸：「生活就是禪。如果我也能和翅膀一樣，我會很幸福。我也能吧！只是時候還沒到。」老師提醒他，時候隨時會到。

陳老師問大家：「翅膀為什麼哭？他畢竟得到什麼，失去什麼？或者只為他的辛苦被理解了在哭？當你去靠近別人，靠近他的心，不必用什麼理論、方法，只是接受他就好了。如果你只要光明，就會有黑暗。在二分裡面，就會有真假、好壞、善惡、苦樂，而不敢投入。禪師都是出格的，他不在規矩裡面，若在規矩裡面，等於他認同這個世界，那他怎麼摧毀這個世界？他如果不是出格的，而是認同語言文字的遊戲，他怎麼能夠覺察？還能夠看到什麼？」

老師看向跟隨自己十二年的城光，

「所以，親愛的，你玩夠了沒有？真相是沒有得到，也不會失去。」

面對老師的殷切叮嚀，看到翅膀淚灑聊吧，城光更形詞窮，他想不出個所以然來。

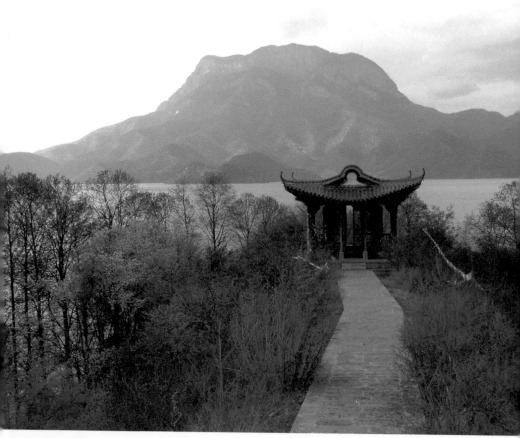

遠山清麗，日光透過雲層，照拂湖面。 ◎林權交攝。

你能如實地看見當下的念頭嗎？

老師嘆氣：「城光，不用想啦！」接著老師請肯也幫幫城光。

肯提議城光站起來走走，看看湖光山色。城光聞言神色一凜，遲疑了一會兒才站起來。老師馬上要城光講講當下心頭的反應。

「我的念頭是想逃開。那個狀態是……那個逃開是悶……」

陳老師覺得這個講法奇怪，「如果悶在這裡，出去走走不是很好嗎？應該會樂於接受這個建議，怎麼會出現一種排拒的態度？你沒有逃開，而是排斥。人不誠實，別說自心本性，連頭腦都是混亂的。」

老師要城光老實講，剛才那個念頭是什麼？「你真看到那個念頭，才會解脫。老是偽裝，一個念頭加一個念頭去解釋，一定苦的。」

城光改說他那一念是快樂的。

「想逃開是快樂的？怎麼你的動作很遲疑？你第一次說想逃開，第二次說是快樂的，你看不到你念頭的內容嗎？牛頭不對馬嘴。」

城光又解釋，遲疑是因為他不想離開聊吧。

「如果不想離開，又為什麼要遲疑地站起來？你可以拒絕，表明想繼續聽課。怎麼把自己弄得那麼扭曲複雜？」

城光努力想講出一篇道理來：「剛剛自己在看的時候，念頭都是浮動的。這些浮動，包括語言文字，都是知道的，你可以說他是一個人或一個什麼……」

老師無奈：「好吧！你坐下，我頭痛了。」

傑西試著對城光說出自己的理解：「老師只是想讓你發現，你有一種害怕；你聽到老師要誠實，就開始去想什麼是對、什麼是錯。其實老師是要你把當下的感覺講出來就好，不是去想：『我講這個，老師會不會罵我不誠實？』你不要擔心老師要你回答什麼，他只是想讓你看看你當下的念頭而已。」

陳老師鬆了口氣：「是啊！」

傑西認為禪是毫不掩飾的，如果這是一種法門的話，應該可以幫助人找到所謂的自性。他也勸城光別在意會不

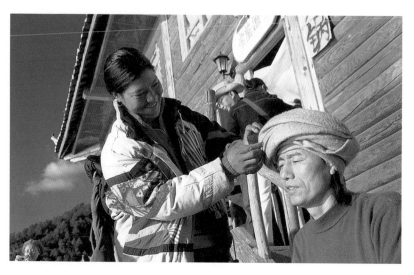

會挨罵，老師的各種手段是引導人找到自己，這是一個老師對學生真正的愛。

城光感激傑西：「你這樣講，我很感動。」

「我好像有點感受，但是講不出來。那是一種無的、空的感覺，包括現在講的，那是一個很平等的……我不會講。在這種了解下，你就會沒有恐懼。」傑西說完，便聽到陳老師的喝采。

連續三個多小時的課程，每個人都略顯疲態，陳老師亦難掩一臉蒼白，這時倒有一種通透的感覺，就像高原上的空氣，稀薄而清新。

夕陽西下，一個眨眼，太陽已經躲入遠山裡，天空也漸漸褪為深藍色，夜，還是來了。

翅膀帶著我們七彎八拐，摸黑去一戶人家吃飯，照例又是一桌吃不完的豐盛菜餚。一個拖著鼻涕的小搗蛋，也跟著大人在忙亂著，見到這麼多人來，不怕生地纏著每一個逗弄他的人。

後來才知道，為什麼來瀘沽湖三天，吃飯的地點都不固定。我們去過拉都家，喝到很好喝的小米酒；去過七斤家，見識到摩梭人的傳統爐灶；今晚來到這一家，雖然燈光微弱，招待的熱情不減。這是翅膀的用心。扎西家不缺錢，不過很多人家，需要我們整團吃喝一餐的二百元人民幣，對他們來說算是一大筆的收入，翅膀連這點都考慮到了。

後記──對自己抽絲剝繭

第七堂課的主旨在探討「自性的指引
──真實冥想」。萬事萬物皆有本
性，人卻對一己的「自性」無從認
識，所以討論一開始，自性就被推衍
為「讓萬事萬物存在的本質」、「可
以覺知一切」、「可以回應一切的作
用」。可是，這就是自性了嗎？難道
必須透過向外指涉，我們才可以認知
到自性嗎？如果不是，那麼自性究竟
何在呢？

陳老師隨意拈起一個話頭，鼓勵學員
們探討下去，藉此對自己的思想、理
路抽絲剝繭。課堂中，除了老師對禪
修的「自說自話」以外，還顯示了每
個人對自己的無意識。我們面對當下
的人生，無論喜不喜歡，都不打算回
身，寧願痴迷在慣有的情緒和理路
上。雖然起初還能就事理來分析，一
旦遇到擅長的，便不自覺迷在既有的
認知上；或者碰到不熟悉的，也趁早
繞路而行。

看到蒼蠅在飛，領受了、認知了，這
就是自性了嗎？理解了無我的好處，
想清楚、說說話，就會有行動了嗎？
接受自己，也就接受自性了嗎？「我
是誰？」這個問題，可以向外拋出，
向外求得答案嗎？如果要求的是一個
光明的保證，自然就不是光明，而是
「保證」；拒絕縱身未知，當然一口

咬定，看到蒼蠅在飛就「是」了！

還好，不管是哪一種人，只要願意抽
身來觀察一己的想法和感受，便已具
備契入未知的基本條件了。

所有的討論、所有的問題，在課堂上
丟出來之後，全被陳老師扔回當事人
身上，或者單刀直入我們信以為真的
身心狀態。真實冥想，一如老師所指
引的：「人都會生老病死，那我們的
自性在哪裡？如果只在作用的顯現上
去『認知』，直接說，悟也不濟
事。等而下之，打坐一時入定，那個
經驗結束以後，石頭壓不死草，身心
的老套又來了。」

究竟，何為真實冥想？等你對自己抽
絲剝繭之後，再說不遲。

旅人行將揮別里格島……

十一月二十八日，離開瀘沽湖的那一天，陽光特別燦爛，心頭卻覺得陰鬱
……因為很難揮手，向這些摩梭朋友道別！

這幾天與摩梭人生活在一起，才明白為何翅膀像個傻子一樣，埋在這裡，不計代價與報酬。

在這裡，人與人之間只有「真」，沒有遮掩與矯飾，就像我們孩提時面對世界的態度。這種人生觀，如今還存在這個女兒國裡。

早上遇到魯洛，才知道他一夜沒睡，特地早起幫我們划船搬運行李。當魯洛把古荔和大家的行李送到岸，他便告訴古荔，不能一直陪她待在岸邊，否則看著我們取行李時，他肯定會哭出來的！說完，就趕緊跑進希望酒吧。

阿車瑪與翅膀之間，有種手足情份，她也趕來希望酒吧，殷切叮嚀翅膀一路保重。

臨別，大夥兒聚在酒吧裡，無話可說。阿車瑪看見秀秀把圍巾裹在頭上遮陽，便笑著招秀秀過來，要她蹲下，重新把圍巾繞裹成一個標緻

的夷人頭，活脫脫像電影裡的藍鳳凰。於是有圍巾的人紛紛拿出來，依序請阿車瑪如法炮製，依依不捨的離情，因為這個遊戲的舉動，沖淡不少。

一位外籍遊客和兩名摩梭人，希望能搭我們的車到麗江，由於空位不少，翅膀答應了。等大家上了車，司機卻臭著臉，不肯開動。

司機拐彎抹角，強調回去這趟路如何的不合理、不合法，說穿了是要那三名多出來的乘客，一人付他五十塊。一百五十塊，包一輛車綽綽有餘了！從麗江開始，除了接機以外，這裡不開，那裡不載，一路上受這個司機的鳥氣，翅膀再也不能容忍，他指著司機破口大罵，還要拖他下來打一架！

那位司機沒料到台灣同胞不好惹，僵在座椅上，臉色鐵青。義守和吉娜看見苗頭不對，趕緊安撫司機，說盡好話，畢竟這一路回去還得勞

駕他。扎西與阿車瑪得到消息也趕緊跑來，勸慰翅膀別動肝火，這種司機到處可見，人與人之間的誠信，遠不及一點私利重要。

爭執過後，大利沒有，司機拿到了他的小利。翅膀也沒再多說什麼，清點人數之後，坐下來與身旁的夥伴商量未完的行程。

雖然是段意外的插曲，也讓我們看到翅膀的人生觀。翅膀沒有他狐狸外表的狡黠，也沒有白鶴的仙風道骨，有的只是一股傻勁，卻傻得有情有義。

「噗！噗！噗！」車子開動了，望著窗外，朝我們猛揮手的拉都與瀘沽湖的朋友們，心裡一陣酸楚。怎麼不見魯洛呢？再找找，魯洛戴著那頂熟悉的呢氈帽，帽沿壓得低低的，臉上不見平常的活潑爽朗。他沒有揮手，靜靜地目送我們離開。

車子繞行瀘沽湖岸，波光粼粼，旅人就要離開里格島，行囊倍覺沉重，因為要帶走的回憶太多了。

別了，這片山光水色。

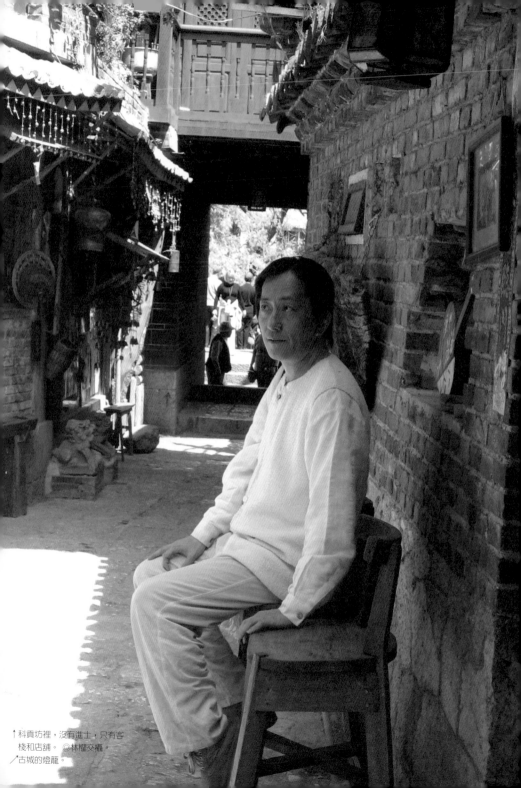

Part 5

遊覽自性的風光

寒夜裡的兩張唐卡

夜漸深，在古城一隅，見到陳老師一襲唐衫，正袖著手，彷彿三0年代的人物，閒步清冷的石板巷道。這麗江的最後一夜，老師逕往水湄柳下鑽，轉眼間進了一家骨董店，就此與兩張灰樸樸的唐卡結了緣。

在瀘沽湖過了三天沒得洗澡、沒有抽水馬桶的日子，再度回到李家大院，扭開熱水龍頭的剎那，心中的感動，真是無法言宣！

梳洗完畢，晚餐胡亂划了幾口，大夥兒便傾巢而出，這是採購的最後機會。大家施展看家本領，在麗江城內鑽動，偶爾撞見，開口第一句話是「你身上還剩多少錢？借我一些吧！」

結果血拼女王的頭銜，由竹眠榮獲。原因是一進她的房間，就見到滿滿攤了整張床的雪茶、鐲子、錦帕、銀質暖手爐、典雅的蠟染布簾、花織圍巾、民族風小布包、東巴文木刻、民謠CD……讓人懷疑她要扛回台灣擺地攤。

血拼女王最輝煌的戰績，是把一件麻織唐裝上衣，從人民幣一百七十元殺到五十五元，類似的衣服，同行的諸多男士也買了，價格卻比她「高貴」許多。

竹眠素來有一種天賦，買的東西絕對物超所值，在麗江，她更把此等功力發揮到極致。一踏入店內，就要洞悉商家心理，接著該如何同店家周旋、掌握最佳進場時機、死守價格底限，最重要的是絕不戀戰，別做垂死掙扎。其間的攻防，直比

琳琅滿目的手工藝品。
◎吳舜雯攝

出了黃山公園，石階旁的小販正在等待遊客上門。◎吳舜雯攝

由於位在南絲綢之路的口岸及茶馬古道上，使麗江成為滇藏貿易的集散地。在城中心有一處方形廣場，四周是整齊的店舖，俗稱「四方街」，中國西南各地的特產和手工藝品，都聚集在此販售。可惜時間有限，巷子裡還有許多別具風味的店舖，無法一一細看。這些商家除了販賣商品，也歡迎遊客觀看製作的過程，如果客人有耐心，半天聊將下來，準能交上朋友。古荔與白海螺年輕老闆的情誼，就是這麼聊出來的。

出發前往瀘沽湖之前，古荔與老闆約好了，用東巴文刻一塊木匾，回程經過麗江時取回。

沒問價錢便訂了塊匾，竹眠很擔心被訛，然而古荔不以為意：「這個人活著的品質讓我尊敬，不管多少錢，我都樂意接受。」

後來趕了三天的工，才收古荔七十塊，顯然老闆拿的是友情價。在麗江，有愈來愈多的外地人進駐，大有漫天要價之勢，在地人卻不興這

三國裡孔明借箭還精采！看著房內滿坑滿谷的戰利品，我們如奉神祇地望著竹眠，聽她述說血拼交戰守則，連連點頭稱是。

而竹眠也有柔美的一面，任何民族風味的衣飾往她身上一攬，味道就出來了，讓人懷疑她前世是縱橫塞外的邊疆民族？戴著朱紅頭巾的竹眠，俏皮地朝著我們一笑：「嘿！你說呢？」不怕死的朋友，就請繼續探究下去吧！

一套。

夜已深，行人寥落，竹眠陪著陳老師在古城做最後的巡禮。經過一間骨董店時，望見裡面掛滿唐卡，陳老師信步走了進去。這可能是今天最後一批客人了，老闆隱去倦容，取出一疊良莠不齊的唐卡，在客人面前翻動，見來客看得入神，又殷勤地取出更多唐卡來。

看完之後，料到所費不貲，陳老師笑著說：「對不起，我一張都買不起！」說完就要轉身離開。這時翅膀也來了，好奇地問老師覺得那幾幅好？陳老師隨手指了繡工樸素流暢的「一髻佛母」與「班禪六世」：「這兩張不錯。」機靈的老闆盛讚客人好眼光，兩幅要價就得一萬塊人民幣！

翅膀也不砍價，老實告訴店家：「我口袋裡統共只剩八千五百塊，再多也買不起了。」這比買賣就這樣成交了。

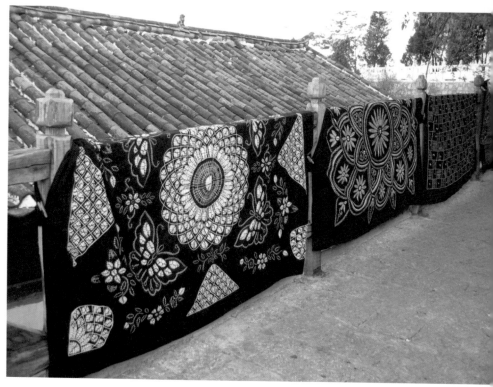

經過這些染布時，您捨得離開嗎？◎吳舜雯攝

惟恐這份厚禮被婉拒，翅膀對老師說：「我知道這東西對你來說是法寶，擺在這裡只是藝品，與其日久霉爛，不如送給你。」

回台以後，陳老師時常取出唐卡端詳，並且告訴學生：「一髻佛母，一髮、一目、一齒、一乳的造型，是象徵整體的一，也就是充滿法界的整體，主空性。她是寧瑪巴主要三不共智慧護法之一，同時護持出世間法的一切成就。收到這樣的禮物，我很感動！它就像冥冥之中，上蒼給予我的一種期許……」

↑色彩富麗的印染布，令人愛不釋手。
↓賣雜貨的婦人。

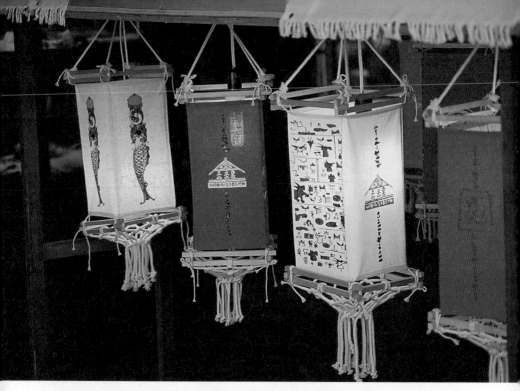

↑ 白天的燈籠，是古城浪漫而典雅的點綴。
↓ 素雅的木刻。

↑一髻佛母唐卡
←班禪六世唐卡。

257

西伯利亞下在昆明的漫天雪花

紅嘴鷗，牠們成千上萬，每年冬季飛來這兒，是因為溫暖，還是一種習慣？優雅飛翔在翠湖公園與遊客共舞，是它自由意志的展現，還是只為了搶食拋往空中的鳥食？去問鳥吧！

十一月二十九日，我們搭乘一早的飛機回到昆明，到了這裡，代表這趟旅行即將結束。明天，就要和一路上照顧我們的翅膀、順子、夏虹和小董告別，返回台灣了。

像要盡最後的招待之情，一下飛機，翅膀就催促司機直驅翠湖公園。這個時節，典型觀光路線必定安排的景點──到翠湖，餵那滿天飛舞的紅嘴鷗。

翠湖公園位於市區西南，湖畔遍栽垂柳，湖中多植荷花，「翠堤春曉」即當地勝景之一。不知何故，從一九八五年開始，西伯利亞海鷗每年十一月飛來過冬，至次年三月才離開，讓春城更添美麗的景觀。

第一次見到這麼多鳥兒在頭上飛，那景象非常奇特、壯觀，場景可與希區考克的電影「鳥」媲美，不過氣氛可一點都不懸疑恐怖。

每當這個時候，昆明市民便扶老攜

幼，齊集翠湖去餵鷗。成群繞著水池疾飛的紅嘴鷗，呦呦呼鳴，爭相啣住擲向空中的麵包，地上的人則歡暢地拍手稱快！

為了尋找廁所，我們走到一幢土黃色，兩層磚木結構的走馬轉角樓前，抬頭一看：雲南陸軍講武學校。陳老師隨即表示入內看看，並要求阿正攝影。進去之後，只見裡面東、南、西、北四樓對稱銜接，圍著一塊方形操場。

陳老師在這裡徘徊再三，講武堂似乎引發他的感慨。過了一會兒，老師才說：「上個世紀初，清政府為

了培育新式軍事人才，在雲南創建了雲南陸軍講武堂，也就是我們現在看到的這所學校。當時延請的教官，多數從日本留學回來，對國家與時代具有前瞻的看法，甚至有不少人暗中加入同盟會。講武堂反而成為日後革命的據點，在推翻滿清的雲南重九起義，以及粉碎袁世凱復辟之夢，都扮演過重要的角色。」

此刻，看著峙立在眼前的講武堂，歷史不再是遙遠的影像了，而是風雲變，有識之士不畏犧牲，以換取後代子孫永保安康的年代！

餵完鳥，一群人馬不停蹄趕往民族村。據說裡頭有二十六個少數民族村寨，望著偌大的園子，我們顫抖的腿真有點吃不消了。

翠湖公園上空漫天飛舞的紅嘴鷗。

漫步在村寨之間，從導遊口中得知，著名的滇池就在附近，為什麼它不在參觀的項目內呢？

原來，滇池不再是記憶中的「高原明珠」了。

近二十年來，工業污水和城市、農村的廢水排入滇池，造成嚴重污染。後來有人以為一種水生植物，水葫蘆（即布袋蓮），可以吸收溶於水的重金屬離子，便廣植水葫蘆以淨水，結果得不償失。這種植物繁殖力強，根莖糾結，密布湖面，反而降低水中溶氧量，更影響水中生物的生存，如今滇池不僅變臭，無法飲用，也變小了。

許多關心滇池的人士，嚴正警告環境污染的後遺症，然而當局若無力整頓整個昆明市的垃圾、污水管理，恐怕現狀亦無從改善。從生態學的角度來看，滇池不只是一座湖，更是一個生態系統，假如滇池消失了，不得不令人懷疑，昆明還會是座「春城」嗎？那遠從西伯利亞而來的嬌客，還會年年降臨嗎？

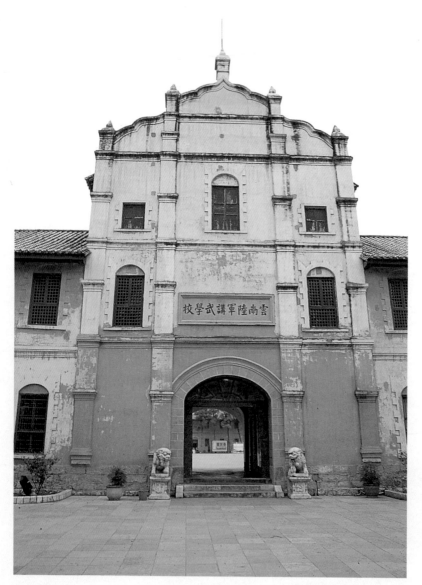

雲南陸軍講武學校，在近代史上，曾是雲南反清的革命據點，名講武堂。

↑看著峙立在眼前的講武堂，歷史不再是遙遠的影像了。
↓空拍的局部滇池。工業污水和城市、農村的廢水排入，造成嚴重污染。

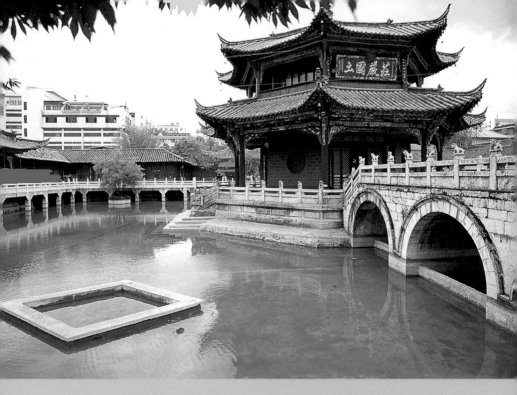

第八堂課

2003/11/29下午

總是在課堂中大剌剌地問「禪是甚麼？」的吉娜，

這次終於有了實戰經驗。

沒有怯場或質疑，

直率的個性，反而讓吉娜的表現很流暢；

行動不方便的古荔，

拄著枴杖，在小小的空間裡忽而轉圈，

忽而走來走去，未曾喊過一聲累；

順子則杵在現場，

偶發中的的一語。

↑圓通寺的設計揉合了中國傳統的造園藝術。

最後的一堂課
完成不可能的任務

時光匆匆，尾聲將至，看過翠湖公園的紅嘴鷗，遊覽少數民族薈萃的民族村之後，下午，人馬拉到茶博物館裡附設的茶藝雅座。翅膀把整間茶館包下來，好讓我們完成最後的一堂課。

平時身強體健的高登，耐不住奔波，也病倒了，雖然勉強堅持，一陣折騰後，還是先回溫泉花園酒店休息。這趟旅程因為環境變換與嚴寒的氣溫，九天裡大夥兒輪流掛上病號牌，在這種情況下，我們該如何照破身心的城堡，領會自性與真實冥想，一以貫之，遊覽自性的風光呢？

當我們把散落的桌椅併列以後，這小小的茶館，好歹擠出了一點空間。在茶香的薰染下，最後一刻，我們能否提煉出自性的醍醐味，芬芳此行的開悟之旅呢？

「沒有哪件事情不用付出代價，包括玩樂。」坐定之後，陳老師便如是說。

陳老師談到這一路上大家都很認真，也很疲累，明天就要回台灣了。如果遊興未盡，這裡還有很多漂亮的地方可以去玩。如果想上課，他也希望讓我們對自性有所經驗，雖然這僅僅是一次遊覽。為什麼叫做「遊覽」呢？這就有點像這一趟旅程，我們只是來遊歷，不是從此就在自性裡住下來了。

「現代人忙著在生活中經營『有』的層面，關係、工作、家庭、形象……全都想擁有，根本沒空去探索自己生命的本質，去問『我是誰？』九天的開悟之旅，幾乎是『不可能的任務』。即使這九天都沉浸在自性的風光裡，身心也得到撞擊和轉化，可是一回到台灣，保證各種網路，尤其是生存恐懼和人際關係的網路，都要上身了，還有幾個會記得這次旅程呢？而且這一趟花了三萬塊，搞不好買東西又花了三、四萬，得趕快賺錢啦！對不對？」

陳老師談到，以我們在現代社會這麼忙碌、疲累的身心，每天有那麼多的責任義務要完成，想更靠近自性是有點困難，這當中會有很多落差。「比如這趟路上，就有人拉肚子、生病，有人在『自性的指引——真實冥想』時遭到撞擊，也有人忙著掉隊談戀愛，因而這個自性的風光，最多只能帶各位遊覽一下。」

如果沒經過前面那幾堂課，我們如何

遊覽自性的風光呢？陳老師說：

「遊山玩水還要導遊，還要司機，以及一個供你遊覽的景點，對不對？眼前這個環境很幽雅，是個很棒的茶藝館，我原先的設計恐怕無法發揮，可是也不能再給翅膀添麻煩了。講老實話，這趟路他用那麼多人來侍候我們，他絕對賺不了錢的。

在瀘沽湖，你們都看到翅膀大哭了一場，為什麼？因為我講中了他的心。他一個台灣人在瀘沽湖做傻事，教育當地的年輕人，幫助他們立業，還安排我們在不同的家庭用餐，他是這種做傻事的人，這也是我願意與他合作心靈旅遊的原因。」

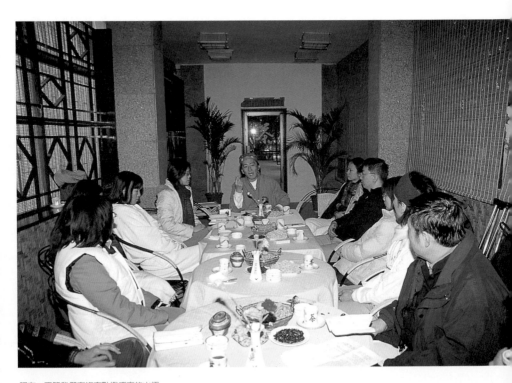

現在，不管我們有沒有點燃感官的火焰、照破身心的城堡？也不管有沒有搞懂自性的指引——真實冥思？不管這個了，陳老師宣佈，我們直接來遊覽自性的風光。

你們都給我全新的挑戰！

陳老師忽然問我們：「有誰知道心經總共幾個字？」

「二百六十八個字。」博學多聞的肯立刻有了答案。

「第一句怎麼講的？」

「觀自在菩薩，行深般若波羅密多時，照見五蘊皆空，度一切苦厄。」

陳老師點點頭，「觀自在菩薩，一個觀察自己，進入很深的內在，願意覺有情、救度眾生的人；行深般若波羅密多時，他修行空性的智慧，解脫以後，照見五蘊皆空，五蘊指色、受、想、行、識，也就是我們的色身、感受、思維、本能與識別。佛法把世間叫做五蘊，即是我們的身心狀態。照見五蘊皆空，就是我所謂的照破身心的城堡，度一切苦厄，來到這裡，才度盡一切苦厄，生老病死愛恨情仇，一切有形的災難、無形的苦痛。」

現在，不管我們有沒有點燃感官的火焰、照破身心的城堡？也不管我們有沒有搞懂自性的指引──真實冥思？不管這個了，陳老師宣佈，要我們直接來遊覽自性的風光。

陳老師問大家：「這個場地還是有一個小小的空間，有沒有人想來經驗我的時間線？」

吉娜立即舉手，陳老師馬上操著誇張的台語說：「麥啦！妳麥啦！」

看見吉娜認真的神情，老師只好說：「妳敢進入時間線嗎？」

吉娜沒有退卻的樣子，「好吧！試試看。我也喜歡接受挑戰。還需要兩個。古荔？妳也要？可能要請妳站一下，或者坐在椅子上。」

有人建議翅膀上去，結果翅膀又推薦從沒沾上課程的順子。

陳老師大呼我們都給他全新的挑戰，「好吧！我們來試試看！」

我在思想，會讓妳感覺不舒服嗎？
自性的感覺是什麼？

一開始陳老師便聲明，這只是一個方便的設計。一個認識自己的人，每天都得遊覽自性的風光，因為我們從沒把它當一回事，不像經營企業那般認真，才藉由他的時間線來經驗自性本有，當下即是。

選定吉娜代表過去、古荔代表現在、順子代表未來，陳老師請三位代表站成等邊三角形，給予進入時間線的簡短指令之後，便退下來，坐在一旁觀察。

沒多久，代表現在的古荔逆時針旋轉起來。

代表過去的吉娜表示站不穩，感覺身體在晃。

老師問吉娜是否會不舒服？又請吉娜看看四周，有任何感覺就講出來。

不久，吉娜也開始旋轉。

接下來，陳老師請傑西進入三角陣中，問她們任何問題。

傑西搔著頭，笑道：「還抓不到頭緒。」

陳老師建議：「前天在扎西的聊吧，你不是問到自性嗎？」

傑西便問過去：「妳能說明自性的感覺是什麼嗎？」

「就是直接。」

「怎麼個直接法呢？」

「感受到什麼就把它拿出來，不曾透過腦筋。」

傑西又問現在：「妳現在看到的，包括我們，妳看到的是什麼？」

現在不假辭色地回以：「你想找什麼？」然後打了傑西一下。

傑西便問現在：「妳是因為我在思想，所以憤怒嗎？我在思想，會讓妳感覺不舒服嗎？」

「你真是無聊！」

「妳為什麼會這麼生氣？」

「我沒有在生氣！」

這時代表過去的吉娜，也跑來打了傑

西一下。

傑西一頭霧水，「哎，妳也來插一腳！」

現在則提醒傑西：「她現在不是你的老婆。」

傑西說其實他在玩遊戲，「我在幫大家玩，不必這麼嚴肅啊！是嗎？」

過去卻說：「你要嚴肅點！」

「一定要這樣才叫嚴肅嗎？輕鬆難道不行嗎？」

「我很想再打你耶！」現在不悅地說。

「我可以抗拒呀！我為什麼要被妳打？」

代表過去的吉娜便趕傑西下去：「不和你玩了，你趕快回家！」

翅膀推薦沒沾過課程的順子，老師大呼：「你們都給我全新的挑戰！」

看著我的眼睛
妳可以見到自己嗎？

陳老師請薇琪上場，她緊張地說要先上個廁所，老師便要白娃先上。

白娃走上前，「我想問什麼叫證驗？」

「妳要知道這個幹什麼？」現在問。

「我如果知道，才能夠去創造。」

「妳要創造什麼？在妳的生活裡，有創造嗎？知道這個答案，對妳有什麼好處？」

「當然有好處。」

「那只是名詞！只是名詞！」過去說。

白娃轉身就走，「妳們不想回答就算了。」

現在叫白娃回來。

「幹嘛？」

過去邊說，邊用手拍著白娃：「試著去接受自己，就這麼簡單。妳是誰？妳是誰？真正的妳是誰？逃避的是誰？害怕的又是誰？看看妳這個樣子！」

「請妳不要這樣拍我！」白娃不高興地說，「不要再拍了喔！我不認同妳講的話。」

過去表示：「抗拒會讓妳什麼都拿不到，永遠就在不認同當中。」

「隨便，我覺得妳的邏輯很奇怪！基本上，妳們並沒有到陳老師的程度。我覺得妳們講的話，不像陳老師會講的！」現在聽了哈哈大笑。

陳老師笑著說：「會啊！我會講這樣的話，她們講的都是我會講的。」

現在再次問白娃，為什麼要問「證驗」這個問題？

「我希望不只是經驗。我希望能夠創造證驗，能走上正途。」

「什麼叫做正途？」

「正途就是……」白娃看著現在，緊張地用手揪著耳旁的頭髮，現在喝令白娃停止這個動作，白娃也不高興地說：「我覺得妳們看起來很討厭，我只是不想打妳們喔！」

燃根蠟燭，象徵光明的未來。

現在很高興，「很好，過來啊！我們來好好打一架！」

過去也說：「想做什麼，就做什麼！」

白娃轉向未來求助：「妳來阻止她們好不好？我相信妳一定可以的，妳那麼可愛，一定可以代表陳老師那個很棒的部分。」

現在要白娃過來：「妳要相信自己，過來！」

白娃抓著未來的手臂，半隱在未來身後，「我在和她講話，她也是陳老師的一部分！」

沉默的未來也開口了：「誰都沒辦法救妳，只有自己救自己啦！」

面對這個無解的僵局，過去只好走到白娃面前，對她說：「看著我的眼睛，妳可以見到妳自己嗎？妳有一顆善良、美麗的心，把它拿出來用，懂嗎？」

妳用悲傷來證明妳的存在……

白娃下場，薇琪走進時間線排列中，良久不語。

過去：「妳站在那裡做什麼？妳這一生老是站在那裡不動嗎？」

薇琪便問：「人從哪裡來？要去哪裡？」

過去：「問這個幹嘛？重要嗎？」

現在請薇琪問心裡真正的問題，「苦了那麼久，還要這樣玩啊？妳的頭夠大了！把自己丟出來！」

過了一會兒，薇琪說：「為什麼我總是那麼悲傷？」

現在：「妳用這個來證明妳的存在。知道嗎？悲傷不是真實的，『妳』也不存在喔！悲傷能夠解決問題嗎？對自己誠懇一點，那很重要。」

看到薇琪低著頭，在自己的煩惱裡搜尋答案，過去急著說：「哎！妳做什麼？活出來！妳的生命常常這樣停格了！活出來！」

坐在觀眾席的卡蜜兒忽然跳出來，整個人搭在薇琪背後，雙手環繞著薇琪的脖子。

圓通寺，昆明市最古老的佛寺；始建於唐代，至今有一千二百年的歷史。

270

過去藉機說：「瞧！妳就這樣背著過去，過去就像這樣招著妳的脖子，這是妳要的嗎？拜託！想辦法掙脫！妳喜歡背著過去嗎？妳還沈醉在過去嗎？」

「我不想背著過去！」儘管這麼說，薇琪仍然柔順地擔負著卡蜜兒。

過去和現在鼓勵薇琪想想辦法，她卻說並不想那麼用力去解決問題。

這時卡蜜兒開口了：「薇琪，妳還記得愛著某個人的時候嗎？別再逃了，看著那個傷口，妳就有能力愛人。」

薇琪不明白卡蜜兒為什麼講這些話？卡蜜兒突然激動起來，用力拍著薇琪的胸口，「別再逃了，我就是妳，就是妳的傷口，好痛啊！別再逃了，否則一輩子是個沒有靈魂的人，也沒有辦法愛人。」

「我不會這樣子拍我自己。」薇琪無法接受卡蜜兒的說法。

「醒醒！」卡蜜兒說，「別再矇著眼睛，別再相信妳的邏輯、妳的分析，讓妳的身體有血有肉，我不認識妳，可是我感覺得到妳的傷痛。接受吧！別再排斥這個傷口了，別把它丟在一個角落。」

聽到這裡，薇琪也急了：「我沒有放棄，我知道那個傷口很痛，也很清楚它在哪裡。我那麼努力，做過所有的嘗試，妳知道嗎？」

「但是妳做的都是蠢事啊！妳從來沒有愛過自己，一點點都沒有。」

薇琪低聲說：「我知道。」

現在：「如果要放棄自己，妳就下去吧！妳還沒有勇氣，想是沒有用的，妳已經想了那麼久了。」

薇琪一再地說：「我沒有放棄，否則我就不是現在這樣子。」

過去在一旁走來走去，不斷喃喃自語：「行動！行動！認真一點，玩真的！」

她碰到了妳最痛的愛！

過去對薇琪說：「我看見妳現在的狀態是放棄。不用再爭辯了，妳自己知道。」

卡蜜兒失望地走回自己的座位。

薇琪一再聲稱自己並沒有放棄，過去與現在請求薇琪把卡蜜兒叫回來，再試一次，於是卡蜜兒又回來了。

薇琪看著代表傷口的卡蜜兒，「妳知道我多捨不得妳嗎？」

卡蜜兒卻對薇琪說：「我覺得妳捨不得妳的老公，捨不得他帶給妳的傷害。」接著，卡蜜兒覺得自己變成薇琪的老公了，並且想做一個刺激的冒險。

此時，卡蜜兒問薇琪：「妳可以接受我的愛嗎？」

這個轉變太快了，薇琪很驚訝：「妳現在是我老公？妳在問我嗎？」

過去隱隱覺得不對勁，開始喊停：「不玩了，不玩了，不好玩，不要玩了！」

「我可以接受妳的愛嗎？我不懂耶？我老公不是已經過去式了嗎？」

「我只問妳，妳可以接受我愛妳嗎？妳確定？」

薇琪點頭。

「那妳還要繼續作夢嗎？」

薇琪搖搖頭。

「不要？確定？」卡蜜兒說完，忽然舉手打了薇琪一巴掌。

毫無防備的薇琪被打這一下，怒不可抑地大罵：「不要來這一套！我不接受，不要以為用這種方式就可以把人打醒。」

看到薇琪動怒，卡蜜兒趕緊道歉：「對不起，我向妳對不起。」

薇琪盛怒不已，原本直嚷著不玩了的過去，忽然說：「那是妳過去的經驗，不是現在，卡蜜兒只是碰到妳最痛的底層。」

「不要再囉唆了！不要講這種似是而非的話。」

「這是妳過去的最痛，對不對？」過去平靜地說。

272

薇琪聽了，更加火冒三丈：「妳們扮演老師的過去、現在、未來很好，可是妳們把多少自己的經驗加在裡面？」

「妳曾經在這樣的狀態，所以妳逃避，妳害怕，讓它出來！」

「我告訴妳，害怕也好，恐懼也好，今天我不容許任何人來打我。我以前被打，是我不夠愛我自己，我沒有抵抗。」

「是，薇琪！相信自己，去看看那個打和現在的不一樣。」

「不要講這些廢話好不好？」

「妳可以穿越那個最痛的部分。」

薇琪無法接受過去對她說的這些話，她非常憤怒。

卡蜜兒這個莫名其妙的耳光，不但侵犯到她的身體，也碰觸到她心底最愛與最痛的記憶。沒有人料到會演變成這種局面，薇琪痛斥代表們的作為，更質疑情勢為何如此發展？說完心中的不快後，薇琪便與義守快快離去，在旁目睹整個經過的陳老師，對整件事沒有任何干預。

水榭樓台，圓通寺的建築特色之一。

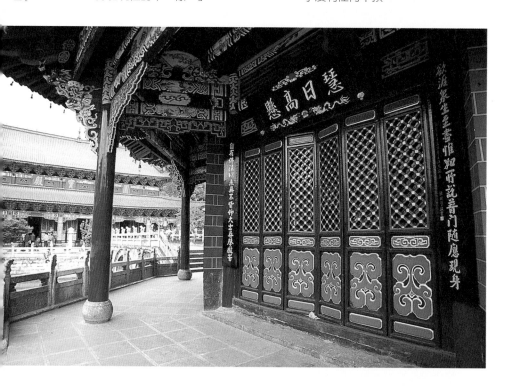

我們歌唱，直到路的盡頭

一直閉著眼睛，代表未來的順子，此時必須去張羅我們的晚餐，先下場了，換上肯來代表未來。

代表「現在」的古荔拄著枴杖，從頭到尾不肯坐下來，不是轉圈子，就是走來走去。這時她威嚴地看著大家，「換個人進來吧！翅膀，你來。」

翅膀恭敬地踏進時間線，過去隨即問道：「你有什麼問題？」

考慮了一會兒，翅膀才說：「我害怕，害怕我的未來。」

未來則說：「你害怕未來，是因為你一直在等待，你要等到什麼時候？」

「我不要依靠任何人。」翅膀說。

沉默了許久，翅膀似乎理不清自己的思緒，過去頻頻催促。

未來又問翅膀：「你要去哪裡？」

過去再度催促翅膀：「你在抗拒什麼呀？想知道又不敢問？」

現在則安撫翅膀：「放輕鬆！」

過去：「說啊！不要再想了！你還在等啊？你害怕啊？太陽下山了，太陽下山了！」

未來：「再等下去就沒有未來了。」

怎麼辦？我找不到地方可以站！

過去嚷著：「太陽下山了，太陽下山了！」

未來再問翅膀：「你要去哪裡？」

翅膀：「我想去很多地方。」

未來卻嚴正地說：「不管你去過任何地方，你很清楚，什麼地方都沒去。多一些真正的行動，不要再做假動作了。你本來就一無所有，你依靠的是假的，把手放開吧！」

現在也說，翅膀常藉著關心別人來逃避自己，「你已經關心得太多了，你真該關心的是自己。」

翅膀無話可說，沉默地站著，卡蜜兒忽然靠過來，要求問一個私人的問題，翅膀便退下去了。

卡蜜兒的問題是，每當她意識到自我的不存在時，就會產生極大的恐懼，因而從那一點上退卻。對她而言，這是一個絕境，她害怕意識或意志「貪無棲息之地」，然而在聽到翅膀說害怕未來時，她就決定不要再逃了。

站在場中的卡蜜兒，自動閉上眼睛，試著去感受那個令她戰慄的臨界點。不久，她的身子開始顫抖，更墊起腳尖，彷彿真的站在一個危崖上。

她顫聲說：「怎麼辦？怎麼辦？我找不到地方可以站！我沒有地方站啦！」

卡蜜兒搖搖晃晃，彷彿隨時會跌落萬丈深淵，又始終定在原地，就像熱鍋上的螞蟻，進退兩難。正當大家為卡蜜兒的處境心焦，束手無策時，陳老師使個眼色，竹眠便起身過去，毫不遲疑地推了卡蜜兒一把，把她推離原來的位置。

沒料到這一推，卡蜜兒慘叫一聲，當下筆直衝向牆壁，再彈落到地上，所有人也張大了嘴，震驚於這個轉折。只見卡蜜兒坐在地上，呆呆地盯著地板，莫大的恐懼已經煙消雲散了，一股淡漠的寂靜，浸染著此時此刻。卡蜜兒就這樣靜靜地坐著，我們知道，這堂課已經結束了。

晚餐時間耽擱已久，茶館早過了打烊時間，不容討論，大夥兒便在沁骨的夜風中，趕往祥雲薈館用餐。

上了車，有人開始唱起歌來，相對於闃黑路上的熙來攘往，心境倒格外寧靜與光亮。今晚的夜沒什麼不同，一樣漆黑，一樣吹著寒風，一樣有許多人在地球的表面移動，只是，我們歌唱，直到路的盡頭。

後記──跟著死亡飛

最後的一堂課，陳老師除了開頭現身以外，幾乎退隱了，無聲無息。三位代表站在全新的位置上，失去了參考點，像只過了河的卒子，只能當下抖落思想的窠臼，迎戰耽於軟弱昏睡的人性。只因為我們遊覽自性風光的同時，也在經歷人性的高原與深谷。

從「觀自在菩薩，行深般若波羅密多時，照見五蘊皆空，度一切苦厄。」講起，陳老師開宗明義，「觀照」不離色、受、想、行、識等五蘊，點燃感官火焰的同時，隨之照破身心的城堡，如此才能洞見身心狀態的本質，穿越一切有形災難、無形苦痛。

玉河水，分東流、中流、西流三支進入麗江古城，再分散成無數支流。

藉由課程中第四次時間線的呈現，我們可以發現，尋求情慾寄託的白娃、捨不得放下傷痛的薇琪、害怕未來的翅膀，或在意志點上搖搖欲墜的卡蜜兒，都有一個共通點，那就是：在不停變換的身心交感中，所有的苦惱是如此縹緲，卻又如此真實！

旁觀者清，三位代表的直心洞見，對攀緣苦惱的人竟起不了作用。「問題是我只知道這個（自我），怎麼辦？」

這是米多麗在第五堂課探索到一個深度時，有感而發的想法。在人生禪，陳老師對人性的撞擊一波緊接一波，每每令人喘不過氣來。而我們常做困獸之鬥，因為害怕一腳踩空，害怕放掉恐懼所支撐的存在感！儘管心裡明白，「跟著死亡飛」的人們，何曾於任何時空踩在哪一點上？

最平常也是最玄妙的

用過晚餐，返回飯店，我們擠到傑西和吉娜房裡，用手提電腦欣賞這些天來拍攝的照片，很自然地，話題又回到了下午的課程。

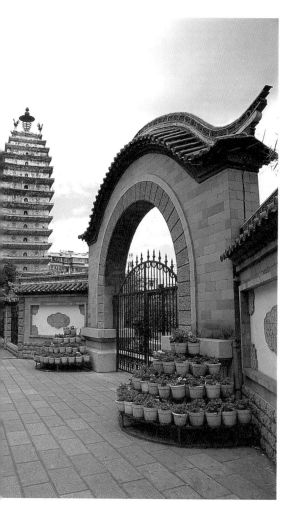

卡蜜兒覺得應該感謝翅膀，「他說害怕未來，這提醒了我。我以前也做過一次時間線，在很多關卡向老師求救。老實說，很多部分我是不願意放棄的，寧願停留在恐懼裡面。」

吉娜問：「可不可以具體說說妳的恐懼？」

「恐懼其實很難具體的講。只能說我很多能量不流動，一直壓縮，直到有機會把它解壓，那個能量才能像活水一樣，重新流動。」

「可以找到原因嗎？試試看回溯童年經驗，看看什麼讓妳害怕？也許可以修補。」

「不用吧！已經沒有可以修補的。」

「喔！那就是說已經ＯＫ了嗎？」

「城南雙塔高嵯峨，城北千山如湧波。」這是古人描述昆明景色的詩句。雙塔指的是東、西寺塔，此即東寺塔。

277

吉娜好奇地問。

陳老師對卡蜜兒說：「妳老是來到一個點，就不了了之，或是先把門關起來，好像沒什麼問題。就算沒問題，也要講爲什麼沒有啊！」

卡蜜兒接著表示，「我以前覺得自己的處境也不錯，就在自家門口遊蕩。很多事情都知道，就是沒有行動，一直以來做了很多假動作。」

吉娜：「就像我們犧牲奉獻，很有愛心的樣子，這也可能是博取他人關心的方式。」

陳老師提醒吉娜：「怎麼不問問卡蜜兒，爲何在懸崖上不敢往下跳？還要人家推她，被推那一下，發生了什麼事？」

吉娜隨即問卡蜜兒：「停在恐懼的那一點，是不是妳常有的模式呢？」

「對！我常常在那個懸崖邊嚇得很厲害，就想轉頭，覺得好險、好險，哈哈哈……」

「被推下去的感覺是怎麼樣？」

「就唉唷一聲，出來嘍！」

陳老師立刻對卡蜜兒說：「妳要說

圓通寺香火鼎盛。因阿正不喜拍人，等人群散去時才拍下這張照片。

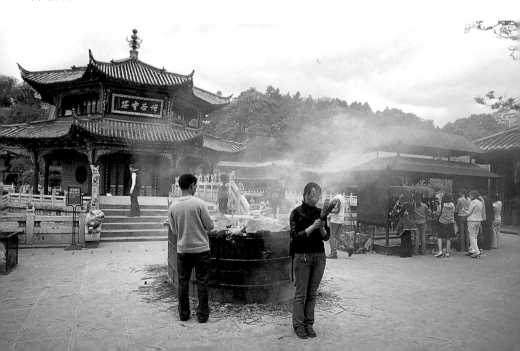

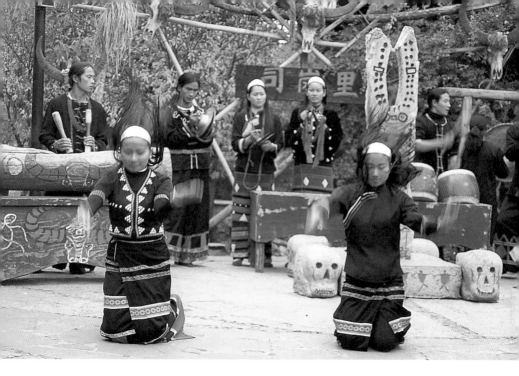

佤族的女子以髮長為貴，跳舞時揮動長髮，節奏有力。

清楚，否則容易讓人以爲有什麼進呀、出啊！」

「就哀一聲，跳下去嘍！」卡蜜兒也說不出個所以然來。

老師對卡蜜兒說：「茲事體大，心性於理上沒有出、入；行上倒有入、出，妳要留意第七堂課，在扎西聊吧的啓示！」

傑西問：「會不會每個人的內心世界不一樣？」

老師說：「其實一樣，只看注意力放在哪裡。就像我把注意力放在幫人滅苦、穿越死亡，我就成爲陳老師；而你把注意力放在企業經營，就成爲一個企業家。如果我們的內

心世界不一樣，怎麼吉娜不認識我，站在時間線上，就能成爲我的代表呢？同樣是電腦，就看輸入的內容有何不同。對我來說，文字相即解脫相，對你則是湖山各異。當然，也可以說每個人的世界不一樣，內心是一樣的。」

吉娜認爲有一種使命感在推動陳老師。

「與其講使命，倒不如說見不得人苦。我常說女人在生死交關的時候誕生生命，所以應該比男人更懂得眞理。很多人認爲走修行的路要練氣功、打坐、要知道學理與方法，倒沒幾個人眞敢靠近自己、認識自己。即使卡蜜兒跟著我超過八年了，好幾回在生死關頭，還是轉個

彎又溜回去了，修行大不易呀！」

吉娜大表慶幸：「我才來九天的開悟之旅，就可以遊覽到自性的風光！謝謝老師。」

陳老師：「應該感謝的是妳的善良，接受度很高。我三十歲出來講禪，除了前幾年拼命全體展現之外，後來就循循善誘了，原因是人性玩假不玩真。妳和順子以前都不認識我，古荔則是被我罵了十二年的學生，她一遇到愛情就糊塗了。今天妳們排我的時間線，一站上去，馬上就能觀機逗教，為什麼我只憑幾句話，就能讓人產生迴然不同的改變呢？」

老師問吉娜，為什麼昨天還在問自

性和禪是什麼？今天就可以站出來，指引別人認識自己呢？

「我那時候很單純，就關機啊！腦袋瓜沒有想東西，就去直覺。」

「對！幫助人不能只有熱烘烘的愛，有些時候需要的是棒喝，讓他清醒過來。孔子說：『友直，友諒，友多聞。』首先要能直，再來是體諒，第三個才是多聞。一個人敢直，就是敢靠近別人，那是一項很大的功德，因為人一向連自己都不敢靠近。要直不容易，現代人就怕受傷嘛！妳看現代人，講究多聞，講求資訊，就是在外面繞呀！要不就講究體諒，愛要包容嘛！要小心有時候，那是用來包裝偽善和脆弱的。」

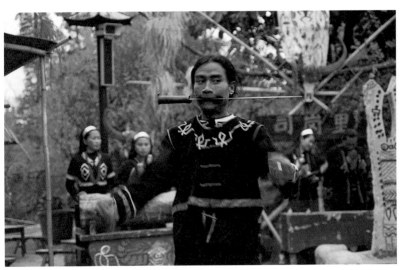

佤族的勇士舞蹈剛勁，一把大刀揮來砍去，讓人提心吊膽！

定情的佤族男女，相互梳頭以表示心意。

老師請吉娜把這次傳奇的交會，永遠放在心裡，「當妳經歷千山萬水，最終還是要回歸自己的家，心中的家。看看多少人為了名和利，把人格都毀掉了，身心最終會告訴我們，自己扭曲到什麼程度。」

「嗯，這真的只有體驗過才知道。」

「我用的方法都是很平常的，也是最玄妙的。那天在希望酒吧做傑西的時間線，我只是把他放上去，要他不加過濾或壓抑任何訊息而已。你們一定想不到，不過是一個排列，怎麼會挖到心靈深處呢？而且是自動呈現的，不必任何人介入。」

吉娜請教老師，回去之後，如何保持這些領悟呢？

陳老師笑道：「妳沒辦法用身心狀態來保持這些領悟的，除非不再認同身心的狀態和機轉，否則退轉是必然的。人人皆有佛性，這是生命的事實。妳只要記得，每個人都可以決定他人生的向度。當我們把注意力放在企業經營，也許能成為成功的企業家，但也窄化了無限的生命，因而流浪生死，兩邊生滅。生命的本質是永恆的，生滅是時間的概念，一切從來沒有開始，從來沒有結束。只要你們有意願，隨時可以找得到我，否則現在問的也是白問。」

昨日之思—回到起點也是終點 米多麗

當陳老師宣布舉辦雲南「開悟之旅」時，我沒考慮就舉手報名了。老實說，那時我並沒有想到「開悟」這件事，著眼點是在「玩」。

從得知要去「玩」，到成行的那一刻，有幾個月的時間。白天，我繼續著電腦多媒體的職訓課程、沒節制地上網看電子報，情緒跟著大選新聞起伏；晚上，則是「屬靈」的時間。一片空白地來到人生禪學舍，接受陳老師的轟炸，問不出問題？被逼；好不容易問了問題，一陣亂棒又過來了，各種觸動經常只發生在課堂上，課一結束，我又忘掉一切，腦袋空空地回家了。

已經兩年沒有出國，這次又是跟著老師去「開悟」的，對即將來到的旅程沒什麼感覺，既不興奮，也不期待。有時浮現心頭的，是一種奇怪的聯想：覺得那是一份「工作」，一份不得不然、對自己交待的「工作」。

這種感覺從何而來呢？是基於對陳老師的認識嗎？覺得他一定會把握機會，好好「磨折」我們？亦或是我心底的應許與呼喚？

日子一天天，無聲息地滑過了，我的生活也發生些許變化：搬出父母的家，搬進了人生禪承德學舍。這下子，生活可與「修行」難分難解了；工作量更多，讓一向安逸的我有點難以適應。

行前，陳老師終於正式派下任務：要當隨團記者。

我在心中嘆了一口氣，早知道，不可能是一趟輕鬆的旅程。

行前一週特別忙，學舍的工作要做，電腦職訓課程也進入最後一週。行李是利用最後的空檔，才二二六六收拾完畢，看錶已經是半夜十二點。

出發當天，起了個大早。天氣灰撲撲的，我心裡有種沈重的感覺。登上飛機，身邊坐的是第一次見面的夥伴，秀秀。

當飛機在跑道上滑行，準備起飛，

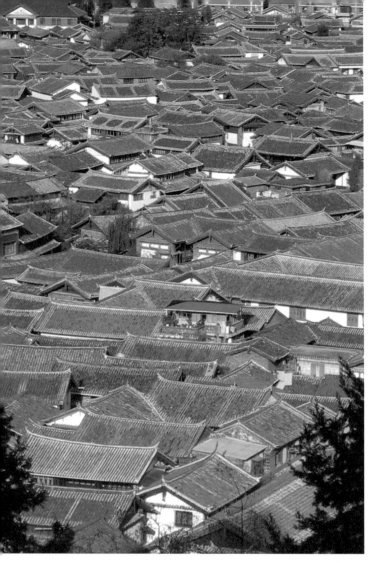

在模仿鳥兒離地的
那一刻。我正在享
受一種飛翔的快
感，這真是有點新
奇，第一次對遠離
陸地不再焦慮。

回到台灣，當我靜
下心來，坐在書桌
前敲打筆記電腦，
這趟旅程中很多模
糊的、以為不復記
憶的聲光舞影，就
像泉水從井眼裡湧
出來了，有時是黑
色的濁水，有時則
是泛著光影的清
波。

坐在台北的家中，
從鍵盤上敲出這些
記憶，腳底有一種
冷冷的感覺。就像
那天在茶博物館中
一再感受到的：冷，好冷！

她一邊彎下身，緊緊壓住腹部的位
置，一邊告訴我：「不用擔心，我
每次坐飛機都會這樣。」

飛機就像一隻射入未知的箭。我感
受著強大的引擎推力，讓這隻巨鳥
凌空而起。當它御風滑入天際，我
才意識到自己的手是鬆開的，好似

當然，經過自玉龍雪山以降、瀘沽
湖三天課程的鍛練，我似乎強壯了
一些。同時，我還曾搭上老師駕駛
的噴射機，飛入空性的世界。

那就像琉璃般晶瑩剔透的水晶世
界，無分人我、沒有米多麗這特定

人物的存在，因此沒有想要防衛、保護或架構的東西，只剩下一顆心，以及一具可供燃燒的身體。在水晶之中，沒有任何動心起念不被察覺，那是一道明明白白的內省過程，與我過去總是把注意力放在外面的向度，截然不同。

回來後，大病了一場。日常的工作與生活一如往常持續著。寫這本書，曾經是我最抗拒的，寧願東摸西摸，到最後才開始敲起鍵盤來工作。

「寫」，是最好的耙梳方式。如果經歷這一切的身心，像一片剛下過春雨的泥土，那麼寫就是犁田的動作。假如沒有從內裡翻出爛泥，讓表意識與潛意識做一個攪拌，永遠也長不出好吃的果實來。

這個章節的句點，我想就落在秀秀這位「最美麗的歐巴桑」身上。很巧的，去程我與秀秀緊鄰而坐，回程也恰好坐在她身邊。

在香港飛往台北的機上，再過四十分鐘，就要回到美麗的台灣了。起飛的時刻，我觀察到秀秀這次沒有彎下身來，把腹部壓緊，而是放開手腳，鬆坦地坐在椅子上。

秀秀說，老師在這趟旅程中不斷提醒我們：不論什麼時候，要去看！

對依舊膽小的秀秀來說，今後無論是怕黑、怕冷或怕鬼，都是她想去看的。

起飛的時刻，秀秀辦到了。看著她如此認真的神情，也許通過這趟旅程，秀秀將不再是一個被恐慌症折磨的女人。

重回雲南——
當陳老師遇上羅桑活佛 竹眠

一臉病容，歪戴著毛線帽的活佛，沒有穿戴任何宗教冠冕，神情憔悴地望著來客，看起來就像一般病中的老人，與我爺爺晚年的模樣如出一轍。

從瀘沽湖回來，足足花了三個月，才把這趟經歷寫成文字、編輯成書，正當忙得人仰馬翻，勉能付梓之際，陳老師卻訝異於相襯的照片不足，對處女座的老闆而言，這是非同小可的疏漏。正巧翅膀邀請老師參加西雙版納的傣族新年——潑水節，順道對他的工作夥伴施以教育訓練。於是老師說服阿正同行，寧可延宕出版，也務必重回麗江補

拍遺漏的風景，而瀘沽湖的照片則交給翅膀包辦。

在我們起程之前，翅膀回了一趟瀘沽湖，造訪里務比島，在里務比寺裡買到陳老師千叮萬囑的羅桑益世活佛回憶錄。

閒談之間，寺裡的喇嘛透露活佛有個司機住在永寧。翅膀當下想起我

陳老師問候病榻
上的羅桑活佛。

285

交待過他：「試著聯絡活佛看看！」

詎料拍完照，回程的時候，湖中風浪大作，翅膀和魯洛努力搖槳，小船始終在湖心打轉，最後這對難兄難弟乾脆躺下來睡覺。岸上的扎西看著驚險，急得要划船去接引時，這對寶兄弟又奇蹟般回來了。

當翅膀尋到司機，輾轉得知活佛住進了昆明市的第一人民醫院。等聯絡上時，隨侍的人說，去年八月，活佛在家中浴室滑倒，傷及頭部，情勢一度危急，昏迷了好幾個月，直到這陣子才清醒過來。

知道有台灣的朋友想來拜訪，有求必應的活佛身體雖然虛弱，仍然答應接見。

我們四月九日重回昆明，隔天，走在前往醫院的路上，我心裡不禁嘀咕，見到活佛要談些什麼呢？他可不是一般人哪，談瀘沽湖、摩梭人嗎？三個月來，我已經涉獵了一堆相關的典籍和資料；問佛法嗎？我這嘴裡可吐得出象牙？這時望見陳老師的背影，心事一放，疑慮漸消了。是的，此行重點是探視活佛，並不是展現自己的言行得體與否。

活佛的病房算是高級的套房，外間含一個小客廳，一套衛浴。三、四個摩梭年輕人坐在客廳的沙發上看電視，一見有人進來，馬上站起來，其中一位美麗的女孩站出來招呼。從我們站的地方，一眼就看見隔壁敞開門的房裡，活佛正坐在床上瞪著我們。

一臉病容，歪戴著毛線帽的活佛，沒有穿戴任何宗教冠冕，神情憔悴地望著來客，看起來就像一般病中的老人，與我爺爺晚年的模樣如出一轍。

病中的活佛，以一生的遭遇向眾生揭示諸受皆苦，何不老實實踐佛法，涅槃是度。

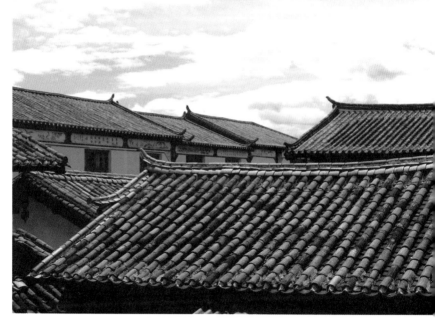

步入古城深深處，
領略青天祥雲下的
太平景象。
◎吳舜雯攝。

女孩還在與我們寒暄，活佛始終一語不發，木然地看著我們。

我覺得有點尷尬，會不會太冒昧了？正不知如何是好的時候，陳老師越過人際交誼的例行步驟，也不等人介紹，一個箭步湊到病床前，緊緊握著活佛的手。

進來沒多久，我就覺得處在一種激動的狀況，說不出那是什麼樣的感動。淚水在我的眼眶裡打轉，情緒則一片空白。這不是我所知道的同情、悲傷或者崇敬等等能夠形容的情緒，我坐立不安。

陳老師終於見到敬仰的羅桑活佛，握著的手一直沒放，我們搬了椅子讓他坐在活佛身旁。

活佛第一句話便問老師：「你從台灣來的？」

「是啊！」老師說。

「台灣會不會很遙遠？」

對地理沒什麼概念的老師說：「在太平洋上。」

顯然，活佛聽不懂陳老師的話，他說：「你會不會講普通話？」

「啊？」老師看向其他人，尋求解釋。

陳老師的台灣國語，遇上活佛鄉音濃厚的普通話，就像雞同鴨講，僅能辨識雙方臉上的神色和手中傳遞的溫暖，卻無法了解彼此在說些什麼。

與我們同來的扎西盤腿坐在地上，自動和剛才那位女孩擔任起翻譯。當活佛以摩梭語表達時也顯得流暢多了。後來才知道，女孩算是扎西的表妹，我們神奇地繞了個大彎，才接觸到活佛。

首先，陳老師想請教活佛對自己這一生的看法，活佛表示：「這輩子是為了下一世修，今生如何不須論。」

「若有來世，活佛還願意扮演今生這個角色嗎？」

「下一世是否仍為活佛，也未可知。」活佛說。

「活佛覺得今生是苦是樂？」

旁邊的女孩不等扎西轉達陳老師的問話，搶著說：「你看過回憶錄沒有，《女兒國誕生的活佛》？如果看過，就知道很苦很苦的。現在比起以前是好太多了，對活佛來說已經很知足了。」

陳老師又問：「活佛覺得他這麼苦的一生要告訴世人什麼呢？」

聽完活佛的回答，扎西轉過頭來說：「活佛說不管有多少坎坷，這次能起死回生，覺得非常幸福了。」

「佛陀的教誨，對老人家這一輩子的幫助是什麼？」

病中的羅桑活佛雖似風中殘燭，聲息微弱斷續，一旦開口說話，眉宇即流溢一股恭肅之氣，「不論遇到任何災難，當我想起佛法時，所有的痛苦、壓力都消失了。」

活佛對每個問題的回答都很仔細，扎西卻三言兩語就講完了。

翻譯進行沒多久，扎西等人就苦笑著說，以他們的程度，很難恰當轉譯雙方的意思。尤其活佛的用語與一般年輕人不同，涉及佛法時意境更是深遠，他們只能簡單表述。

陳老師忽然覷醒起來，「扎西！你幫我問一下，我可以要一張活佛的照片嗎？搞不好這輩子我只能見他這一面了。」

問過活佛之後，女孩轉達：「非常樂意，可是這趟來得匆促，什麼都沒帶……」去年八月二十日，活佛在家中的浴室跌倒，慌忙送到醫院，什麼都顧不上了，何況區區一張照片？

「當時醫生都說，看這個狀況是醫

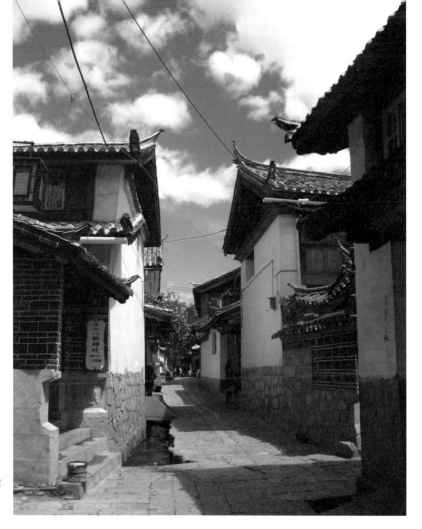

平常古城，就在寂
靜中透出生機。
◎吳舜雯攝。

不好了，要家裡準備後事，結果昏迷了三個月，粒米未進，也就這幾天才清醒過來。」女孩說。

陳老師覺得該是告辭的時候，便問活佛：「關於佛法，有什麼事我們可以幫得上忙？」

扎西與活佛溝通了一陣子，末了他說：「活佛說要做的事情很多，如今政府也非常支持，只是這場病來得突然，一時也想不起到底哪一件事最重要？」

「如果身體好了，最想做的事情是什麼？」翅膀問。

「回去以後，最想做的是繼續度眾的義務，還有打理寺廟裡的事。」

偶爾，活佛會去注意自己吊著點滴的手，針頭上的膠帶鬆脫了，接著女孩也發現了，不時幫他按回去。

女孩請我們留下地址，以便把活佛的照片寄給我們，扎西則建議不如現場合照。我們雖然帶了相機，顧及病中的活佛，都沒有拿出來。得到活佛應允，我們的相機才對著他按下快門。一時鎂光燈在室內大亮，老師十分不安，忙請我們停止。

陳老師請扎西轉告：「我會永遠記住一生受苦受難，為佛法奮鬥不休的活佛。」

照顧活佛的女孩說，活佛通常見了人也不說什麼，尤其在醫院裡。今天會談這麼多，她也大感意外。

陳老師表示，在台灣也有許多虔心學佛的人，「能否請活佛開示一句話？一句就行了。」

「開示？開示是什麼意思？」女孩不解，然後她說：「要不我留個地址、電話給你們，等活佛身體好一點，甚至你們再來雲南時，可以當面或在電話上談。他的祕書或身邊的一些人是大學程度，都很懂佛法，和他們談會更清楚。」

從未拜過任何師父的陳老師，問活佛還收不收弟子？

「學佛，重要的是心行，儀式講究不需要了。」扎西轉達活佛的話。

陳老師猛點頭，敬謹地說：「活佛的一生，已經給了我很重要的啟示。」

臨走前，陳老師奉上一套克里希那穆提的《全然的自由》和兩罐台灣的茶葉，「我很捨不得離開，但是必須讓活佛休息了，請保重。」

女孩亦轉告老師：「活佛希望來日能再相見！」

離開醫院時，羅桑活佛注視著克里希那穆提的封面，彷彿正在努力辨識《全然的自由》這五個繁體字。

回來以後，陳老師說面見活佛時，他心裡有莫大的悲傷，甚至心窩都隱隱作痛，握著活佛無力的老手，久久不忍放下。

到了下褟的新紀元酒店，老師更囑我把今日這一會記下，他說：「我沒什麼東西好回報，只能將這本書獻給他！獻給用一生向世人揭示諸受皆苦的羅桑活佛。」

在古城，如果不是飄飄白雲的提醒，你會忘了時間的存在。　◎吳舜雯攝。

人生禪九寨成都心經之旅 (10/23~31)

10/23 （六）
08:00 台北─香港
09:40 抵香港
10:40 香港─成都
13:10 抵達成都
15:00 天府廣場感受成都的都市氛圍
17:00 晚餐於春熙路品嚐成都小吃
晚宿成都紫微酒店或同級酒店

10/24 （日）
06:00 出發前往機場
07:40 成都雙流機場─川主寺九黃機場
08:25 抵達川主寺
08:40 川主寺─黃龍景區（巴士）
10:00 抵達景區
14:30 黃龍─九寨天堂
18:30 九寨天堂晚餐（享用豪華自助餐）
晚宿九寨天堂會所
教授人生禪易筋洗髓功正身圖1-8式

10/25 （一）
07:00 早餐
08:00 九寨溝景區
08:40 抵溝口
09:00 進入景區(園內環保汽車)
16:00 結束九寨溝內遊覽
16:20 景區附近集市自由活動

18:00 晚餐
19:30 觀賞藏族、羌族等民族歌舞表演
晚宿九寨天堂會所
教授人生禪易筋洗髓功正身圖1-12式

10/26 （二）
07:00 早餐
09:00 第一堂課：為何帶著心經去旅行？
12:00 中午用餐
14:00 第二堂課：觀自在菩薩
17:00 自由活動，九寨天堂內享受渡假村設施。
18:30 晚餐
晚宿九寨天堂會所
教授人生禪易筋洗髓功正身圖1-15式

10/27 （三）
05:30 九寨天堂出發至川主寺鎮九黃機場
08:30 抵達九黃機場
09:05 九黃機場─成都雙流機場
09:50 抵達成都
11:30 熊貓生態園
13:30 中餐
15:00 三星堆遺址
17:30 抵成都市區
19:00 晚餐：豐富的同仁堂藥膳

晚宿成都文殊院上客堂賓館
教授人生禪易筋洗髓功正身圖1-18式

10/28（四）
07:00 早餐（文殊院口味獨到的川味素食）
08:00 杜甫草堂
10:00 第三堂課：舍利子
12:00 午餐（川味素食）
14:00 第四堂課：諸法皆空
17:00 青羊宮
18:00 正宗四川火鍋
20:00 蜀風雅韻川劇表演（變臉）
晚宿成都文殊院上客堂賓館
教授人生禪易筋洗髓功正身圖1-21式

10/29（五）
07:00 早餐（川味素食）
08:00 第五堂課：菩提薩埵
12:00 午餐（川味素食）
14:00 第六堂課：咒的真實不虛
18:00 琴台路用晚餐及自由活動
晚宿成都文殊院上客堂賓館
教授人生禪易筋洗髓功正身圖1-24式

10/30（六）
07:00 早餐（川味素食）
08:00 第七堂課：即説般若波羅密多咒
11:00 午餐（川味素食）
13:00 第八堂課：從未開始也永不結束的心經之旅
16:00 自由活動

晚宿成都文殊院上客堂賓館
教授人生禪易筋洗髓功正身圖1-27式

文殊院除了宗教方面的佛教色彩外，近年也逐漸成為當地民眾休閒中心，後院有一座典型的成都茶園和一個素齋餐廳。

露天式的茶座隨時座無虛席，一上座，吆喝一聲，馬上有人給你來上一杯蓋碗茶，接下來三五好友閒磕牙，一整天就消磨過去了，這是典型成都式的生活之一。文殊院素宴廳的素菜在成都是出了名的。它結合了民間素食、宮廷素宴、寺院素齋，再融入川菜的特色，不但講究傳統素食的色、香、味、形、器，同時結合了現代營養、生理、病理等科學知識，對素食有興趣的朋友千萬別錯過！

整個課程結束後，下午還有一點時間，就留給想帶些禮物回去的朋友。四川有不少名產，出名的蜀繡、竹編…等。

10/31（日）
14:20 成都—香港
16:40 抵香港
18:10 香港—台北
19:50 抵台北。留下美好的回憶，回到溫暖的家。

《注意事項》

1. 10月20日（三）19：30舉辦行程說明會，說明出書計畫，並進行分組、選派組長。除團員自我介紹之外，亦介紹隨團記者。

2. 每人費用共四萬元，名額限定35人，報名時請預繳訂金五千元。

3. 有少數路段須乘車，請備暈車藥；出門在外，可隨身帶些胃腸、感冒藥，以備不時之需。

4. 九寨天堂會所內有諸多五星級休閒設施，如游泳池、溫泉，可自備泳衣、泳帽。

5. 當地購買的紀念品如藏刀，恐無法通過海關，請以郵寄方式處理。

6. 十月底九寨溝已進入深秋，晝夜溫差大，請備妥禦寒衣物。

7. 由於風光明媚，請多備底片，拍照留念。

8. 回台以後，易筋洗髓功團體練習，固定於台北延吉學舍（每週三19：30）、桃園學舍（每週四19：30）、台中學舍（每週五19：30）舉行。

《聯絡處》

人生禪台北延吉學舍

台北市延吉街三〇巷十一號三樓

聯絡人：吳文傑　02-2570-0290；

0936-712-930

人生禪台北承德學舍

台北市承德路三段五一巷廿三號二樓

聯絡人：張正文　0960-541-522

人生禪台北師大學舍

台北市師大路202號2樓

聯絡人：古荔　02-2363-5909；

0919-278-332

人生禪桃園學舍

桃園市大興西路一段一八八號十一樓

聯絡人：江城光　03-346-5273；

0919-352-330

人生禪台中學舍

台中市民生路二二五巷七號

聯絡人：楊慧雯　0936-093-938

馬來西亞聯絡處

大將書行：4, JALAN PANGGONG, 50000 KUALA LUMPUR, MALAYSIA.

聯絡人：傅興漢　Tel：603-2026 6288　Fax：603-2026 6266

E-mail：hhpoh@mentor.com.my

Web-site：www.mentor.com.my

1 0 6 - □□
台北市新生南路3段88號5樓之6

揚智文化事業股份有限公司　　　收

□□□-□□

地址：　　　市縣　　鄉鎮市區　　路街　段　巷　弄　號　樓
姓名：

Leaves
Publishing

書號 L6003　　　書名 麗江到瀘沽湖畔的八堂課

葉子出版股份有限公司

讀・者・回・函

感謝您購買本公司出版的書籍。

為了更接近讀者的想法，出版您想閱讀的書籍，在此需要勞駕您詳細為我們填寫回函，您的一份心力，將使我們更加努力！！

1.姓名：＿＿＿＿＿＿

2.性別：□男 □女

3.生日／年齡：西元＿＿＿＿年＿＿月＿＿日＿＿歲

4.教育程度：□高中職以下 □專科及大學 □碩士 □博士以上

5.職業別：□學生□服務業□軍警□公教□資訊□傳播□金融□貿易
　　　　　□製造生產□家管□其他＿＿＿＿＿＿

6.購書方式／地點名稱：□書店＿＿＿＿□量販店＿＿＿＿□網路＿＿＿＿□郵購＿＿＿
　　　　　　　　　　　□書展＿＿＿＿□其他＿＿＿＿

7.如何得知此出版訊息：□媒體＿＿＿□書訊＿＿□書店＿＿＿□其他＿＿＿

8.購買原因：□喜歡作者□對書籍內容感興趣□生活或工作需要□其他

9.書籍編排：□專業水準□賞心悅目□設計普通□有待加強

10.書籍封面：□非常出色□平凡普通□毫不起眼

11. E-mail：＿＿＿＿＿＿＿＿＿＿＿＿＿＿＿＿＿＿＿＿＿＿＿＿

12喜歡哪一類型的書籍：＿＿＿＿＿＿＿＿＿＿＿＿＿＿＿＿＿＿＿＿＿

13.月收入：□兩萬到三萬□三到四萬□四到五萬□五萬以上□十萬以上

14.您認為本書定價：□過高□適當□便宜

15.希望本公司出版哪方面的書籍：＿＿＿＿＿＿＿＿＿＿＿＿＿＿＿＿＿

16.本公司企劃的書籍分類裡，有哪些書系是您感到興趣的？

□忘憂草（身心靈）□愛麗絲（流行時尚）□紫薇（愛情）□三色菫（財經）
□銀杏（健康）□風信子（旅遊文學）□向日葵（青少年）

17.您的寶貴意見：

＿＿＿＿＿＿＿＿＿＿＿＿＿＿＿＿＿＿＿＿＿＿＿＿＿＿＿＿＿＿＿＿＿＿＿

☆填寫完畢後，可直接寄回（免貼郵票）。

　我們將不定期寄發新書資訊，並優先通知您
　其他優惠活動，再次感謝您！！

Leaves
Publishing

根
以讀者爲其根本

莖
用生活來做支撐

葉
引發思考或功用

果
獲取效益或趣味